中國書畫
基本叢書

清朝書人輯略

〔清〕震鈞 輯　蔣遠橋 點校

上海書畫出版社

總　序

王立翔

藝術伴隨着人類文明的發生發展而源遠流長，這其中，散落在華夏大地上的中國藝術瑰寶，成爲了世界文明源頭的重要標志。而與其他文明古國相比，中國藝術（主要指書畫藝術）與文獻的淵源特別綿長悠久。唐張彦遠《歷代名畫記》云：『書畫同體而未分，象制肇創而猶略，無以傳其意，故有書；無以見其形，故有畫。』他不僅追溯了華夏文明文字與繪畫的源頭，同時揭示了中國人對這兩者功能及其互補特性的認識。中國的書畫藝術及其與文獻的特殊關係，便是在這樣一種淵源之下生長起來。這一傳統綿延有二千餘年，使得中國的書畫文獻成爲了世界文化的一筆豐厚財富。

因着中國人的特有禀賦和山川養育，中國的書畫藝術形成了獨立世界藝術之林的表現方式，承載着中國人的主觀與情感，寄托了他們看待人生、理解世界的思索，而這些形式和内涵也早早地以文字的方式，匯入在中國各類文獻之中，并伴隨着書畫藝術發展的不同時期而形成由分散而漸獨立，由片言殘簡而卷帙浩繁的奇觀，更爲重要的是，在記録與闡釋中國書畫藝術的進程中，逐漸形成了諸多中國書畫文獻的特質，并與圖像遺存一起，成爲認識中國古代書畫藝術狀貌，觀照中國書畫發展史，揭示中國藝術精神不可或缺的重要憑據。

中國書畫文獻的構成，是以書畫藝術爲對象、以文字方式進行記録、觀照和研究的歷史文獻。現今存留的早期文獻，散見在先秦諸子之言中。作爲中國思想文化的萌發時期，中國諸多的藝術觀念源頭也發軔於斯。其中以孔子的『明鏡察形』之説和莊子『解衣般礴』之説爲最重要的代表，分別借藝術創作述儒家、老莊的人生哲思，雖重點不在藝術，但都切中藝術功能的本質，這形成了後世藝術創作『外化』和『内求』兩種功用和理論的分野。中國藝術在其早期即與中國的學術思想聯動，這種特性與中國書畫的筆墨呈現方式相結合，形成了中國文人在藝術創作和理論上的深度契入。繪畫在宋元以後形成了重要一脉，書法則因文字的關聯，更是早早成爲主角，在魏晋時期主導藝術達到巔峰。同時，文士的契入，更是在書畫文獻的發育和積累中擅其所長，發揮了巨大作用。如漢魏六朝時期，湧現出一批文學色彩濃厚的書法文獻，如漢末崔瑗《草書勢》、西晋衛恒《四體書勢》、索靖《草書勢》、南朝齊王僧虔《書賦》等等，竭盡描述書法美感之能事，深深影響了當時和後世的書法創作。現存最早的完整繪畫文獻是南朝謝赫的《古畫品録》，這部著作不僅提出了系統的繪畫六法，還以獨特的方式涉及了畫品和畫史，影響深遠。在此之後，歷經後世各朝，文人和畫家，或兼有雙重身份者，分別從其特長出發，更多地投身到書畫文獻的著述中，書畫文獻著作數量逐漸宏富，内容更爲廣闊，闡述愈加精微，并建構起論述、技法、史傳、品評、著録、題跋等多樣體式，形成了中國獨有的書畫文獻體系。

除專著、叢輯、類編等編撰形式之外，更有大量與書畫藝術相關的文字，散落在別集、筆記、史傳等書中，成爲我國彌足珍貴的藝術文獻遺産。

前後二千餘年的累積，雖因年代久長，迭經變遷，尤其是早期的書畫文獻散佚甚多，但留傳下來的數量仍稱浩繁。古人以上述諸種的撰著體式，將書畫藝術所涉及的研究對象均包羅在內，毫無疑問成爲後人理解和借鑒的重要寶藏。除了其他文獻都具備的史料特性外，我們還可以認識到中國書畫文獻許多重要特質。

前述孔子與莊子對繪畫功能的重要論述，實是中國藝術思想和精神的發軔源頭。先秦時期，『畫繢之事』雖爲百工之一，但其社會地位仍然低下。孔子從統治秩序和人生哲思層面將繪畫的社會功用作了理想闡述，這一思想通過文獻流播當時和後世，爲歷代帝王和士大夫所接受，認爲繪畫可以『成教化，助人倫，窮神變，測幽微』，『有國之鴻寶，理亂之綱紀』，可與『六籍同功，四時并運』（《歷代名畫記》）。這大大提升了藝術的社會地位，成了藝術功能社會化的發端。也正是這一認識，解釋了中國歷史上文人士大夫乃至帝王熱衷於書畫創作和鑒賞的原因。

相對社會功用的『外化』，孔子還提出了藝術『內省』的『繪事後素』一說，揭示了繪畫『怡悅性情』的內在本質，引導出影響中國藝術的一項重要審美標準『雅正』。同樣，孔子的這一觀念，也淵源於其內省修身的理論，『依仁遊藝』是儒家思想的歸屬（藝原謂

六藝，但其中也包含與藝術相關的内容），并由此引申出『君子比德』的『品格』之説。

同樣是觀照藝術本體，與孔子的中庸思想不同，莊子的『解衣盤礴』以不拘形迹的方式探求藝術家内心的真率，更容易被藝術家所接受。

這兩種觀念的不斷深化和融合，逐漸構成了中國藝術精神博大精深的内核，而這種深化和融合的諸種軌迹，隨着後世政治宗教倫理學術思想的豐富而曲盡變化，行諸文字，則大量反映在後世的書畫文獻之中。而後世的書畫文獻基本依存其自身發展的需求，在更寬廣的領域對書畫藝術的成果、現象、技術、規律、歷史、品鑒等等内容進行記録和研究，産生了浩瀚的文獻，成爲今天極其豐厚的文化遺産。

在二千多年的累積過程中，中國的書畫文獻雖然數量龐大，但仍有一定的系統性，許多文獻因具有開創性和典範性而具有經典意義。如南齊謝赫《古畫品録》，唐孫過庭《書譜》、朱景玄《唐朝名畫録》，宋郭熙《林泉高致》、郭若虚《圖畫見聞志》、黃休復《益州名畫録》、米芾《海嶽名言》，明董其昌《畫禪室隨筆》、清石濤《畫語録》等等。最爲著名的當屬唐張彥遠的《歷代名畫記》。這部完成於唐大中元年（八四七）的繪畫史專著，被人譽爲畫史中的《史記》，是我國第一部美術通史著作。它以中國傳統學術史、論結合的方式，開創了繪畫通史的體例，對繪畫的社會功用、自身規律、畫家個人修養和内心精神探索等重要問題發表了客觀而積極的見解；在保存前代繪畫史料和鑒藏資訊方面，尤其功績卓著。《歷

代名畫記》之所以對後世具有經典意義，張彥遠對文獻的搜羅及研究之功至爲重要。

經典文獻毫無疑問具有重要的學術價值，因此對後世而言具有引領性和再研究價值，甚至在體式上也具有示範性。在書畫文獻的歷史上，這種特徵最明顯，并形成了傳統。南齊謝赫《古畫品錄》之後，有陳姚最《續畫品》、唐李嗣真《續畫品錄》；唐張懷瓘撰《書斷》之後，有朱長文《續書斷》；孫過庭著《書譜》後，姜夔作《續書譜》。有的後來居上，聲譽蓋過前著，如元人陶宗儀以《書史會要》接續南宋陳思《書小史》和董史《書錄》；也有雙峰并峙、相互輝映者，如康有爲《廣藝舟雙楫》與前著包世臣《藝舟雙楫》。當然，傳統的承續性和内容的再研究，并不完全僅僅體現在書名上，更多的是在體式上和内涵中。

與其他類型文獻的歷史過程一樣，書畫文獻這一豐厚的文化遺産，也是經歷了漫長的歷史年輪，有着自身的成長軌迹。書畫藝術雖然與中國美術的淵源極爲悠久，但因其與載體（紙帛、金石、簡牘等材料）有不可分割的關聯，書畫文獻無疑也以其記述之對象的内涵和外延爲範圍。漢魏兩晋時期被視爲書畫文獻的發端期，東漢崔瑗的《草書勢》、趙壹《非草書》等文被視爲現存最早的書法專論。這個時期的書畫文獻因散佚而遺存十分有限，一些重要名家的文字，多被後人推斷爲後世托名之作，若王羲之的《題衛夫人筆陣圖後》等。比較可靠的文獻，多有賴於他人的引録。

六朝隋唐則是書畫文獻的成熟期。這時的書畫創作和批評鑒賞已蔚然成風，一些美學

觀念和研究方式得以建立，對書畫藝術的認識進入到一個更加系統的階段，出現了謝赫《古畫品錄》、張彥遠《歷代名畫記》、孫過庭《書譜》這樣彪炳後世的著作。

宋元進入深化期，帝王士大夫深度介入書畫藝術，創作和理論研究相得益彰，書畫藝術更多地融匯在上層階級的政治文化生活中，書畫文獻數量進一步擴大，顯示出深化發展的特徵。

明代是書畫文獻的繁盛期，主要原因一是商品經濟進一步發展，市民階層興起，社會思想活躍，藝術上分宗立派，鑒藏風氣大盛，書畫藝術呈現出嶄新的需求；二是刻書業的發達，文人和畫士看重傳播效應，著述熱情高漲。這些都使得明代的書畫文獻數量和體量均超越了前代。

清代可稱承續期，書畫文獻的數量進一步增加，作者身份和著述目的亦更加多樣複雜，書畫文獻的門類在進一步完備的同時，也延續了明人因襲蕪雜之風。樸學、碑學的興起，則大大刺激了金石書畫論述的開展，皇宮著錄規模更是達到了巔峰。對書畫研究和著錄的熱衷，并未因清王朝覆滅而停滯，而是繼續綿延至民國。

受現代西方藝術史學的影響，今人將圖像也視爲文獻的一種。這種觀點放置於中國書畫，確實也更有其合理性，因爲圖像兼具有可闡釋的諸種資訊，是可以用文字還原的；而在中國書畫中，文字之於作品的不可忽視的地位，也足以顯示圖像與文獻相映的多元關

係。然而中國書畫文獻的體系是中國古代自身固有的，梳理中國歷代書畫文獻，還是主要依靠中國的傳統學術，從其自身的系統中去觀照進行。因此，我們今天討論的中國書畫文獻，仍然是以文字形態存在的典籍爲主。而事實上，中國書畫著述的傳統，向來是超越作品本體，更注重揭示其豐富的內涵和外延，這正是中國書畫文獻特別重要的價值所在。

　　書畫典籍作爲書畫藝術研究具有核心作用的材料，是我們解決書畫藝術本體問題和歷史現象可靠性的基本依據。因此，書畫文獻的專門化梳理，是我們繼承和用好這筆豐厚遺產的前提。但在古代學術分類中，書畫典籍的專門化則有一個過程。在《隋書‧經籍志》之前，史志均未專設與書畫有關的門類，與藝術有關的樂（樂舞）、書（小學）作爲儒家經典的附庸，被安排在六藝（或經部）之中。但彼時藝術（書畫）的自覺尚未發端，典籍亦不夠豐富，故難有獨立之目。《新唐書‧藝文志》始有『雜藝術類』，僅錄張彥遠《歷代名畫記》等書畫之屬典籍十一種。直至清《四庫全書》，書畫（另有篆刻）之屬被歸在子部藝術類中，這纔與今天書畫篆刻之藝的歸屬基本一致。但有些書法文獻則因與金石、文字有關，仍分散在經部、史部等類別中。

　　如同其他專門之學對於史料的需求一樣，歷代書畫文獻之於今天中國藝術學科研究的重要作用是不言而喻的。不過以中國歷史研究爲參照，書畫文獻的史料價值至今遠未得到有效利用，這在某種程度上與書畫文獻的整理不夠有關。歷史研究有三段説，即史料

之搜集、史料之考證解讀、史料之運用，史料須從浩瀚的歷史文獻中鈎稽而出，同時又在研究、運用過程中被更深度發掘。因此，對書畫文獻進行『整理』『研究』和『整理之研究』，是一項大有可爲的工作，對治書畫史和藝術史來説尤爲重要。

中國古籍卷帙可謂汗牛充棟，歷代書畫文獻也堪稱浩繁。由於學界研究和新一代書畫讀者的閲讀需要，從歷代文獻裏梳理出更多的重要書畫典籍，并以適宜現代讀者正確閲讀理解爲指向地加以整理研究，是今天出版人所應做的工作之一。上海書畫出版社向以中國藝術文獻的整理出版爲己任，《中國書畫基本叢書》就是在認真梳理歷代書畫文獻的基礎上，借鑒業已積累的經驗，充分發揮本社的專業優勢，有效組織各種資源，借助當下之技術條件，决心出版的一套主旨明確、內容系統、版本精良、整理完備、檢索便捷、切合時代、適合讀者的大型歷代書畫典籍叢書。叢書之『基本』寓意，一是以傳統目録學方式觀照歷代書畫文獻，選取史有公論、流傳有緒、研究必備的書畫典籍，以有助讀者『辨章學術，考鏡源流』。二是指整理出版的範圍，確定爲流傳、著録有序之歷代書畫典籍。今廣義之文獻，多含散見於其他文獻中的書畫資料，包括未見諸已編集著作中的詩文唱和、往來書翰，以及留存於書畫作品之上未經集録的相關題跋等等，此類文獻的搜輯整理出版，尚有待於將來。三是以當今標準的古籍整理方式爲基本要求，充分吸取已有之研究成果，達到規範的文獻整理出版要求。

需要指出的是，治中國傳統之學的一大特徵，是融文史哲於一爐，治書畫藝術之學，

既要結合書畫藝術之本真，又當置身於中國國學之中，這是土壤，這是血脉。因此，整理

研究好書畫文獻，必須以傳統的版本校勘之學爲手段，以深厚的中國歷史文化爲基礎，做

更多具體而微的工作。

願所有參與本叢書整理研究編輯出版工作的同道們，能爲傳承和弘揚這份優秀的遺産

作出應有的貢獻！

整理前言

震鈞（一八五七——一九二〇），清末學者，滿洲鑲紅旗人。瓜爾佳氏，字在廷，也作載亭、在亭，號涉江道人，後改名唐晏，易字元素。《天咫偶聞叙》中震鈞自述，『始祖于天命二年（一六一七）歸朝，以二等侍衛事太祖、太宗，扈蹕入關，定鼎京師』。其二世祖、三世祖，『克承前烈，以畢前人之勲』。後朝野艾安，家風便偃武習文，至其高祖，『以文學顯』，至其祖其父，亦『科第勿絶』。

震鈞出生時，家境尚富足平穩，得到良好教育。不過震鈞科場多舛，仕途不順，『奔走十年仍白屋，功名千載托青山』（《涉江詩鈔·寄高星墀》，光緒八年（一八八二）中舉人，官甘泉知縣，遷陝西道員，庚子以後，任江蘇江都知縣，宣統二年（一九一〇）執教于京師大學堂，不久入江寧將軍鐵良幕府，并任江寧八旗學堂總辦。震鈞歷咸、同、光、宣四朝，他在《天咫偶聞叙》、《涉江詩鈔·偕宋澄之酒樓小飲話舊》等詩文中追憶了經歷的『數變』……

> 庚申之役，通大沽，建使館，而京師一變。……值甲申之役，空樞廷而逐之，左文而右武，而京師又一變。及甲午之役，割臺灣、棄高麗，士競新舊之争，人懷微管之懼，而京師又一變。逮庚子之役，六龍西狩，萬民蕩析，公卿逃於陪隸，華屋蕩爲

邱墟，而京師又一變。《天咫偶聞叙》

我生五十年，四見戎馬迫。憶自庚申秋，衣笰混京雒。至尊駕六飛，灤陽嘆逼仄。甲午東事起，遥瞻海雲黑。蹉跎逮庚子，復睹西巡役。東華足公卿，烽火無安宅。休明三百載，珍奇久充斥。幸未付楚炬，難免飽秦橐。顛危辛亥冬，王道遭并胥。四海如沸羹，萬聲同一嘖。《偕宋澄之酒樓小飲話舊》

崩亂板蕩，鳥失林，魚奪水，震鈞『機心漸逐野鷗散，華髮不隨春草生』劉朝叙《讀唐元素師遺詩感賦》，改换姓名，縱酒避世，以至他的學生劉朝叙認爲『隕生實杯杅』劉朝叙《涉江詩鈔·修禊日登七層樓》。另一方面，震鈞仍以鄭康成、顧亭林、黄梨洲諸賢爲楷模，以爲『貞元遞嬗之交，耆碩遜迹以教授爲務』，『嘗憂私學横，懼此大道裂，思衛道以文，啓社占麗澤』劉朝叙《讀唐元素師遺詩感賦》。設麗澤文社，教授張志沂、劉朝叙、葉元等人《涉江先生文鈔》載劉朝叙《讀唐元素師遺詩感賦》、張志沂跋。

震鈞能書畫，博學多識，作爲『道咸以來』『以詩文名』的滿人代表，入《清史稿·文苑傳》。論詩『持論泯唐宋，不爲門户縛』劉朝叙《讀唐元素師遺詩感賦》，與其詩風一致。著有《天咫偶聞》、《渤海國志》、《庚子西行紀事》、《兩漢三國學案》、《八旗詩媛小傳》、《國朝書人輯略》、《八旗書人輯略》、《涉江先生文鈔》、《涉江詩稿》等，涉略極廣。

震鈞以爲考一代之文藝，可見一代之功令，而書道『因世變遷，可按籍而知其大略

者』。有感於『國初以來，書人夥矣，獨無爲之勒成一書，以存其梗概』，便收集整理所見與書法相關的記録，仿照《詩人徵略》的體例，『先疏籍貫官閥，後列群籍，分條析理，排比成書，苟或無徵，姑從蓋闕』，以成《國朝書人輯略》一書。

全書十二卷，以宗室爲卷首，以閨秀、方外、女冠爲卷十一。雖然名爲『書人輯略』，以書人爲綱目，不過全書内容涉及書道相關由微至顯的各方面，如筆紙的討論、字法章法、各家書藝的溯源、碑帖品評、書家品評、書人間的交游往來等，至於執筆法、用筆法，碑帖之争這類清代書法的熱點問題，在書中也有很多呈現。所以，本書可以作爲管窺清代書法的一個通道。另外，震鈞對材料檢索去取、『分條析理』的過程，一定程度上也反映了他的書法傾向和追求。

在保存文獻方面，本書也有一定的價值。某些資料，如王文治《論書絶句三十首》，也因進入本書而得以保存。

然而在分條析理，去取采撮時，本書也難免會有截斷不當的時候，比如卷二『陳奕禧』一條：

門人陳子文奕禧，號香泉。詩歌書法著名當世。其書專法晋人，於秦漢唐宋以來文字，收弆尤富，皆爲題跋辯證，米元章、黄伯思一流人也。康熙庚辰，以户部郎中分司大通橋。一日東宫舟行往通州，特召之登舟，命書絹素，且示以睿製『盛京』諸

詩，賜玻璃筆筒一。後亦召至大內南書房，賜御書。甲申出知石阡府，戊子補任南安。

江西巡撫郎中丞重其名，求書其先世碑誌，而子文忽以病卒官，妙迹永絕，清詩零落，所藏金石文字，不知能完好如故否。其子世泰以書名，世其家。《分甘餘話》

如果祇看這一語段，末句『其子世泰以書名，世其家』似乎是以子附傳。檢索原文纔知道，《分甘餘話》原刻後還有『必能藏弄不至散佚』等字，原文應該標點爲『其子世泰以書名，世其家，必能藏弄，不至散佚』。這句話是回答了上文提出的『所藏金石文字，不知能完好如故否』的問題，并非爲陳世泰立傳。如此全段纔辭順意足，符合原意。這當然是一個極端的例子，不過，由本書體例帶來的這一特點，應引起我們注意。

《國朝書人輯略》在清光緒三十四年戊申（一九〇八）初刻於金陵，齊魯書社《三十三種清代人物傳記資料彙編》、台灣明文書局《清代傳記叢刊》、台灣文史哲出版社《中國文史哲資料叢刊》等影印收入，而未有校點整理本。本次校點，即以台灣文史哲出版社《中國文史哲資料叢刊》影印本爲底本，參考引用資料出處群籍，及《清史稿》、《國朝耆獻類徵》、《國朝先正事略》、《皇清書史》、《書林藻鑒》、《書林紀事》等文獻中的相關資料進行整理。

整理依照以下體例：

明顯的形近訛字，如『己』『已』『巳』、『于』『子』等，徑改不出校記；避諱字，

如『邱』『丘』、『元』『玄』等，徑改不出校記。

異體字，如『祕』『衆』『菴』『鴈』『豪』等，徑改作通行繁體字，即『秘』『衆』

『庵』『雁』『毫』等，不出校記。

底本文字刊刻有誤，影響閱讀處，改正原文，在校記中説明。

本書係抄撮而成，編撰過程中有删節，有改字。若删改後的文字與其來源本意相近且

文從字順者則不改，亦不出校記。若删改後造成語意差別或影響理解的，則改正原文，出

校記。

底本材料出處的標識方式不一，不作更改；出處承上者原書用『同上』標識，則以

上則材料的出處明確標識，以便閱讀。

底本原有『□』無法補出的，仍依原文作『□』。底本原有缺字可以補足的，則徑補

原文，并出校記。《國朝書人輯略》是清人輯録清代書人事迹的作品，故稱『國朝』。爲了

更加清晰醒目，本次點校出版，按出版社要求，將書名中的『國朝』二字明確爲『清朝』，

特此説明。

蔣遠橋

二〇一八年九月

目錄

清朝書人輯略卷四

清朝書人輯略卷六

目　録

一七

清朝書人輯略卷十一

閨　秀

方外

國朝書人輯略叙

書，一藝也，而世道之升降因之。郡國所出鍾鼎盤敦，銘詞爾雅，書體古樸，儼存三代之風。秦，伯國也，兼并天下，變古文之樸爲小篆之整。高帝，匹夫也，起身草昧，變小篆之繁爲隸書之簡。光武明斷，治用法度，東漢因之，變隸書之蕭散爲八分之謹飭。孟德尚才，不飾小節，世風化之，變八分之法度爲真書之縱宕。南北分裂，偷安一隅，書法流傳，蓋亦象之。唐運將開，書道乃正。貞觀、開元之際，書如其人。宋元逮明，莫不象時爲禮。凡兹書道，因世變遷，可按籍而知其大略者也。

爰及我朝，聖祖喜董書，而撥鐙之説遍於臣下。高宗重張照，而無不縮之法盛行一時。宣宗正字體，而群下謹於點畫。雍乾以降，文字之獄甚嚴，一時學術，變而考古，學術通人，究心篆隸。一代之文藝，固由一代之功令推激而成。書道所繫，亦重矣哉。

自國初以來，書人夥矣，獨無爲之勒成一書，以存其梗概者。鄙人少好網羅文獻，佔畢之餘，徵諸紀載，凡涉臨池之録，都爲別簡之儲。年歲既永，所得遂多，付之鈔胥，總十二卷。雖不能備，然大略具矣。若其體例，則仿《詩人徵略》，先疏籍貫官閥，後列群籍，分條析理，排比成書。苟或無徵，姑從蓋闕。雖不足仄著作之林，然不賢識小，亦聖

人所不廢也。

光緒三十三年，歲在丁未，黃鐘應律，涉江道人震鈞自叙於揚州朱艸詩隣。

清朝書人輯略卷首

震　鈞　輯

禮親王

諱崇安，謚曰修。

先祖修親王，自幼秉母妃教，習二王書法，臨池精妙。薨時先恭王尚幼，多致遺佚。余嘗親覩王所書《多心經》，用《聖教》筆法，體勢遒勁。又其所書《友竹說》、《會心齋言志記》，皆用率更體制，蓋效王若霖筆意，遵〔一〕時尚也。《嘯亭雜録》

慎郡王

諱允禧，號紫瓊巖主人，謚曰靖。

慎靖王，詩筆清秀，擅名畫苑，可與北苑、衡山把臂入林。《嘯亭雜録》

王勤政之暇，禮賢下士。畫宗元人，詩宗唐人。品近河間、東平，而多能游藝，又閒，平所未聞也。《國朝詩別裁集小傳》

道人以懿親列屏翰，飲食被服，比寒素之甚者。齋居左右，圖書一覽，則得其要旨。

多延接四方博雅端懿之士，日相劘切，以故學益邃，藝益高。果親王《花間堂詩序》

王嘗得端溪巖石，寶愛特甚，鎸之曰『紫瓊巖』，自號紫瓊，遂以名其集。《熙朝雅頌集小傳》

貝　子

諱宏旿，號瑤華道人，誠親王孫。

貝子善書畫，自署瑤華道人。《光緒順天府志》

永　忠

號㒟仙，封鎮國將軍，恂郡王子。

詩體秀逸，書法遒勁，頗有晉人風味。常不衫不履，散步市衢，遇奇書異籍，必買之歸，雖典衣絕食，亦不顧也。《嘯亭雜錄》

成親王

諱永瑆，諡曰哲。

嘉慶九年八月初八日，內閣奉上諭：朕兄成親王，自幼精專書法，深得古人用筆之

意，博涉諸家，兼工各體，數十年臨池無間。近日朝臣文士[二]之工書者，罕出其右。早應摹勒貞珉，俾廣流傳。而王撝謙自矢，不肯遽付鈎鐭。昨特命軍機大臣傳旨，諭令將平日所書各種自行選擇刻石。始據王具摺陳謝，遵旨於回京後覓工摹刻。著照所請，以詒晉齋名顏其卷帙。王即繕朕此旨，勒冠簡端，以當製序。本日王所奏之摺，亦著另書一通，附刻於後，以誌一時翰墨欣賞之盛。欽此。

成親王爲純皇十一子，善書法。幼時握筆，即波磔成文，少年工趙文敏，又嘗見康熙時內監，言其師少時猶及見董文敏用筆，惟以前三指握管，懸腕書之，故王推廣其語，作撥鐙法，談論書法具備，名重一時，士大夫得片紙隻字，重若珍寶。上特命刻其帖，序行諸海內，以爲榮云。《嘯亭雜錄》

今上之兄，端醇儒雅，書法擅長，論者謂國朝自王若霖下一人而已。《嘯亭雜錄》

結字何有定法，昌黎論文，謂氣盛，則言之短長與聲之高下皆宜。字亦猶是也，學到，體之密疏、圓方、闊狹悉稱矣。然又有自古不易者。昔沈存中嘗論其大概，以爲筆畫少者在左，宜取上齊；（如啐、啼等字。）筆畫少者在右，宜取下齊。（如釦、猷等字。）凡斯之類可隅反也。又如山字中畫必不可長，宀字中點更不宜大，與其太整，毋寧稍欹，（如樂、無等字。）與其過勻，毋寧稍變。（如圭、會等字。）若此之類，未可更僕終也。及夫意得神行，韻勝古化，觸手成趣，心字相忘，孰爲肥瘠，何謂妍媸，前之所陳，蹳筌捐棄已耳。抑有進者，歐非褚也，米非

蘇也，顏柳非鮮趙也，筆勢體製迴別，最當詳辨，不宜攙用，則有裨於結字之工，而章法亦一片矣。章法者，如《黃庭》畢竟非《樂毅》，《禊叙》畢竟非《霜寒》，試取彼帖一兩字入此帖中，固不相受也，而況一紙之上，或歐或顏，忽蘇忽趙乎？至於『大字收令小，小字展令大之』之一言，雖傳自唐賢，竊所不取：不幾於斷鶴續鳧耶？_{詒晉齋《結字管見》}

詒晉齋書，素未究心，但知其從趙承旨上溯歐陽率更，雖偶涉諸家，終不離兩家宗旨。集卷隨手雜臨，竟有脫盡町畦，不似本家筆意者。篆隸亦有法度。跋云『隸惟漢石種種當學』，雖人人道語，乃是體會而出。篆書《陋室銘》後《黃庭》一段，深得秦李斯筆法。行楷草[三]三體，其結構、使轉處，皆得前人遺意。《秋圃賦》一篇，尤超淡有晉人風味，餘亦各有精采不磨處。蓋書非一時，臨非一家，不甚經意，而精神所寄，一一渾足，此無意勝於有意也。王得窺內府所藏，而自藏又甚富，故書法大備如是。大抵皆從帖中問津，未深究古碑耳。_{楊翰《息柯雜著》}

三行《快雪》晉義之，神化由來不可知。嘆息[四]王孫題帖尾，平生精力到烏絲。

《平復》真書北宋傳，元常以後右軍前。慈寧宮殿春秋閟，拜手擎歸丁酉[五]年。

正本《蘭亭》貞觀賜，黃綾兩見御書題。《孝經》敕下諸臣補，樂石鐫成款識齊。

孤臣潭府鬢眉白，飛鳥依人感聖明。尚有碎金書二百，禾中詩叟漫空嬴。

《自叙》長篇草法神，令人氣懾爲逢真。兩行《苦筍》還奇絕，未許楊風繼後塵。

《書譜》無從見真本，《千文》疑是米南宮。自觀《書譜》河東刻，轉覺《千文》筆法工。

色絲小楷價千金，無復嘉興舊墨林。剩有題名兩篆在，山人三跋共傳今。

唐鈞《徂暑》硬黃箋，得骨猶賢祖石鐫。復古殿中題字後，漢庭老吏八分傳。

宋朝橅帖紛紛出，若繼昇元是國初。我見《千文》師智永，侍書肯道不知書。

伯夷道服入貞珉，墨采曾瞻兩札真。憶昔名園荊樹下，低個不去想斯人。

風流拜石接籠鵝，蜀素斜紋遣鳳梭。天地故應神物在，兩番雷電得撝呵。

宋法都能暢氣機，南宮心細筆通微。《府公》、《虹縣》猶閒可，《多景樓詩》古亦稀。

寶侍御詩能逼真，松醪春色墨如新。但能通意無多論，可但詩文繼大蘇。

外域聲華早并驅，宛邱學舍一寒儒。打冰帖子流傳在，了不隨人儘自如。

嶺海間關鬚鬢白，老人病起尚中書。伏波紙墨留光燄，守駿如公信曉人。

龍章鳳質冠群才，敕取河南《禊帖》來。家法教臨三百本，中興無將寫雲臺。

賜出王褒頌幾通，紹興乾道兩朝中。雲藍矮紙烏絲略[六]，古法猶能到九宮。

瘦本擎從水窟來，自成我法不重儓。將書索要人珍重，看取縱橫異代才。

賜硯淋漓拜道君，家風小學有敷文。漫嗟當路無交舊，肯乞閒人濛溿雲。

獨攜遺墨叩荒祠，忠裔淒涼拜後隨。江上誓師餘老淚，可憐一起謝公疑。

閑閑草法冠金源，赤壁遊餘舊關翻。渴驥直堪空冀北，如驂誰靳大都元。

猶有唐風困學民，時名早謝玉堂人。即看茆屋秋風卷，瞻字三呼勇絕倫。

南宮逆筆吳興順，結體原隨筆勢工。用筆何曾千古易，不從同處正同同。

漁父謫龍千里筆，取妍太覺嗜偏鋒。何如董復《千文》卷，黃素猶傳鐵限踪。

南宮逆筆吳興順，卓爾華亭兩法參。勝國名家費覯縷，一鐙直到法華盦。《詒晉齋集》

榮郡王

　諱綿億，諡曰恪。

性聰敏，善書法，誦古今經史，出口如瓶瀉水。余嘗以《荀子》、《淮南鴻烈解》諸書詢之，王背誦嫻熟，然亦未見王常讀書也。遇大節侃侃不苟，癸酉之變，王時扈從，聞警，或猶泄泄然，王泫然流涕曰：『上為吾輩何人？即以親誼論之，猶當代分其憂，況萬乘之尊乎？』因進諫，請上速回京中，以靜人心。上首肯之，即日回鑾。因重視王，曰：『朕侄輩惟綿億有骨肉情也』。《嘯亭雜錄》

大凡六朝相傳筆法，起處無尖鋒，亦無駐痕，收處無缺筆，亦無挫鋒，此所謂不失篆分遺意者。虞、歐、褚、陸、李、徐、顏、范、楊，字勢百變，而此法無改。宋賢唯東坡實具神解，中岳一出，別啓〔七〕旁門。吳興繼起，古道遂湮。華亭晚而得筆，不著言詮。近

世諸城相國祖述華亭，又從山谷『筆短意長』一語悟入，窺破秘旨。雖復結構傷巧，較華亭遜其遒逸，而入鋒潔净，時或過之。蓋山東多北魏碑，能見六朝真相，此諸城之所以或過華亭也。今觀榮邸書，雖橅《戲鴻》木本，而筆勢逆入平出，江左風流，儵然若接，不受氈墨之愚，可謂諸城而後，再逢通識者矣。《藝舟雙楫》

校勘記

〔一〕遵：《嘯亭雜録》作『尊』。《嘯亭雜録》據《續修四庫全書》影印結一廬藏清抄本，後引同此。

〔二〕文士：原作『文字』，據《熙朝新語》改。《熙朝新語》據嘉慶二十三年刻本，後引同此。

〔三〕行楷草：原作『行楷書』，據《息柯雜著》改。《息柯雜著》據《清代詩文集彙編》第六五〇册影清同治至光緒遞刻本，後引同此。

〔四〕嘆息：《詒晋齋集》作『嘆絶』。《詒晋齋集》據清光緒十六年刻藏修堂叢書本，後引同此。

〔五〕丁酉：原作『丁卯』，據《詒晋齋集》改。按乾隆四十二年丁酉（一七七七）永瑆得賜《平復帖》。

〔六〕略：《詒晋齋集》作『界』。

〔七〕啓：原作『起』，據《藝舟雙楫》改。《藝舟雙楫》據清光緒馮氏刻翠琅玕館叢書本，後引同此。

清朝書人輯略卷一

郭宗昌

字允伯，陝西華州人。國初隱居不仕。

先生明以析理，精以博物，制器天巧，書法精善，議論淹通，著述淵奧，談藝之家，取爲折衷。至於秉禮正俗，士大夫多宗之，可謂賢矣。　劉澤溥《金石史序》

華州郭宗昌，善鑒別書畫金石篆刻，分法爲當時第一。所撰《金石史》，與螯屋趙孝廉《石墨鐫華》，并行於世。郭性孤僻，所居泝園在白厓湖上。〔嘗〕〔常〕構一亭，柱礎城礎，皆有款識銘贊，手書自鐫之，既極人功，旋復改作，凡三十年，亭竟不成。華陰王山史語余云。《池北偶談》

徵君所自書分法，直逼漢人，不知有魏，無論唐宋。王孟津嘗稱爲『三百年第一手』，今觀之益信也。《砥齋題跋》

漢隸之失也久矣，衡山尚不辨，餘子可知，蓋辨之自允伯先生始。先生藏古帖甚富，《華嶽碑》海內寥寥不數本，此本風骨秀偉，鋒芒如新，尤爲罕覯。先生寶之有以也。先

生於書法各臻妙，其昌明漢隸，當與昌黎文起八代之衰同功。或曰：『先生豈能作哉？能述耳！』嗚呼！秦漢而後，詎惟作者難，述者不易也。《砥齋題跋》

《漢韓明府修孔子廟禮器碑》纖剝蝕十一字，存者猶有鋒鍛，文殊高古，尚可讀，豈神物固有鬼神呵護邪？其字畫之妙，非筆非手，古雅無前，若得之神功，弗由人造，所謂星流電轉，纖踰植髮，尚未足形容也。漢諸碑結體命意，皆可髣髴，獨此碑如河漢，可望不可即也。《金石史》

《卒史碑》跋云：即今公移，復爾雅簡質可讀。書益高古超逸。魏才代漢，便不能無小變。至六朝極矣。極之而復，故唐爲近古。評者概多別論，是非深於分法者。《金石史》

《曹全碑》跋云：漢隸當以《孔廟禮器碑》爲第一，神氣渾璞，譬之詩則西京，此則豐瞻高華。比之書，《禮器》則《季直表》，此則《蘭亭叙》。《金石史》

《張猛龍》：文無足言者，書律以晉法，雖少蘊籍，而結體錯綜之妙，使以劑唐，足以脫一代方整之累。歐、顏諸公，便可入山陰之室矣。然此碑却[二]落嶮峻，又未正晉果，何也？當由筆與歐、顏異也。至若蘇、黃小變，又入別體，書道之難如此。《金石史》

人知信本變晉法，不知結體用筆多從古隸中出，故今隸之變，亦家學有自。觀宋搨《醴泉銘》，首行如『宮』字，左點作豎筆，正鋒一畫而微轉，便有韻度，是漢分法也。今橅搨日久，碑字漸減，細瘦失真，遂成一點，筆意了不可尋。故古搨

足尚也。《金石史》

柳如趙王好劍士，冠曼胡之纓，短後之衣，瞋目而語難。褚如公孫勝年舞劍器，波瀾蔚跂，玉貌錦衣。歐、虞法圖法方，則固諸侯之劍也。若夫見影不見光，其在晉法乎。《金石史》

巍巍翼翼。褚如公孫勝年舞劍器，波瀾蔚跂，玉貌錦衣。歐、虞法圖法方，則固諸侯之劍也。若夫見影不見光，其在晉法乎。《金石史》

顏如龍泉、太阿，登高臨深，古迹吾不得見之矣，今之模搨失真，又了無足觀。惟有古碑版耳。率更楷法，源出古隸，故骨氣洞達，結體獨異，居唐楷第一。小歐力學不倦，能窺源本，故輒作批法。家學相承，非刱造也。《金石史》

傅 山

字青主，又字青竹，號公之它，亦曰朱衣道人，太原陽曲人。康熙戊午以鴻博薦，以病固辭，詔加中書銜，遂歸老於鄉里。

生而穎異，讀書十行并下，過目輒能成誦。年十四，文太青拔入庠。繼文者，袁臨侯繼咸也，一見深器之，準食餼。檄取讀書三立書院，時時以道學相期許，山益發憤下幃。袁每云：『山文誠佳，恨未脫山林氣耳。』崇禎丙子，繼咸為直指張孫振誣詆下獄。山徒步走千里外，伏闕訟冤。孫振怒，大索山，山敝衣藍縷，轉徙自匿。繼咸冤得白。當是時，山義聲聞天下。後繼咸官南方，數召山，山終不往。山性至孝，父之謨病篤，朝夕稽顙於

神，願以身代。旬日父愈，人謂孝通神明，不異黔婁云。嵇曾筠《傳》、《徵君傳》

嘗擇衣草履，遨遊於平定、祁汾間，所至有墨痕筆迹。工詩賦，善古文辭，臨池得二王神理，該博古今典籍，百家諸子，靡不淹貫，大叩大鳴，小叩小鳴。復自托繪事，寫意曲盡其妙。精岐黃術，邃於脉理，而時通以儒義。嵇曾筠《傳》、《徵君傳》

詔舉博學宏詞，廷臣交章薦山，山以老病辭，不得入都，臥病旅邸。滿漢王公、九卿、賢士大夫，逮馬醫、夏畦、市井、細民，莫不重山行義，就見者羅溢其門，子眉送迎常不及。山但欹倚榻上，言『衰老不可爲禮』。諸貴人益以此重山，弗之怪也。嵇曾筠《傳》、《徵君傳》

先生工書，自大小篆隸以下無不精，兼工畫，嘗自論其書曰：『弱冠學晉唐人楷法，皆不能效。及得松雪香山墨迹，愛其圓轉流麗，稍臨之則遂亂真矣。已而乃愧之，曰：「是如學正人君子者，每覺觚稜難近；降與匪人游，不覺其日親者。」松雪曷嘗不學右軍，而結果淺俗，至類駒王之無骨。心術壞而手隨之也。於是復學顏太師。』因語人學書之法，『寧拙毋巧，寧醜毋媚，寧支離毋輕滑，寧真率毋安排』。君子以爲先生非止言書也。《鮚埼亭集》

康熙初，山西有隱君子傅山，書法晉魏，正行草大小悉佳。曾見其卷幅冊頁，絶無甑裘氣。《大瓢偶筆》

趙秋谷先生推先生書爲本朝第一，顧深自愛惜，不輕爲人寫。《先正事略》

索居無筆，偶折柳枝作書，輒成奇字。詩曰：『腕拙臨池不會柔，鋒枝禿硬獨相求。

公權骨力生來足，張緒風流老漸收。隸餓嚴家却蕭散，樹枯冬月突顛旱〔二〕。插花舞女當嫌

醜，乞米顏公青許留。』《霜紅龕集》

先生學問志節，爲國初第一流人物。世爭重其分隸，然行草生氣鬱勃，更爲殊觀。嘗

見其論書一帖云『老董止是一個秀字』，知先生於書未嘗不自負，特不欲以自名耳。郭尚先

《芳堅館題跋》

先生隸體奇古，與鄭谷口齊名。沈濤《瓠廬詩話》

崇禎中，袁臨侯繼咸督學山西，爲巡按御史張孫振誣劾被逮。山棗餾左右，伏闕上書

白其冤。馬君常世奇作《義士傳》，比之裴瑜、魏劭。《池北偶談》

後夢天帝賜以黃冠衲衣，遂爲道士裝。醫術入神，有司以醫見則見，不然不見也。工

分隸及金石篆刻。《池北偶談》

太原古晉陽城中有傅先生賣藥處，『衛生堂藥餌』五字乃先生書也。《茶餘客話》

傅青主云，少習榮禄書，致三十年洗除俗氣不盡。欲醫俗書，惟《仙壇記》耳。《東洲草

堂詩注》

歸 莊

字元恭，號恒軒，一名祚明，或稱歸妹，或稱歸乎來，或稱歸藏，或字元功，或字園公，或字懸弓，又號普明頭陀，又號鼇鉅山人。江蘇崑山人，明太僕曾孫。

恒軒好奇，世目爲狂生，善行草書。《竹垞詩話》

詩文豪放，善大書，工畫竹。《嘉定縣志》

偶同家弟石公過一裝潢匠家，見歸元公草書一幅，虛和圓熟，不忍舍去。元公書，余見者多矣，未有若此之佳者。《大瓢偶筆》

歸生工草書，爲東吳高士。《顧亭林集》

吳梅村《題歸元恭僧服小像其四·工書》云：『中山絕技妙空群，智永傳家在右軍。爲寫頭陀新寺額，筆鋒蒸出墨池雲。』吳偉業《梅村詩集》

與同邑顧炎武相友善，有『歸奇顧怪』之目。工詩，善行草書，所著《萬古愁》傳奇，痛哭流涕於桑海之際，論者稱爲《離騷》、《天問》一種手筆。《昭代名人尺牘小傳》

金俊明

字孝章，號耿庵，又號不寐道人。江蘇吳縣人。

初爲諸生。一日筮《焦氏易林》，得蠱之艮，曰：『天將欲我高尚其志乎？』遂謝去杜門，傭書口給。以善書名吳中。《古懽錄》

孝章於壬午之試三場義畢，忽撫案曰：『此何時博一第乎？』塗其卷而出。葉燮《己畦集》

先生初以善書著聲吳中，小楷師《曹娥》，行草師《聖教序》，悉有法度，晚益自名一家，兼工詩古文辭。四方士大夫聞先生名，以詩若書文來請者，相次不絕。里中寠人子，手不持一錢，亦日夕踵門，乞先生書。先生欣然應之，不少厭也。以是三吳碑版，旁及僧坊、酒肆，率多先生筆。得之者爭相誇小，以爲幸。《堯峰文鈔》

先生既善書，平居繕錄經籍秘本，以訖交游文稿，凡數百種，無不裝潢成帙，庋置縢鐍惟謹。《堯峰文鈔》

鄭虔三絕，耿庵兼之。《明詩綜詩話》

金孝章學祝，自成片段。《大瓢偶筆》

陳洪綬

字章侯，號老蓮，又號老遲，又稱悔遲。浙江諸暨人。明國子生，入國朝不仕。師事劉念臺先生，講性命之學，已而縱酒挾伎自放。既遭亂，混迹浮圖，閒語及身世亂離，輒痛哭不已。《曝書亭集》

書法遒逸，善畫山水，尤工人物。《尺牘小傳》

章侯以畫名，而書亦佳。《大瓢偶筆》

王鐸

字覺斯，號嵩樵，河南孟津人。明天啓壬戌進士，官大學士。入國朝，官禮部尚書，諡文安。

白苧村桑者曰：余於睢州蔣郎中泰家見所藏覺斯爲袁石憲寫大楷一卷，法兼篆隸，筆沉著，有錐沙印泥之妙，文敏當遜一籌。張庚《畫徵錄》

書宗魏晉，名重當代，與董文敏并稱，有《擬山園帖》行世，兼善山水。《尺牘小傳》

杜移年早歲曾識王孟津，述其言曰：『書法之始也，難以入帖。繼也，難以出帖。』可謂入理深談矣。《廣陽雜記》

京居數載，頻見孟津相國書，此卷最爲合作，蒼鬱雄暢，兼有雙井、天中之勝，亦所遇之時，有以發之。晚歲組佩雍容，轉作纏繞掩抑之狀，無此風力矣。《芳堅館題跋》

觀《擬山園帖》，乃知孟津相國於古法耽玩之功，亦自不少，其詣力與祝希哲正同，如天神波旬，固非正等覺，然不可不謂之具大神通也。《芳堅館題跋》

筆可喜。明季工書者推董文敏，文敏之丰神瀟灑，一時固無有及者。若據此卷之用筆險勁

文安在華下嘗言：『平生推服唯石齋一人，其餘無所讓。』文安學問才藝皆不減趙承旨，特所少者，蘊藉耳。王宏撰《砥齋題跋》

王覺斯云，凡作草書，須有登吾嵩山絕頂之意。此言最佳，未可以人廢也。

王覺斯寫字課，一日臨帖，一日應請索，以此相閒，終身不易。倪氏《雜記》

文安賦性高爽，偉幹修髯，尤精史學。行草書宗山陰父子，正書出自鍾元常。雖模範鍾王，亦能自出胸臆。《無聲詩史》

王時敏

字遜之，號烟客，江南太倉州人。錫爵孫，以廕至太常。又號西廬老人。

資性穎異，淹雅博物，工詩文，善書，尤長八分，而於畫有特慧。《畫徵錄》

工分隸，精鑒藏。《尺牘小傳》

行楷橅《枯樹賦》，隸書追秦漢，榜書八分，爲近代第一。名山梵刹，非先生書不足爲重也。《桐陰論畫》

宋 曹

字射陵，江蘇鹽城人。舉博學鴻詞，舉經學，皆不就。著有《書法約言》。

宋射陵父子，雖有氈裘氣，然亦江北之杰。《大瓢偶筆》

工爲詩，尤精書法，海昌朱近修稱其『古道照人，足以師表海內』。《今世說》

初作字，不必多費楮墨。取古搨善本，細玩而熟觀之。既復背帖而索之，學而思，思而學，心中若有成局，然後舉筆而追之。似乎了了於心，不能了了於手，再學再思，再思再校，始得其二三，既得其四五，自此縱書以擴其量。總在執筆得法，運筆得宜。真書握筆，近筆頭一寸。行書寬縱，執宜稍遠，可離二寸。草書流逸，執宜更遠，可離三寸。筆在指端，掌虛容卵。要知把握亦無定法，熟則生巧。又須拙多於巧，而後真巧生焉。但忌實掌，掌實則不能轉動自由。務求筆從腕中來，筆頭令剛勁，手腕令輕便，點畫波掠，騰躍頓挫，無往不宜。若掌實不得自由，乃成稜角，縱佳，亦是露鋒，筆機死矣。《書法約言》

夫欲書者，先須凝神靜思，懷抱蕭散，陶寫性情，預想字形偃仰平直，然後書之。若迫於事，拘於時，屈於勢，雖鍾王不能佳也。《書法約言》

即無事時，亦可空手作握筆法，書空演習，久之自熟，雖行臥皆可以意爲之。自此用力到沉著痛快處，方能取古人之神。若一味摹仿古法，又覺刻劃太甚，必須脫去模擬蹊徑，自出機軸，漸老漸熟，乃造平淡。《書法約言》

紀映鍾

字伯紫，號憨叟，江南上元人，自稱鍾山逸老。

工詩善書。《昭代尺牘小傳》

善詩、古文、詞，工書，知名海內，所至爭折節延致。《儀徵縣志》

丁元公

字原躬，浙江嘉興人，布衣。

性孤介，寡交游。善書，詩有奇氣。《畫徵錄》

書畫俱逸品，精繆篆。詩亦不屑作備熟語。《靜志居詩話》

文柟

字端文，一字曲轅，江蘇長洲人。

工書畫。《靜志居詩話》

邵彌

字僧彌，後以字行，號瓜疇，江蘇長洲人。

書得鍾太傅圓勁多姿。《畫徵錄》

徐樹丕

書得鍾太傅法，逼近虞、褚。仿宋元草書，出入大小米。《吳梅村集》

工詩書，善八分。甲申後隱居不出。《昭代尺牘小傳》

張風

字武子，號墙東居士，江蘇長洲人。

字大風，一名飆，江蘇上元人。

書畫皆有別趣。《昭代尺牘小傳》

顧夢游

字與治，江蘇江寧人。

十歲作《荷花賦》。數就闈試，輒病不完楮，一意攻古文辭。善行草書，閑逸自喜。所至箋素委積，無少長貴賤皆應之。晚年閉關，以書易粟，求者成市。將歿前一日，猶爲僧作大書，從容如平時。_{施閏章《愚山文集》}

施閏章《愚山文集》

褚 篆

字蒼書，江蘇長洲人。

遂於經學。工書，康熙二十六年，聖祖南巡，召見於行在，命書箋二幅。御書『海鶴風姿』額賜之，時年九十六矣。_{《國朝詩別裁集小傳》}

程正揆

字端伯，號鞠陵，又號青溪道人，湖北孝感人，明崇禎辛未進士，本名正葵，入國朝改名正揆，官工部侍郎。

書法師李北海，而丰韻蕭然，不爲所縛。_{周亮工《讀畫録》}

查二瞻題云：昔人論書云『既得平正，須追奇險』，青溪先生今之所書名家也。書畫無二致，詎不閒然。_{周亮工《讀畫録》}

先生敏而多能，善屬文，工書畫，意有所到，援筆立成，若風雨集而江河流也。四方

之人造請者無虛日，一一應之，無所靳惜。是時董宗伯思白爲風雅師儒，先生折節事之，虛心請益。董公亦雅愛先生，凡書訣畫理，傾心指授，若傳衣鉢焉。《無聲詩史》

馮 班

字定遠，號鈍吟，江蘇常熟人。

虞山鈍吟老人論書，大概祖陳繹曾《翰林要訣》十二章，本以執筆爲第一。是以鈍吟訓於家庭，有筆法、結法二說。《大瓢偶筆》

學前人書，從後人入手，便得他門戶。學後人書，從前人入手，便有拏把。《鈍吟書要》

書是君子之藝，程朱亦不廢，我於此有功，今爲盡言之。先學閒架，古人所謂結字也。閒架既明，則學用筆。用理則從心所欲不踰矩。因晉人之理而立法，法定則字有常格，不及晉人矣。宋人用意，意在學晉人也。意不周匝則病生，此時代所壓。趙松雪更用法，而參以宋人之意，上追二王，後人不及矣。爲奴書之論者，不知也。唐人行書皆出二王，宋人行書皆出顏魯公。趙公云：『用筆千古不變。』只看宋人亦妙，唐人難得也。蔡君謨正書有法無病，朱子極推之。錐畫沙，印印泥，屋漏痕，是古人秘法。姜白石云『不必如此』，知此君憒憒。黃山谷純學《瘞鶴銘》，其用筆得於周子發，故遒健。子發俗，山谷胸次高，故遒健而不

俗。近董思白不取遒健，學之者更弱俗，董公却不俗。《鈍吟雜録》

古人作小正書與碑版誥命書不同，今人用碑版上大字作小書，不得體也。祝希哲常痛言之。《鈍吟雜録》

蝌蚪大篆今絶矣。古鐘鼎上字雜用不得。梁千秋刻印章名重一時，用字憒憒。古篆雜不得隸書，今有不知也。余教童子作書，每日止學十字，點畫體勢，須使毫髪畢肖，百日已後，便解自作書矣。《鈍吟雜録》

貧人不能學書，家無古迹也。然真迹只須數行，便可悟用筆。閒架規模，只看石刻亦可。《鈍吟雜録》

古人作橫畫如千里陣雲。黄山谷筆從畫中起，迴筆至左，頓腕實畫至右，住處却又趯轉，正如陣雲之遇風，往而却迴也。運腕太疾，起處有頓筆之迹。今人於起處作點，殊失勢也。《鈍吟雜録》

畫有南北，書亦有南北。《鈍吟雜録》

米元章論古人真僞好惡，自是一家，議論抑揚過當，殊不足據。初學切忌讀此等書。《鈍吟雜録》

余見歐陽信本行書真迹，及《皇甫君碑》，始悟《定武蘭亭》全是歐法。姜白石不知也。《鈍吟雜録》

作書須自家主張，然不是不學古人。須看真迹，然不是不學碑刻。《鈍吟雜錄》學前人書，從後人入手，便得他門户。學後人書，從前人落下，便有把拏。汝學趙松雪，若從徐季海、李北海入手，便古勁可愛。《鈍吟雜錄》

祁豸佳

字止祥，浙江山陰人，明萬曆舉人，鼎革後隱梅市。

曹顧庵曰：止祥書不在董文敏右。《讀畫錄》

祁止祥學董而乏其秀逸。《大瓢偶筆》

工詩文，善書畫，四方來索者，輒忍凍揮汗以應。《紹興府志》

王猷定

字于一，號軫石，江西南昌人。

于一以詩、古文辭自負，對客斷斷講論，蓋兼有筆札喉舌之妙者。其行書，筆法亦自通神。《明詩綜詩話》

以詩、古文辭自負，善書，得李北海筆法。《昭代尺牘小傳》

余少學書於董文敏公。公曰：『子知琴乎？余釋褐時，有琴師諷學琴，因請教嚴中

舍，中舍曰：「此事極難。初下指時，一聲不合，即終身無復合理。」書道亦然。然則初下指時，一筆不合，則竟不合矣，顧所合者何法也？ 王獻定《四照堂集》

于一既服闋，弗樂家居，徙維揚。人司馬史公可法聞其賢，徵為記室參軍，崇重尊禮，不啻嚴師。甲申之變，史公倡大義，表迎福邸於留都。又草檄，檄四方忠義之士，情文動一時。皆于一為之謀也。南都陷没，遂絕意人間世，日以詩文自娛樂。又天資善書，臨池之技，可以籠鵝，而遠近之慕于一名者，筆禿可數十甕計也。 韓程愈《白松樓文集》

遭亂，居廣陵，窮愁著書，力追大雅，海内能文之士，群翕然推之。客死西湖，篇帙散失。

大梁周司農為輯其遺稿，刻行於世。書法亦遒勁，有晋人風度。 《今世說》

彭績《秋士先生遺集》

彭 城

字興祖，號雲母山人。

前年余客知歸子家，嘗為示雲母山人隸書十字，其文云：『塵尾韻如屑，匡床味似禪。』字徑二尺許，瘦硬奇古，如出塵羅漢，駕蛟螭虬，游戲雲端。嗟玩旬日，可寶惜也。

彭行先

字務敏，一字貽令，號竹里老人，江蘇長洲人。明崇禎貢生，授知縣不就。

竹里老人當易代之際，有高節，與金孝章、鄭士敬齊名。其書得晉人遺法。《二林居集》

雅善書法，暇即簾閣據几，橅晉唐諸家，莫不酷似。貧不能購書，數十紙錯置巾衍中，時時翻閱不倦。《堯峰文鈔》

書出入晉唐，與金俊明、鄭敷教稱吳中三老。《昭代尺牘小傳》

查士標

字二瞻，號梅壑散人，江南海陽人，流寓揚州，明諸生。與華亭同干支，號後乙卯生。

書法襄陽，極似董文敏，善山水，負盛名。《尺牘小傳》

二瞻書法得董宗伯神髓。靳治荊《思舊録》

查士標書法精妙，人謂米、董再出。《江南通志》

計南陽

字子山，江南華亭人，布衣。

順治初，雲間幾社諸子多有存者，後進領袖，詩稱吳懋謙六益[三]，書稱計南陽子山[四]。《曝書亭集》

劉象先

字今度，江蘇上元人。

工章草。《昭代尺牘小傳》

張孝思

字則之，號懶逸，江蘇丹徒人。

處士書法甚工，願學者晉，晉以後似不屑。人得其片紙隻字同拱璧。畫蘭竹得趙氏筆意，不輕作，故世傳者不多。《己畦文集》

自言生平有三癖：潔癖，茶癖，法書名畫癖。《己畦文集》

善書，工畫蘭，家有培風閣。精鑒賞，富收藏。《昭代尺牘小傳》

冒　襄

字辟疆，號巢民，江蘇如皋人。

晚年退居祖宅，傍築室數間，雜植花藥，客至與酌酒賦詩。解音樂，時命小奚度曲，亦以娛客。書法特妙，喜作擘窠大字，人皆藏弄珍之。韓菼《有懷堂集》

周亮工

字元亮，號櫟園，又號減齋，河南祥符人。明崇禎進士。入國朝，官户部侍郎，降江安糧道。

自跋隸書云：己亥重九後一日寫此賣錢沽酒，綴以二絶，一：誰能隔宿對黃花，度盡重陽更憶家。欲換青錢沽雪酒，八分小字寫《寒鴉》。二：難教去盡外來姿，老腕羞慚力不隨。方疊出誇官樣好，阿誰解愛《郘陽碑》。命童子携出户。童子笑謂予：『收此冷淡生活，應惟虎林霍君。』已而果爲維翰索去，携酒爲余作三日醉。維翰雅好筆墨，遂爲童子所知。《郘陽》即不方整，亦復爲人愛。老人潦倒舉塗鴉，尚可作三日軟飽。皆足記也。

周亮工《賴古堂集》

朱耷

字雪箇，號八大山人，明石城府王孫，亂後爲僧。有仙才，隱於書畫。題跋多奇，致不甚解。書法有晉唐風格。《畫徵錄》

八大山人雖指不甚實，而鋒中肘懸，有鍾王氣。《大瓢偶筆》

古人但知黃魯直學《瘞鶴銘》，不知魯直以前則有唐張嘉貞，魯直以後則有明八大山人。《大瓢偶筆》

山人工書法，行楷學大令、魯公，能自成家，狂草頗怪偉。題跋皆古雅，間雜以幽澀語，不盡可解。』見與澹數札，極有致，如晉人語也。邵長蘅《青門剩稿》

澹公語余曰：『山人有詩數卷，藏篋中，秘不令人見。題跋皆古雅，間雜以幽澀語，不盡可解。』見與澹數札，極有致，如晉人語也。邵長蘅《青門剩稿》

劉元化

字季雅，一字斗杓，世居山東諸城琅邪臺下。明末官知縣，入國朝，不仕。先生既歸，絕口不言居官時事。性故喜酒，家貧不能常得，時斫以換酒，得之則召故人子弟痛飲，談詩娓娓不倦。否則徘徊竹下，側弁而哦，妻子饑寒弗顧也。尤長草書，欲求書者多載酒以往，醉後淋漓揮灑，人人得滿意去。《張杞園文集》

邵 潛

字潛夫，江蘇通州人。

山人於周秦兩漢六朝書無所不習，尤善者《文選》，詩則工五言古詩。精篆籀，善李潮八分書，最攻字學，點畫不少舛。 陳維崧《湖海樓集》

湯燕生

字元翼，一字巖夫，江南太平人。

詩文有名於時，兼工書法。《昭代尺牘小傳》

篆書古淡入妙，不在伯奇、子行下。聞先生與谷口翁同究各體書學，無不透達壺奧。谷口專以分隸鳴，更不作篆，意不欲相掩。兩賢得無同心耶？《思舊錄》

鄭 簠

字汝器，號谷口，江蘇上元人。

余之謁鄭谷口先生也，在康熙辛未，先生已七十矣。在門墻日久，見先生以醫道應酬，入夜篝燈，於墨稼軒中作字，正襟危坐，肅然以恭，執筆在手，不敢輕下，下必遲遲敬慎

爲之，不似其字之飛動跳舞也。嘗曰：作字最不可輕易，筆管到手，如控千鈞弩，少弛則敗矣。須知其敬慎如此。張在辛《隸法瑣言》

初拜鄭先生即命余執筆作字，纔下得一畫，即曰『字豈可如此寫』，因自就坐，取筆搦管，作禦敵之狀，半日一畫，每成一字，必氣喘數刻。始知前賢成名，原非偶然。張在辛《隸法瑣言》

鄭先生曰：『世人作字，只是寫得皮毛。作字用筆，固有起落，然上下四旁之間，必有脊骨，必有筋力，必有首尾，方有神氣，不然終不成家。』張在辛《隸法瑣言》

鄭先生自言：學者不可尚奇。其初學隸書，是學閩中宋比玉，見其奇而悅之，學二十年，日就支離，去古漸遠，深悔從前。及求原本，乃學漢碑，始知樸而自古，拙而自奇，沉酣其中者三十餘年。溯流窮源，久而久之，自得真古拙真奇怪之妙。及至晚年，醇而後肆。其肆處是從困苦中來，非易得也。張在辛《隸法瑣言》

先生生平專力於此，購求天下漢碑，不遺餘力。見其家藏古碑，積有四廚，摹擬始遍。

余問先生曰：『江南漢碑，其有幾處？』先生笑曰：『漢隸多在西秦、東魯，山東人反問江南，何失近而問遠耶？大江以南，止有《校官碑》在溧水縣明倫堂東牆下，此外無有也。』問：『西秦之碑，何者可學？』曰：『石經剝落不存，《曹全碑》在郃陽學宮，明神宗時出渭河沙磧中，字甚真切，古人用筆，歷歷可見。但其字一字一法，一畫一法，方長

大小，全無定體，非十年功夫不能窮其奧旨。惟碑陰題名，與十七字殘碑，<small>當作十三字。</small>有法可循耳。』又問：『東魯之碑如何？』曰：『東平有《衡方》、《張遷》二碑，頗覺古雅。有法《濟寧學宫》，第一可學者。《魯峻碑》并碑陰，俱有法度。《尉氏故吏人名》亦可。《景君銘》前後二碑，方嚴可愛。《武榮》、《鄭固》二碑，則稍樸略矣。』<small>張在辛《隸法瑣言》</small>谷口晚書奇變，殆是游刃之餘，未有舍規矩而能成巧者也。<small>《湛園題跋》</small>

《史晨碑跋》云：本朝習此體者甚衆，而天分與學力俱至，則推上元鄭汝器、同邑鄧頑伯。汝器戈撇參以《曹全碑》，故沉著而兼飛舞。吾郡余忠宣公所撰《城隍廟碑》是其手書，知者見之，自當謂其遠勝重書郭泰一石已。<small>《枕經堂題跋》</small>

《曹全碑跋》云：國初鄭谷口山人專精此體，足以名家，當其移步換形，覺古趣可挹。至於聯扁大書，則又筆墨俱化爲烟雲矣。<small>《枕經堂題跋》</small>

鄭簠八分書學漢人，閒參草法，爲一時名手，王良常不及也。然未得執筆法，雖足跨越時賢，莫由追蹤前哲。<small>梁巘《論書帖》</small>

程 邃

字穆倩，號垢道人，江南新安人。

博雅，好結納，精於醫，而尤邃於嗜古，家藏歷代碑本及秦漢印章、名畫法書甚富。

其論分隸之學，惟以漢爲宗，占地甚高，故用筆自古。人挾勢力求書，遷延累歲月，卒不可得，而於所契合，即不惜欣然從事。其和而介，大率如此。常見酒酣起舞，白雲在窗，紅燭在几，墨池魚龍，躍躍欲飛出，更發爆竹數聲，以作其氣，然後攘袖濡毫，對客談笑，揮灑所積，大小若干幅立盡，猶盤礴有餘勇，坐客嘆服。昔趙寒山作篆如草，一時推爲獨步。今穆倩於分書亦然，後世必有知而論定之者。《思舊錄》

穆倩當明啓禎時，已奕奕然自命於世，故漳海石齋黃公、澄江機部楊公及江左數大君子，靡不深交而雅重之。然卒不肯一應賢良詔入制幕，志識蓋有獨絕者。觀其與諸公酬倡往復之什，其人概可覩也。或曰穆倩取友甚嚴，阮大鋮、馬士英并爲東林所擯斥，二人者悵乎無所容於世，數招致穆倩。穆倩始終落落，卒莫與合。阮、馬大不懌，會姜黃門垓上《請毀行人司題名碑疏》，意主除大鋮名。大鋮疑疏出穆倩手，銜之愈屬。甲申，弘光立江南，士英、大鋮皆柄用，小人得志，輒大興黨獄，以湔夙恥，捕逮四出，正人重足。穆倩以布衣而列顧廚，岌岌乎殆哉。穆倩有先幾，哲事未邁，散家室於山谷中，得以隻身匿迹，僅而獲免。未幾，王師渡江，弘光出走，禍以豸。郭棻《學源堂集》

能詩，善書畫，尤工篆刻，蕭森老蒼，超然有異。《今世說注》

道人詩、字、圖章，頭頭第一。《讀畫錄》

工詩文，精金石篆刻，鑒別古書畫及銅玉器，家藏亦夥。《讀畫錄》

工隸書，品行端愨，敦崇氣節。早從漳浦黃道周游，晚年居江都。王文簡《冶春》詩云『白嶽黃山兩逸民』，即謂遼與孫默也。《畫舫錄》遼能詩，善書工畫，人得其片紙珍寶之。熊文端欽其高義，贈『全野道者』四字額。

《江寧府志》

張弨

字力臣，江蘇山陽人，隱於賈。

雅好金石文字，遇荒村野寺古碑殘碣埋没榛莽之中者，靡不椎拓。嘗登焦山，乘江潮歸壑，往山巖之下，藉落葉而坐，仰讀《瘞鶴銘》，聚四石繪爲圖，聯以宋人補刻字，證爲顧況書，援據甚核。力臣書法唐賢，世稱能品。爲顧炎武寫《廣韻》及《音學五書》，即今行世本也。《漢學師承記》

王餘佑

字介麒，號五公山人，直隸新城人。

幼偉岸有大志。初從定興鹿太常善繼游，既而受業於容城孫徵君奇逢，學兵法，究當世之務。習射擊刺，無弗工。其爲文，數千言立就。書法遒逸，而感慨激烈之致一發於詩。

王源《居業堂集》

萬壽祺

字年少，江蘇徐州人，明崇禎庚午舉人，甲申後自號沙門慧壽。書樗晉人，兼工篆刻。《昭代尺牘小傳》

與楊維斗樞、陳臥子子龍諸君相頡頏，嫻古文詩詞，皆雋永秀拔。頗精篆刻，得漢人章法，隨事賦形，不假配搭，絕去柳葉、鐵綫、急就、爛銅諸習。行楷遒逸，有鸞鶴停峙之概。《無聲詩史》

申涵煜

字觀仲，直隸永年人，和孟之弟。

書法大令，時游戲寫蘭竹，似趙子固。《蠶尾續文》

張蓋

字覆輿，一字命士，直隸永平人，與申和孟隱廣羊山中。以能詩聞，工草書。《居易錄》

其爲詩哀憤過情，恒自毀其稿。或作狂草累百過，至不可辨識乃巳。《曝書亭集》

予既藏黿盟手迹，嘗思一見伯巖、覆輿筆札，以慰積慕。癸丑於役保陽，飲謝翁信齋處。翁出一卷，曰：『此子鄉先生筆，乃覆輿爲伯巖書之，而黿盟跋之者。』予狂喜，讀之，書如枯藤怪石、空山老衲，如蟲蝕木，如錐劃沙，如龍如象，如利戈矛，如强弓矢，可謂奇矣。先生之書奇，先生之行尤奇，於書見先生，不僅於書見先生也。楊翰《息柯雜著》

查繼佐

字伊璜，號與齋，浙江海寧人。

先生書本顏魯公，畫從黃一峰入。己亥以後，凡有大書，率用櫨，以查古篆誤也。《東山外紀》

高儼

字望公，廣東新會人。

博學，工詩畫草書，時稱三絕。《七十二松堂集》

顧彝

字名六，浙江仁和人。

善水墨蘭菊，其詩詞、小篆，尤爲佳絕。《圖繪寶鑑續纂》

俞文

字武先，江西繁昌人。

善行草書，畫入能品。《江南通志》

李楷

字叔則，號岸翁，陝西朝邑人。明天啓舉人，入國朝，官江蘇寶應縣知縣，高才凌物，爲忌者所中，罷官。

平生作詩文，每廣坐酒酣，令兩人張絹素疋紙，懸腕直書，略不加點，如疾雷破山，怒潮穿脅，移晷而罷，擲筆引滿，旁若無人，舉座爲之奪氣。名噪一時，亦以此坎壈失職，傲然不屑也。書學東坡，尤善飛白。《居易錄》

徐枋

字昭法，號俟齋，江蘇長洲人。明崇禎壬午孝廉，隱居上沙，守約固窮。湯文正撫吳，往訪不見。自號秦餘山人。

書法孫過庭。《先正事略》

書善行草。 王峻《徐俟齋傳》

先生美風度，喜談笑，善屬文。書畫尤稱絕，有購得片紙者以爲寶。例不書款，此志也。《己畦文集》

書多草法《十七帖》，俱爲世所重。《畫徵錄》

俟齋徐先生書瘦硬通神，如傲雪老梅，屈折蕭疏，生意自足。彭紹升《二林居集》〔五〕

當明末造，吾吳徐文靖公獨能捐生殉國，致命遂志。而公之長子俟齋先生復能遵公遺志，屏迹荒山，土室樹屋，非其同志，雖通家世好，踵門不得見。與之書，亦不答。藜藿不糁，三旬九食，而一切饋遺，堅却不受。文章書畫妙天下，時人以重幣購之，不肯落一筆。潘耒《遂初堂集》

吳山濤

字岱觀，號塞翁，安徽歙縣人。崇禎舉人，官知縣。以建少陵七歌堂，被誣去官。善書畫，工詩。終老吳山，嘯歌自得。書法飄逸，能自成家。《錢塘縣志》《昭代尺牘小傳》

戴 易

字南枝，不詳世系。語操越音，數稱説劉念臺先生，蓋越之遺民。來遊吳門，年七十矣。蒼顏古貌，幅巾方袍，談論娓娓，喜吟咏，能作經寸八分書。徐俟齋特與山人相得，稱老友。爲俟齋營葬地，募於人，無應者，乃矢願賣字以買地。初求山人八分書者，非其人，多不應，得者必厚酬。至是榜於門，書一幅止受銀一錢，人樂購之。貲稍稍集，凡四十金而地畢入。既葬，山人爲之培土栽樹，伐石立表，又費三十餘金，而意猶未已。潘耒《遂初堂集》

姜實節

字學在，號鶴澗，山東萊陽人。黃門貞毅先生仲子。

馬、阮羅織，必欲殺其兄弟，亡命浙東。後寄居於吳，遂爲吳人。學在工詩，善書畫。

僑寓吳門，所居位置精潔，日邀致諸名士，賦詩飲酒，盡出其所蓄器物書畫，摩挲賞玩移日，抵掌不倦，絕無貴公子驕倨態。《今世説注》

工書畫，俱仿倪迂。《昭代尺牘小傳》

《畫徵續録》

來 藋

字成夫，浙江蕭山人。

夙負穎異，十歲出試輒冠軍。兼精六書，能作古文魚籒大小篆殳隸八分，第不輕爲人寫。

好立名節，每道東漢人物，有以東漢人物相擬則喜。《今世説注》

先 著

字遷夫，四川瀘州人，遷於金陵。

書得晉人遺意。《息柯雜著》

郭鼎京

字去問，福建福清人。

去問精小楷，爲余於此冊前寫《楚辭》全部，又一冊寫陶詩全部。紙皆高不踰尺，橫不過二尺許，筆筆仿歐率更，無少局促態，真神技也。《讀畫錄》

郭鼎京書法最工，兼精繪事。宋去損嘗云：『每展郭畫，便思放杖投足。』《今世說》

孫 林

字子周，號竹痴，浙江錢塘人。

能書善畫，爲人清癖而風雅。書寫行草八分。《圖繪寶鑑續纂》

王 撰

字異公，太倉人，時敏子。

工隸書，善山水。

張振岳

字崧高，浙江蕭山人。

詩宗李杜，書法二王，尤工小楷，雅善鼓琴。《圖繪寶鑑續纂》

謝辯

字爾翼，號恕園，浙江會稽人。

王師南下，徵隱君至軍，參振武軍事，督武林諸道餉，强而後可。事竣議功，辭不就。

善草書，入懷素之室。唐紹祖《改堂文集》

余正元

字居環，河南睢陽人，明崇禎進士，官知縣，入國朝不仕。

去城三里，闢堂三楹，植古柏，日與同志趙震元輩吟詩其下，他客來，多白眼謝之。

善書工畫，意寄孤岑，不可格以宗法，人得片紙，寶如拱璧，雖署其門曰『青苔日厚』。善書工畫，意寄孤岑，不可格以宗法，人得片紙，寶如拱璧，雖賞其絕技，蓋實以人重焉。田蘭芳《逸德軒文集》

張 絃

字孔綉，山東淄川人。

志節慷慨負意氣，倜儻自喜。工書法，尤精篆隸。好飲酒，酒餘好爲詩。予在廣陵嘗爲刻詩數十篇。漁洋《蠶尾續文》

杜首昌

字湘草，江南山陽人。

書法文詞，卓絕一時。《今世說》

家有縉秀園，水石花木之勝甲一郡。善行草書。《昭代尺牘小傳》

湘草過武林，冒雪游西湖，樂甚。次日適王丹麓使至，遂以相聞，據案作書，忽傳方伯、監司聯車到門，并謝不見，士論高之。《今世說》

陳恭尹

字元孝，號獨漉，又號羅浮布衣，廣東順德人。

東莞陳恭尹元孝，法蔡中郎，腕力甚勁，可與谷口頡頏也。陳子文《隱綠軒題跋》

行草分隸皆有法。《文獻徵存錄》

始相見，揖甫罷，即出一端石相示，曰：『吾得此水坑石，甚寶惜，將以寄公於京師。既聞奉使當至粵，輒留以俟。』視其側，有銘八字，云『獨漉所贈，漁洋寶之』。恭尹工漢隸，此其手書也。《香祖筆記》

王光承

字玠右，江南上海人。《齋中三咏·咏王光承玠右草書》云：『逃名東海上，時復帶經鋤。自是高人筆，非關餓隸書。』《夫子亭雜錄》

宋邕同

字□□，江蘇溧陽人。

善書。

惲壽平

字正叔，號南田草衣，又號白雲外史，亦稱東園客，江南武進人。

書法得褚河南神髓，遒逸可愛。《昭代尺牘小傳》

先生書，於游行自在中，別見高雅秀邁之氣。李兆洛《養一齋文集》

題語書法兼工，故世稱二絕。《國朝名人小傳》

翁　陵

字壽如，自號磊石山樵，福建建安人。

善書畫山水人物，尤善篆隸小楷。《圖繪寶鑑續纂》

工畫能詩，小楷、圖章、分書皆有意致。《讀畫錄》

王　岱

字山長，湖廣湘潭人。

能詩文，兼工書畫，嶔崎磊落，以氣節自命。《今世說》

山水花卉，悉得前人意，而書法亦備各體。《圖繪寶鑑續纂》

王熹儒

字歙州，一字勿齋，江蘇興化人。

小行楷書神似山陰，擘窠書人顏柳之室。性灑落，貲素饒裕，飾園亭，召詞人宴集，傾囊無少靳。海内知名士游轍所至，無不納交，新城王文簡與熹儒膠漆之契。晚年家漸落，豪氣如舊。人得其翰墨，珍踰尺璧。《興化縣志》

夏光洛

字禹書，號秘庵，又號雲臥。

好填詞，吐屬入妙。工書飛白，遠近爭購之。初居城，後徙九里之河塘，茅屋數椽，號雲臥道人。堂前梅一株，巢其上爲坐具，又號梅巢居士。梅巢側闢莽通山，爲馴園，怪石修篁，杉松綺錯。小徑盤曲而上，翼亭於顛。亭之中，茶鐺、木榻、劍匣、書籤俱有致，又有石磬錚錚然縣亭角。層峰細澗，俯呈於几席之下。雲臥安之，不問世事。曹耀珩《聽濤園古文》

胡 奇

字德常，號正庵，江蘇太倉人。

君雖嫻武略而通今學古，能詩文，工書法。襆被出游，常往來九峰三泖之間。性愛友朋，一時勝流名士，多樂與君交。唐孫華《胡參軍傳》

許 友

字有介，號甌香，福建侯官人。

善書畫，詩尤孤曠高迥，秀水朱彝尊稱其篇章字句不屑蹈襲前人，如俊鶻生駒，未可施以鞲靮。酷慕宋米芾，搆友米堂祀之。《東越文苑後傳》

文 埃

字賓日，號古香柟子。

初隨父隱北郭，後居小停雲館。老屋數楹，纖塵不入，庭植古松一枝，日哦其下，几書畫傳家學。《昭代尺牘小傳》

陳先代彝鼎。性尤好研，蓄古研十二，其一爲陶隱居物，日洗滌以爲樂。《長洲縣志》

沈岸登

字潭九，號南淲，浙江嘉興人。

生平著述，半在游展。詩詞書畫皆雋妙。《嘉興府志》

書宗二王，詩法三唐，有三絕之目。《平湖縣志》

邵 點

字子與，號蘭雪，浙江餘姚人，蘇州籍。

慕古人，刻苦爲文。工書，得虞褚法，畫似雲林，嘗賣字畫以養母。

俞時篤

字企延，浙江錢塘人。

與章士斐諸君砥礪爲古學，同郡許光祚、嚴調御皆工書，時篤盡窮其妙，請乞滿門，至廢匕箸。《錢塘縣志》

字近蘇米兩家。《圖繪寶鑑續纂》

工書能畫。《昭代尺牘小傳》

宋祖謙

字去損，福建莆田人。

去損精八分書。高雲客以爲學從祖比玉，宋云：『僕固不厭家雞，然何至舍古橅今？』

《今世說》

唐宇昭

字半園，江蘇武進人，明崇禎舉人。

與惲南田稱石交。工詩善書。《昭代尺牘小傳》

周儀

工書。《昭代尺牘小傳》

字確齋，江蘇吳縣人。

范驤

工書。《昭代尺牘小傳》

字文白，號默庵，浙江海寧人。

程泰京

工書。《昭代尺牘小傳》

字子晉，號了鹿山樵，江蘇人。

錢　穀

字子璧〔六〕，江蘇華亭人。

本朝來，我郡以藝名者，書學則有曹思遜、錢穀、沈楫。錢、曹皆名宿，而結構精勁，當推錢第一。晚年名益重，求書者户常滿。《三岡識略》

汪　挺

字無上，更字爾陶，浙江嘉興人，明崇禎進士。書似率更，小楷尤工。《昭代尺牘小傳》

褚廷琯

字硯芸，浙江嘉興人，明崇禎舉人，兵後杜門不出。以草書擅名。《昭代尺牘小傳》

張學曾

字爾唯，浙江會稽人，官蘇州知府。

書法蘇長公，精繪事。《續圖繪寶鑑》

高鐈

字淵穎，直隸清苑人。

博學工書，好游名山，題名賦咏，輒手自鐫刻。《秦蜀驛程後記》

周容

字鄮山，浙江鄞縣人，明諸生。

善書工畫，枯木竹石，自率胸臆，蕭然遠俗。《畫徵錄》

或晞髮登釣臺之石，或琵琶濕司馬之衫，傲岸突兀，獨來獨往，又以歐褚書法佐其詞焰。徐文騄《師經堂集》

馮行賢

字補之，江蘇常熟人，鈍吟〔七〕長子。

今虞山馮氏一派，莫不以《圭峰碑》爲師，以是《圭峰碑》搨一時紙貴。《大瓢偶筆》

此馮丈三十一歲時所書，用筆圓潤穩秀，蓋不減唐經生，微恨失之太拘，乏映帶飛動

之勢，此由見元以前人真迹少耳。明代書家自弘正以後皆無筋，望之索索然。此最於此藝

有繫升降。《義門題跋》

馮補之清秀無俗氣，但不知筆法，一以分間布白為主，未免貽誤後學。《大瓢偶筆》

虞山亡友馮補之，昔者館於吳門，數過余，論書每多不合。蓋余所主者筆法，而補之

所講者間架。間架之說，起於歐陽信本，而補之之間架，又與信本不同。此其所以不能服

余之心也。《大瓢偶筆》

馮行貞

字服之，號白莽，江蘇常熟人，鈍吟次子。

善擊劍攢槊，投石挽強，嘗從康親王南征，有軍功，當得官，貧不克就選，遂策蹇歸

里，以筆研餬口。喜吟詩，善書法，工摹古印，尤精繪事。《海虞畫苑略》

張　遠

字超然，號無悶道人，常熟人。

書法瘦勁，詩筆清矯。《海虞畫苑略》

唐袠

字山補，常熟人。

能詩善書。《海虞畫苑略》

高培

字稜原，號西疇，常熟人。

凡汲古所藏秘本，輒謄録精好，令人不敢手觸，蓋深精楷法也。《海虞畫苑略》

凌竹

字南樓，號此君，常熟人。

工詩善書。《海虞畫苑略》

許濤

字巨源，號藕村，常熟人。

工詩書，喜作小楷，極秀整。《海虞畫苑略》

王思浦

字渭陽，號海濱逋客。

工詩善書，少從馮簡緣游，得其指授。《海虞畫苑略》

蔣于京

字敏士，常熟人。

能琴善書。《海虞畫苑略》

章　谷

字言在，浙江錢塘人。

善八分隸體，畫尤工絕。《今世說》

劉　源

字伴阮，河南祥符人。

天才超詣，書畫尤其所長，自鍾王以下，八分行草，橅之無不酷似。《吳梅村文集》

錢士璋

字章玉，浙江錢塘人。

善吟咏，工草書。《錢塘縣志》

鄭

字澹居〔八〕，浙江山陰人，明諸生。

先生賦性坦易，不自崖異，處稠人中，皆以爲可親。豪於酒，遇飲輒醉，春秋佳日喜出游，所至主人觴焉輒留，未嘗拒。先生工書，吾郡自徐青藤、王謔庵以書法名海內，先生起而繼之，幾與之埒。求書者踵至，先生皆無所靳。凡士大夫名園甲第，高樓曲榭，必以先生書與琴樽彝鼎相錯，扉窗几案，醉墨淋漓，獲之若珍寶，故知與不知，咸熟其姓名。或疑其爲詩酒名士，而先生非其倫也。先生嘗隻身游京師，沉飲數月而歸，不交一客，不謁一顯要，亦未嘗間出其書示人。先生故工詩，在王孟之間，未嘗自言。興至，有求書者，間以與之，不誌姓氏，讀者疑之，謂出於唐人。久而詢之，則先生句也。余懋杞《東武山房集》

陸 栐

字林士，號匏湖，浙江平湖人，官知縣。

游翔辭賦，以及元人辭餘，亦切其聲韻，曰：『此亦夫子「與人歌善，反歌屬和」之一端也。』書法及畫俱甚工，然亦不屑屑為也。《己畦堂集》

周之恒

字月如，山東臨清人，官江西參政。

工八分書，竹垞詩稱其『委曲得宜』者也。《畫徵錄》

竹垞贈周參政之恒詩：『春晴風日官齋迥，翰墨於今數公等。畫品真同顧愷工，隸書遙見鍾繇并。』《曝書亭集》

賴 鏡

字孟容，城西人。

字近仿文衡山，遠則蘇長公，時共稱其三絕。《國朝畫識》

史榮

字漢桓，一字雪汀，浙江鄞縣人。

熟於十七史，尤精小學，工詩，工擘窠書、篆刻。《鄞志》

查振旗

字雲槎，江西星子人。

善詩文，作書以三指捉筆，懸肘如意，故大小楷皆有法度。《國朝畫識》

周綵

字萊衣，號懶漁。

隸法出入《禮器》、《曹全》。《國朝畫識》

陳政

字在衡，山西陵川人。

書仿米元章、王覺斯，而爲畫所掩，頗自矜重，非晨炊不給，不肯爲人操筆也。《綠溪初稿》

查繼昌

字醉白，浙江海寧人。

工臨池，能辨古彝器及諸家翰墨圖繪。《國朝畫識》

李　根

字雲谷，福建侯官人。

工詩，精篆籀，小楷得魏晉法，嘗著《廣金石韻府》。《讀畫錄》

藍　漣

字采飲，福建閩縣人。

書法清婉可喜。《讀畫錄》

父鎦，善篆隸，漣工諸體詩及畫，有父風。《東越文苑後傳》

郭　雍

字仲穆，福建福清人。

書法規摹鍾王。《讀畫録》

書法規摹鍾王，人亦高潔。《榕城詩話》

畢宏述

字既明，浙江海鹽人。

精篆隸，著有《六書通》。《昭代尺牘小傳》

蔣深

字樹存，號綉谷，江蘇長洲人，官朔州牧。

能書畫，以纂修《書畫譜》官朔州牧。《昭代尺牘小傳》

曹曰瑛

字渭符，號恒齋，安徽貴池人，大興籍，官翰林院待詔。

爲人古貌古心，士林欽重。兼善書法。《畫徵續録》

校勘記

〔一〕却：原作『又』，據《金石史》改。《金石史》據《知不足齋叢書》本。後引同此。

〔二〕粵：原作粤，此處爲韻脚，當作『粵』。

〔三〕六益：原作『益六』，據《曝書亭集》改。《曝書亭集》據清康熙朱稻孫刻本，後引同此。

〔四〕子山：原作『山子』，據《曝書亭集》改。

〔五〕二林居集：原作『二林居士集』，彭紹升所著爲《二林居集》，據《續修四庫全書》影印清嘉慶味初堂刻本，後引同此。

〔六〕子璧：原缺，據《三岡識略》補。《三岡識略》據清光緒申報館叢書本，後引同此。

〔七〕鈍吟：原作『鈍』，據文意補。

〔八〕案《皇清書史》，鄭澹居係名。《皇清書史》據《遼海叢書》本，後引同此。

楊思聖

字猶龍，號雲樵，直隸鉅鹿人，順治丙戌進士，四川布政使。

世祖先皇帝留心翰墨，召詞臣能書者面給筆札，公與陳宮詹爛所書縑幅獨稱旨，賞賚有加。魏裔介《兼濟堂集》

天才雋妙，風神卓絕，工詩，擅書法，性情許可，間秤量人物。有貴顯以壇坫自命者，輒不肯少屈一指。《今世說》

法若真

字漢儒，號黃石，亦號黃山，山東膠州人，順治丙戌進士，康熙己未舉博學鴻詞，官安徽布政使。

以高第入翰林，再遷秘書院侍讀，與洪安南承疇、陳溧陽名夏兩相國不協，外調。《山左詩鈔》

工擘窠大書。《昭代尺牘小傳》

以巨幅大書司馬溫公禪偈見貽，筆勢飛動。蓋先生少以詩名，書畫則其餘事耳。《鶴徵錄》

方亨咸

字吉偶，號邵村，安徽桐城人，順治丁亥進士，官御史。

工詩文，善書，精於小楷，兼善山水。《昭代尺牘小傳》

蔣　超

字虎臣，號華陽山人，江南金壇人，順治丁亥狀元，官修撰。

酷嗜書法，人屏壁間一字可喜，必鈎勒藏之，心摹手追。於晉唐行楷，得其筆意。《施愚山文集》

國初沈繹堂、蔣虎臣齊名，沈書傳者多，而蔣不多見。《茶餘客話》

杜　濬

字子濂，號湄村，山東濱州人，順治丁亥進士，官河南參政。

家世工書，君尤遒媚，得大令之神。《漁洋文略》

莊冏生

字澹庵，江蘇武進人，順治丁亥進士。

世稱莊澹庵所至，如墨濡素練，便出雲烟。《今世説》

澹庵能自傾下，所至無問識與不識，折節論交，詩文書畫，脱手淋漓，士林争寶惜之。
《今世説注》

魏學渠

字子存，號青城，浙江嘉善人，順治戊子舉人，官湖西道。

青城負詩才，工四六，兼善書法。《鶴徵録》

汪繼昌

字徵五，號悔岸，安徽歙縣人，順治己丑進士，官湖廣按察司副使。

既解官，浮家漢上，絶口不談時務，布袍盛榽，往來山水。酷嗜書，集古金石文，日仿數紙。長於尺牘，并工詩。顧景星《白茆堂集》

顧大申

字震雉，號見山，江南華亭人，順治己丑進士，官工部郎中。

工部博雅，喜文辭，善書畫。《施愚山文集》

何采

字滌原，號南礀，安徽桐城人，順治己丑進士，官中允。

工書。《昭代尺牘小傳》

沈荃

字貞蕤，號繹堂，又號充齋，江蘇華亭人，順治壬辰探花，官禮部侍郎，諡文恪。

聖祖御跋董其昌《畫錦堂記》屏云：『此屏裝潢既成，尚餘縑素，詹事沈荃亦華亭人，素學其昌筆法，題跋數語，命之續書，以志朕意。時康熙壬戌二月八日。』《佩文齋書畫譜》

公學行醇潔，好獎進士類，書法尤有名。聖祖嘗召入內殿賜坐，論古今書法，凡御製碑版，及殿廷屏幛，輒命公書之。每侍聖祖書，下筆即指其弊，兼析其由，上深嘉其忠益。其後公子宗敬以編修入直，上命作大小行楷，猶憶及前事，使內侍傳諭安溪李公曰：『朕

初學書，宗敬之父荃實侍，屢指陳得失，至今每作書，未嘗不思荃之勤也。」《望溪集外文》

沈繹堂學董而無其氣韻。《大瓢偶筆》

吳梅村送沈繹堂詩：君也讀書致上第，傳家翰墨閑遊戲。迸落長空筆陣奇，縱橫妙得先人意。頓挫沉雄類壯夫，雙瞳剪水清癯異。臥疾蕭齋好苦吟，平生雅不爲身計。唯留詩句滿長安，情切長宜禁近官。秋雨直廬分手處，忽攜書卷看嵩山。《吳梅村集》

宣宗朝時，雲間有大小沈學士，以布衣善書入翰林，皆著名迹。大學士名度，小學士名粲。繹堂爲壬辰第三人，官編修，攫授大梁道，亦有書名，小學士後也。《施愚山文集》

笪重光

字在辛，號江上外史，亦稱鬱岡掃葉道人，江蘇丹徒人，順治壬辰進士，官御史。

書法眉山筆意，超逸名貴，與姜西溟、汪退谷、何義門齊名，稱四大家。《桐陰論畫》

書出入蘇、米，其縱逸之致，王夢樓最所稱服。《昭代尺牘小傳》

江上風骨稜稜，雖權貴亦憚之。工書畫。《京江耆舊集》

范承謨

字覲公，一字螺山，漢軍鑲黃旗人，順治壬辰進士，官福建總督，耿逆叛，不屈

被害，謚忠貞。

公以文公理學，先憂後樂，生我浙民。復以供奉仙才，萬斛明珠，隨地湧出。讀其詩，俊永高古，的是盛唐。字則骨勁神清，法兼顏米。詩如其人，字如其品。如公何處得來也。

書有以人傳者，忠貞公書是也。公不以書見長，而字裏行間，一種方正嚴毅之氣，令人起敬起畏。吾鄉西湖，向有公書『勾留處』三大字額，與此筆迹無異，加縱橫焉，聞近日爲俗物撤去，不知所在，惜哉。《頻羅庵集》

陸光旭《忠貞遺墨跋》

孫 暘

字赤崖，江蘇常熟人，順治丁酉舉人。

工書。《昭代尺牘小傳》

科場事發，爲人牽連，戍尚陽堡。聖祖東巡，獻頌萬餘言，召至幄前，賦《東巡詩》，試以書法，上嘆息其才。大學士宋德宜疏薦，不果用，久之還里。《蘇州府志》

伊 闢

字翁庵，又字盧源，山東新城人，順治乙未進士，官雲南巡撫。

喜摹晋人帖，合處入能品。《顏氏家藏尺牘小傳》

勵杜訥

字近公，直隸靜海人，特授編修，官刑部侍郎，謚文恪。

康熙二年篆《世祖實錄》，詔選善書之士，公試第一，舉博學鴻辭未中。會殿門易額，勅翰林官書禁扁，皆不稱旨，惟公書報可。《先正事略》

聞靜海勵文恪公剪方寸紙一百，片書一字其上，片片向日疊映，無一筆絲毫出入。《槐西雜志》

馮雲驤

字訥生，山西代州人，順治乙未進士，官四川提學僉事。

先生工詩，兼善書法，有與曾大父小箋，寫高麗紙上，筆法類坡翁。《鶴徵錄》

何元英

字葵音，浙江秀水人，順治乙未進士，官通政司參議。

工書。《昭代尺牘小傳》

王士禎

字貽上，號阮亭，別號漁洋山人，山東新城人，順治乙未進士，官刑部尚書，謚文簡。

褚河南《枯樹賦》，今人惟新城總憲學之極得其神。先生海內大儒，不肯以一藝名，有求書者，必命門弟子代作，從不輕出。門弟子欲得先生書，輒假問學奏記，先生隨意落札，便藏弄[二]以爲至寶。或藁紙傳寫即塗抹點勘者，得之皆裝潢成册，重若顏平原之《爭坐位》。先生見之亦殊喜，因臨此，偶誌其概。《隱緑軒題跋》

三百年書家，世咸推枝山、衡山爲最，其次無如雅宜。余數見遺迹，結體運意，類取態者。今觀此卷，殊不爾。古人藴藝，固不可測耶。阮亭於書得老宗家法，外拓特勝，以視此卷，不啻過之，而珍賞不置，蓋善於取益。爲學之道當如是耳。《砥齋題跋》

書法高秀似晉人，雅不欲以此自多。人以縑素求書，輒令弟子代。惟二三同好問答書必親作，其手迹多藏弄之。《西陂類稿》

王士鵠

字志千，號太液，漁洋族兄。

少工書，於楷法尤精，好自寫書，書有殘缺，必手自繕録，使卷裒完好乃已，至老不衰。點畫精審，亦不類老人書也。少嗜古書法，每得一舊拓本，必裝潢藏弄，暇即展玩臨摹，以爲娛樂。《鹽尾文》

曹玉珂

字禹疏，號陸海，一號緩齋，陝西富平人，順治己亥舉人，官壽光知縣，改中書。

公嗜書，壽署建琴亭，政暇讀書其中。在中秘，日手一帙，與諸名公倡和，亹亹不倦。

平生雅善臨池，摹古拓名帖如其真。尤好名篆圖章，收聚法物古器，核鑒以自娛。楊端本《潼

水閣集》

彭孫遹

字駿孫，號羡門，浙江海鹽人，順治己亥進士，舉博學鴻詞第一，官吏部侍郎。

先生成進士數年即爲萬里之游，所過名山大川，仗劍賦詩，自甲辰至丙午，囊中得詩三百餘篇，名曰『南淮集』，嶺南陳先生序之。余家所藏一册，爲阮亭先生評本，用朱書甲乙，上用雙圈，次用單圈，每卷眉頭必書選若干首。楷書之精，逼真褚公《枯樹賦》。

《鶴徵録》

羨門小楷神似董香光。《鶴徵錄》

米漢雯

字紫來，號秀巖，順天宛平人，萬鍾之孫，順治辛丑進士，舉博學鴻辭，官侍講。

多技藝，工書畫，書仿南宮，尤工金石篆刻。《香祖筆記》

書畫皆工秀，書法學米南宮，徑寸外尤勁媚。或評之曰：『紫來天才超詣，當在友石先生之上。』鈍翁《說鈴》

紫來少喜交游，所交游皆海內名士，與余最相善。頗有倡和，其詩惜爲書畫所掩。《香祖筆記》

嘗得其自書詩卷，似皆作令江西時作，清逸與字稱，漁洋惜其詩爲書畫所掩，良不虛矣。《鷗陂漁話》

馬世俊

字章民，號甸臣，江南溧陽人，順治辛丑狀元，官翰林侍讀。

先生工書畫，有二右之目，謂右軍、右丞也。《京江耆舊集》

何義門云：我朝狀元，前劉後韓，公居其間，鼎足而三。《國朝詩別裁集小傳》

錢瑞徵

字鶴庵，浙江海鹽人，康熙癸卯舉人。

好畫松石，工書。《昭代尺牘小傳》

書得趙吳興法，兼顏平原意。《畫徵錄》

顏光敏

字遜甫，一字修來，號樂圃，山東曲阜人，康熙丁未進士，官考功郎中。

修來書法擅一時。《漁洋詩話》

九齡工草書，十三嫻詩賦。《曝書亭集》

任 楓

字夢道，號木庵，河南汝州人，康熙丁未進士，官中書舍人。

喜行草書，篤好王文安，他不甚學也。仝軌〔二〕平山遺文

成德

字容若，氏納拉，滿洲正黃〔三〕旗人，後改名性德，康熙癸丑進士，官侍衛。

工書，妙得撥鐙法，臨摹飛動，晚乃篤志於經史，且欲窺性命之旨。《八旗通志》

其書法摹褚河南臨本《禊帖》，間出入《黃庭內景經》。徐乾學《憺園集》

所與游皆一時名士，嘗集宋元以來說經之書，刻爲《通志堂經解》。精鑒藏，善書，能詩，尤工於詞。《昭代尺牘小傳》

王鴻緒

字季友，號儼齋，又號橫雲山人，江蘇華亭人，廣心子，康熙癸丑探花，官戶部尚書。

王儼齋師米而失其秀潤之氣。《大瓢偶筆》

橫雲山人每見其甥張得天之書輒呵斥。得天請筆法，山人曰：『苦學古人，則自得之。』得天因匿山人作書樓上三日，見山人先使人研墨盈盤，即出研墨者，而鍵其門，乃啓篋出繩，繫於閣枋，以架右肘，乃作之。得天出，效之經月〔四〕，又呈書。山人笑曰：『汝豈見吾作書耶？』《藝舟雙楫》

王鴻緒得筆法，學董玄宰，腴潤有致，然不免弱耳。
梁巘《論書帖》

張斆

字太阿，河南襄城人，康熙丙辰拔貢。

絕意仕進，日事著作。於故宅西構一室，曰『龍雷館』，徜徉其中。吟咏之暇，輒濡筆爲張顛草書，以故四方丐詩與書者踵相接也。
劉宗泗《抱膝廬文集》

高層雲

字二鮑，號稷苑，江蘇華亭人，康熙丙辰進士，舉博學鴻辭，官太常少卿。

先生工詩工畫工書法，京師稱爲太常三絕。《鶴徵録》

工詩文，善書畫，得者寶藏之。《江南通志》

倪燦

字闇公，號雁園，江蘇上元人，康熙丁巳舉人，舉博學鴻辭第二人，官檢討。

書法詩格妙絕一時。《鶴徵録》

凡欲學書之人，工夫分作三段，初要專一，次要廣大，三要脫化。每段三五年，火候

方足。初段取古人之大家一人爲宗主，門庭一定，脚根牢把，朝夕沉酣其中，務使筆筆相

似，使人望之便知是此種法嫡。縱有諫我謗我，我不爲之動。常有一筆一畫，數十日不能

合轍者，此際如觸墻壁，全無入路。他人到此，每每退步灰心。我於此，心愈堅，志愈猛，

功愈勤，一往直前，久之則有少分相應。初段之難如此。此後方作中段工夫。取魏晉唐宋

元明數十種大家，逐字臨摹數十日。當其臨時，諸家形模，時或引吾而去。又須步步回頭

顧祖，將諸家之長，點滴歸源，庶幾不爲所誘。工夫到此，倏乎五七年矣。至終段則無他

法，只是守定一家，以爲宗主，又時時出入各家，無古無今，無人無我，寫箇不休。到熟

極處，忽然悟門大啓，層層透入，洞見古人精奧。我之筆底，迸出天機，變動揮灑，回視

初時宗主不縛不脫之境，方可自成一家矣。到此又五六七年或十餘年。書雖小道，夫豈易

易哉？《倪氏雜記筆法》

　　能用筆便是大家、名家，必筆筆有活趣。驚鴻戲海，舞鶴游天，太傅之得意也。龍跳

天門，虎臥鳳閣，羲之之賞心也。即此數語，可悟古人用筆之妙。古人每稱『弄筆』，弄

字最可深玩。《倪氏雜記筆法》

　　凡用新筆，以滾水洗毫二三分，膠腥散毫，爲之一净。則剛健者遇滾水必軟熟，與筆

中柔毫爲一類。後以指攢圓，不可令褊，攢直，不可令曲。聽乾三四日後，剔硯上垢，去

墨腥，新水濃研，即以前筆飽醮，不可濡水，仍深三分，隨意作大小百餘字，再以指〔五〕攢

圓直，候乾收貯。量所用筆頭淺深，清水緩開，如意中式，然後醮墨。此華亭秘傳也。《倪

行書點畫之間須有草意，蓋筆筆飛動，純是天機橫溢，無迹可尋，而有遒勁蕭遠之致，

必深得回腕藏鋒之妙，而以自然出之。其先有《黃庭》、《洛神》，以端其本。其後有各種

草書，以發其氣。其中又有數十種行書，以成其格。安得不傳。《倪氏雜記筆法》

八法轉換，要筆筆分得清，筆筆合得渾。所以能清能渾者，全在能留得筆住[六]。留筆

總在轉換處見之。轉換者，用筆一反一正也，此即結構用筆也，此即古人回腕藏鋒之秘，

不肯明言，所謂口訣手授者。試問筆如何能留？由先一步是鍊腕力。腕力用得不墮之時，

方纔用留筆。筆既留矣，如何能轉？曰：即此轉處，提筆取之。果能提筆，又要識得換

筆。提而能換，自然筆筆清，筆筆渾。然此貴在窗下一一運熟，及臨書時，一切相忘，惟

有神氣飛舞而已。所謂抽刀斷水，斷而不斷是也。《倪氏雜記筆法》

義之云：『執筆在手，手不主運，運筆在腕，腕不知執。』此四句貴先講透，觀此語，

轉腕之法貴矣。次選形，於古帖中，擇其佳者摹之，所貴識得棄取。次拆筆，點畫之間，

一一拆開，看其肖像何物。次忘法，熟後方臻神化。以上五條乃玄宰先生臨池妙法。《倪氏雜

李君實曰：書家得一好筆，如壯士拾一寶刀。得一良墨，如統軍者受千艘之餉。得數

行古迹，如行師者佩玄女兵符。今贈君筆一床，小華墨一鋌，憾無古迹可贈耳。君當含毫吮墨，自作數行贈我。周亮工《與闇公尺牘》

朱彝尊

字錫鬯，號竹垞，又號鷗舫，晚稱小長蘆釣魚師，浙江秀水人，以布衣舉博學鴻詞，授檢討。

研精經學，深於考證金石，善八分書。《昭代尺牘小傳》

國初有鄭谷口，始學漢碑，再從朱竹垞輩討論之，而漢隸之學復興。《履園叢話》

嚴繩孫

字蓀友，號藕蕩漁人，江南無錫人，以布衣舉博學鴻詞，官中允。

工楷書小畫，片紙寸縑，爲時珍賞。《無錫縣志》

曝書亭匾爲嚴太史繩孫所書，亭圮而匾未毀，仍懸亭中。《定香亭筆談》

少工書法，入晉唐人之室，兼善繪事。《曝書亭集》

藕漁六歲即能作徑尺大字。《鶴徵錄》

陸嘉淑

字冰修，號辛齋，浙江海寧人，薦鴻博不就。

陳子文在京師時上陸冰修詩云『借問如何是撥鐙』。冰修，陳同里尊行也，與子文皆以書法名，見詩甚恚。《居易錄》

周清原

字浣初，一字雅楫，號蓉湖，又號且朴，江蘇武進人，由監生舉博學鴻詞，授檢討，官工部侍郎。

先生工詩與書，未遇時奔走四方，賣以自給。《鶴徵錄》

汪 楫

字舟次，號悔齋，江蘇儀徵籍，安徽休寧人，由贛訓導舉博學鴻詞，授檢討，官至福建布政使。

好學工書，尤長於詩。少與孫枝蔚、吳嘉紀齊名，合肥龔公鼎孳、祥符周公亮工尤推重焉。唐紹祖《改堂文集》

富於學問，翰墨妙天下，名公卿咸折節願交。《今世說》

工書，有楊凝〔七〕式、米芾之神。充封琉球正使，爲其國王書殿榜，縱筆爲擘窠大書，王驚以爲神。《揚州畫舫錄》

爲竹垞書聯云『會須上番看成竹，何處老翁來賦詩』，款云『竹翁集杜句，汪某書』。

筆法奇逸，渾脫淋漓，如舞劍器。《鶴徵錄》

吳 雯

字天章，號蓮洋。其先遼陽人，父官山西蒲州學正，遂占籍，以諸生舉博學鴻詞。

嘗集古人嘉事爲一編，名曰『蓮陽烏絲集』。手寄先公一小冊，書法古雅，惜逸去。《鶴徵錄》

王弘撰

字無異，號山史，陝西華陰人，監生，薦博學鴻詞，不就。

工書能文，精金石之學，善鑒別法書名畫。所居華山下有讀易廬。《昭代尺牘小傳》

先生博貫載籍，書法逼真右軍，尤深易學。曾爲先公書扇，小楷如鍼芒，細繹之，乃所著易學乾卦也，象易兼核，不肯附和宋人，至今寶之。《鶴徵錄》

按先生工書法，博學能古文，酷嗜金石。王阮翁稱爲博物君子，所注《十七帖述》，極雋而核。《鶴徵錄》

《書玄秘塔帖》云：書法，鍾王尚矣，繼莫妙於顏柳。要其忠義正直之氣，溢於筆墨之際。今人舍顏柳不學而學吳興，無怪乎世道日下也。

《蘭亭》今共推穎上本爲最，而余獨取國子監本。茲東陽本雖晚出，似有出藍之美。王弘撰《砥齋題跋》

若上黨，未免失之媚，不堪伯仲。

《孔季將碑跋》云：郭徵君以《韓叔節碑》爲漢八分第一，余諦觀之，樸雅有餘，良以其時古耳。書者似不經意出之。此碑結體用筆，自是當時名手所爲，不異楷行之有鍾王也。然挺拔璜偉，遂開唐人一派，漸致肉勝之弊，要非宋〔八〕元人所能夢見也。王弘撰《砥齋題跋》

漢隸古雅雄逸，有自然韻度。魏稍變以方整，乏其蘊藉。唐人規模之，而結體運筆失之矜滯，去漢人不衫不履之致已遠。降至宋元，古法益亡，乃有妄立細肚、蠶頭、燕尾、鼈鈎、長橡、蠶雁、四楞闗、游鵝、銕鎌、釘尖諸名色者，粗俗不入格，大可笑。獨怪衡山宏博之學，精邃之識，而亦不辨此，何也？王弘撰《砥齋題跋》

高　咏

字懷遠，號遺山，江西宣城人，舉博學鴻詞，官檢討。

書畫詩，世稱三絕。《昭代尺牘小傳》

朱士曾

字敬身〔九〕，浙江山陰人，舉博學鴻詞。

竹垞《蘭亭行贈朱大》云：『吾宗髯也書絕倫，頻過論書仍論文。臨池就我一題扇，世上俗學徒紛紛。』又《送與錢六同游白下》〔一〇〕云：『高咏方從月下聞，佳書猶未換鵝群。一朝并馬金陵去，閑殺羊欣白練裙。』《鶴徵錄》

高士奇

字澹人，號江村，浙江錢塘人，由諸生官至詹事，賜同博學鴻儒科，賜號竹窗，諡文恪。

高詹事精賞鑒，家藏名迹與退谷、棠村埒，書法名於時，畫亦高妙。《山靜居畫論》

趙執信

字伸符，號秋谷，山東益都人，康熙己未進士，官贊善。

馮補之不知筆法，一以分間布白為主，趙秋谷守其法而不變。《大瓢偶筆》

是册無撰書人姓名，其前與中亦有缺佚，或題為『趙秋谷論書』，蓋以篇中稱松雪為『吾家文敏』知之耳。徐琢有跋云『向見秋谷揚州芍藥詩，筆意正如此』云。持論頗近《談龍錄》，其論臨仿之法，深得用筆之意，可以益初學，特命仲孫録而存之。《養一齋文集》

所至冠蓋逢迎，乞詩文書法者坌至。流連文讌，後進疑先生宿世人。《寒松堂集》

梅 庚

字耦長，江南宣城人，康熙辛酉舉人。

雪坪為竹垞所得士，善八分書，寫山水花卉，皆具雅韻。《國朝名人小傳》

周金然

字廣居，號廣庵，江南上海人，康熙壬戌進士，官洗馬。

中允工書法，告歸時以平生所書進呈，聖祖製五言十二韻褒之。《江蘇詩事》

馮廷櫆

字大木，山東德州人，康熙壬戌進士，官中書舍人。

詩名書法擅絕一時。《居易錄》

孫岳頒

字雲韶，號樹峰，江蘇吳縣人，康熙壬戌進士，官禮部侍郎。

善書，受知聖祖，有御製碑版，必命書之，御書『筆端垂露』四字賜之。《昭代尺牘小傳》

陳元龍

字廣陵，號乾齋，浙江海寧人，康熙乙丑榜眼，官大學士，謚文簡。

入直南書房，聖祖謂曰：『朕素知爾工楷法，其作大字一幅。』命就御前作書。上嘉獎，以御書闕里碑文示之。《先正事略》

查 昇

字仲韋，號聲山，浙江海寧人，康熙戊辰進士，官少詹事。

宮詹書法得董文敏之神，入直南書房，聖祖屢稱賞之。《國朝詩別裁集小傳》

負詩名，書法秀逸，爲時所珍。《昭代尺牘小傳》

查聲山一本於董，而靈秀亦相似。《人瓻偶筆》

時論皆曰：『南書房，爭地也，未有共事此間不生猜嫌、懷娟嫉者。』當長洲韓公既歿，長南書房爲聖心所注者，無如聲山。而聲山推挽後進無嫉心，然終爲爭者所困。聲山以詩詞、書法、四六名，然古之人弗重也，故爲揭時論。《望溪文集》

湯右曾

字西崖，浙江仁和人，康熙戊辰進士，官吏部侍郎。

詩高超名貴，不落一語凡近。尺牘華贍流麗，人爭貴之。《浙江通志》

少以詩名，書法遒媚似東坡。《分甘餘話》

此册少宰公縮東坡春帖子意，端莊流麗，絕無對御矜持之態，足見老輩風度不凡，越人遠甚。《頻羅庵集》

沈宗敬

字南季，一字恪庭，號獅峰道人，華亭人，文恪子，康熙戊辰進士，官太僕寺卿。

兼工書畫。《江南通志》

陳鵬年

字北溟，號滄洲，湖南湘潭人，康熙辛未進士，官河道總督。好賢下士，惟恐不及，薦拔多當代名人，宦轍所至，未嘗一日廢書不觀。作詩頓挫排蕩，得之杜甫爲多。尤善行草書，罷官時持易酒米，人爭藏弃以爲榮。嘗游焦山，出《瘞鶴銘》於江波，且爲之考。鄭任鑰《墓志銘》

楊中訥

字耑木，號晚研，浙江海寧人，康熙辛未傳臚，官中允。早工制義及詩、古文詞，典雅精深，各臻其奧。書模晋唐，縱橫中具有法度，他人分其一節，皆可名家，由先生視之，直餘事焉爾。查慎行《墓志》

耑木工草書，有書名。《大瓢偶筆》

書學米南宮。《昭代尺牘小傳》

徐真木

字士白，號白榆，浙江嘉興人。

工書法篆刻。《昭代尺牘小傳》

彭可謙

字益甫，遼東杏山人，官大名通判。

吳梅村《贈彭郡丞益甫》詩：龍蛇絹素爭搖筆，原注善書。松杏山河已息兵。《吳梅村集》松江海防同知彭可謙書，絕似符籙，大醉乃書，及醒自亦不識。名勝如虎邱、西湖，皆製匾往懸。虎邱僧毀之，聞其至，則迎而告之曰：『公匾爲人盜去，請再書之。』彭笑而不問。郡齋故有趙文敏書《赤壁賦》，中斷二石，彭補而刻之，戊申以後拓本是也。《大瓢偶筆》

康熙初官松江者，知府則張羽明，同知則彭可謙、朱若一，通判則范念祖，皆好書。凡遇臨，民爭以牒素投公案旁，積與案等，則廢百事而書之，至於傳爲美談。《大瓢偶筆》

盛遠

字子久，又字鶴江，號宜山，浙江嘉興人。

工書。無子，家築瓣香閣，祀名人之無後者。《昭代尺牘小傳》

傅眉

字壽毛，山西陽曲人，青主子。

王椒畦嘗述傅青主徵君一事：徵君偶於醉後作草書而臥，其子眉亦能書，見而效之，潛以己書易置几上。徵君醒而起，見几上書，愀然不樂。眉請其故，徵君嘆曰：『我昨醉後偶書，今起視之，中氣已絕，殆將死矣。』眉驚愕，跽白易書事。徵君曰：『然則汝不食麥矣。』後果如言。《鷗陂漁話》

陳奕禧

字六謙，又字子文，號香泉，浙江海寧人，官雲南南安知府，著有《隱綠軒題跋》，刻有《予寧堂帖》、《夢墨樓帖》。

香泉以書名天下，求書者爭以資購之。《兩浙輶軒錄》

門人陳子文奕禧，號香泉。詩歌書法著名當世。其書專法晉人，於秦漢唐宋以來文字，收弆尤富，皆爲題跋辨證，米元章、黄伯思一流人也。康熙庚辰，以户部郎中分司大通橋。一日東宮舟行往通州，特召之登舟，命書絹素，且示以睿製《盛京》諸詩，賜玻璃筆筒一。後亦召至大内南書房，賜御書。甲申出知石阡府，戊子補任南安。江西巡撫郎中丞重其名，求書其先世碑誌，而子文忽以病卒官，妙迹永絕，清詩零落，所藏金石文字，不知能完好如故否。其子世泰以書名，世其家。《分甘餘話》

張遺瑶星題程青溪侍郎畫云：『唐六如畫學周東村，不啻過之，只爲胸中多數百卷書耳。』予評陳户部子文書品亦如此。《香祖筆記》

陳香泉氣味好，作小楷亦穩稱，但留心字樣而不知筆法，故媚而少骨。《大瓢偶筆》

陳香泉專取姿致，然與蘇州庫官王羽大書一條幅，沉著渾融，絕無輕佻之態。阿雲舉尊人西公楞言，碑學《崔敬邕墓誌》，亦深厚有六朝氣。《大瓢偶筆》

史蕉飲書子文札尾云：點黯翩翩筆絕倫，臨池法已妙過神。書成《青李來禽帖》，自是嶔崎磊落人。《過江集》

學書必博采而兼收，主一家以爲根本，乃能成其妙，古賢未有不如此者。《隱綠軒題跋》

北方銘石之體，奇怪不窮，渡江諸公，洗滌殆盡。右軍見梁鵠《受禪》、張昶《華岳》等製，始悔學衛夫人書，徒費歲月。則書古法本妙，不可删廢，江南僻處，特未傳其典型。

今但取晉人書學之，而不識轉使中含幾許古意，謂之不學可也。《隱綠軒題跋》

《跋李仲旋碑》云：《李仲旋修孔子廟碑》，不知何人書，又別見意趣，因以知當時家數不同。二王既爲唐人所宗，吾知亦有不盡然者。歐虞褚薛，筆意豈皆出於二王哉？觀此及《道因碑》，發迹所自，了然無間。再推至柳誠懸、顏平原，悉能別作參悟，然亦未嘗有悖於會稽。議者或以唐人以書判取士，所作類皆端重，無晉賢韻致，不識其從來甚遠，含蓄甚廣，乃輒效管窺，千秋具眼，安可模糊一概，使古來苦心，抱屈在昏翳中也？《隱綠軒題跋》

沈功宗

字孚先，江南蕭山人。

工詩，善書法，遇縑素必移易書滿。好談，每夜分，列廣氈，置蠟槃其中，箕坐與客談，達曙不寐。《今世說》

許　箕

字巢友，號麗庵，浙江海寧人。

工書。《昭代尺牘小傳》

吳之振

字孟舉，號黃葉村農，浙江石門人，官中書。

工書。《昭代尺牘小傳》

善書。《今世説》

陸 售

字高仲，浙江錢塘人。

胡貞開

字循蜚，號瑟庵，自稱耳空居士，浙江杭州人，官司理。

工書，愛畫石，爲文絶類蘇長公。《今世説》

夏 基

字樂只，安徽徽州人。

工書畫。

沈　工〔二一〕

字康臣，浙江□□人。

書法王柳顏歐，鈎畫摹脫，盡變極神，旁通篆籀，偶刻石印，士林寶之。《今世說注》

楊　賓

字可師，號大瓢山人，浙江山陰〔二二〕人。父戍寧古塔，賓赴闕訟冤，得旨，之柳邊迎父歸。

工書，八歲能作擘窠大字，精鑒碑板，著《金石源流》六十卷。《昭代尺牘小傳》

書法不染宋元習氣。《楊大瓢傳》

唐太宗云：『吾學古人之書，殊不能學其形勢，惟在其骨力，而形勢自生耳。』此千古筆訣也。《大瓢偶筆》

學書須從《化度》、《醴泉》入門，而歸宿於《黃庭》、《聖教》，再以《閣帖》變化之，斯可矣。《大瓢偶筆》

學書有二訣，一曰執筆，一曰用意。執筆之訣，先將大拇指橫頂筆端，食指、中指雙鈎於外，次將無名指背抵於內，而以小指助之，無論大小字，皆懸肘書之。用意之訣，必

先凝神定慮，萬念俱空，然後下筆，務使意在畫中，不令心籠字外，而以頓挫出之。加以習之勤而用之熟，不出三年，可以縱橫上下，奴視宋元矣。《大瓢偶筆》

余生平論學書，要執筆正心，不要摹帖，但恐危而未安，亦須取六朝以前及初唐法帖，時時諦觀以印正之。《大瓢偶筆》

學書在得筆法而會古人之意，不在學其規模，不則學《聖教》成院體，學歐成屏障體，學褚近佻，學旭、素近怪，學米近野，學趙近俗，學董近油，反成不治之症矣。《大瓢偶筆》

柳誠懸『心正筆正』一語，余雖於三四年前指為千秋筆訣，掃却筆諫之說，究未實在體驗，大段以一念不雜為正。四月望後一日，在黔使院見山書屋作小楷，覺弩策波磔，至後半，心輒動，動即偏，偏即壞矣。乃沉其心而正之，往往十得八九。《大瓢偶筆》

楊賓得執筆法，學右軍、長公，圓韻自然，亦弱。梁巘《論書帖》

賓尹云：康熙初，吳門書家有金孝章、黃伊旦、章五夏。又云：幼時見故鄉能書者有朱敬身、祁止祥、陸子和、董叔迪、錢去病、魯仲集、僧月華諸君。又云：康熙初，松江曹魯元思邈書學孫虔禮，沈雪峰浩然學董宗伯，沈陶思白在米、董間，李秀才上林師楊景度，瞿然恭師顏魯公，上海傅禹叙真法鍾、草法大王，莫紫仙法其父雲卿書而少拘，沈繹堂學董而無其氣韻，程飛壁學懷素，龍華僧大壑學右軍草書，西林僧犀照學《聖教序》。

又云：康熙間書家，餘姚楊允大得力大令，而喜書《千文》。范瑞五指雖不能不動，而能

用意。金赤蓮雙鈎指實，而大拇指橫頂有力，余見其臨《多寶塔》甚佳，草書亦峻拔飛動，惜乎不知用意，遂多草率之筆。黃自先執筆雖未盡善，而用意綿密，小楷大草俱佳。孫樹峰十年前所書甚可觀，近有市井氣。高義立於古人無所得，微有僧氣。又云：康熙中，海寧陳允文熹、陳允太熹、陳子文奕禧、朱人遠爾邁、楊嵓木中訥、楊語可沈羽、侯子豐、鄭子政，官治聚十餘人，爲臨池會，十日一舉，各攜所習，互相鑑定，散則留於主會之家。允文、嵓木，俱有書名。《大瓢偶筆》

羅 牧

字飯牛，江西寧都人。

能詩，楷法亦工。《畫徵錄》

梁山舟曰：今據所刻《黃庭》數行，未免甜俗，無書卷氣。看來其胸中無所醞釀，不過一作詩題畫人耳。梁同書《頻羅庵集》

沈 白

字濤思，號貫園，又號天傭子，江南青浦人。

以布衣耽高尚，闢所居而廣之，有蕭閑堂、海棠徑諸勝。工書，真行書皆入妙。《青浦縣志》

龍鯤

字圖南，號天池，江蘇高郵人。

少習舉子業，長而棄去。工詩善畫，尤力摹右軍書法。《高郵州志》

湯溥

字元博，河南睢陽人，文正之子。

素工書，初學顏，後摹右軍，蒼老秀勁，不輕爲人書，故存者甚少。湯準《臨漪園類稿》

孔毓圻

字鍾在，康熙六年襲封衍聖公。

工擘窠書，兼通繪事。《孳經室續集》

王永譽

字孝揚〔一三〕，漢軍人，官江蘇總兵。

性恬雅，不尚勢燄，喜詩能書，恂恂如儒生。《三岡識略》

陳隨貞

字孚嘉〔一四〕，山西城陽人，午亭相國之子〔一五〕。

平生善仿董思翁，每作書輒署董款。偶入都見董書一册，大賞之，以爲思翁最佳之迹，至費五百金購之。及歸而細審之，乃己所書也。徐昆《柳崖紀略》

湯 第

字眉山，江西永新人。

幼嗜學，旁及天官、地理、黃岐、律曆等書，才略優長，而性耽泉石，居喪循古禮，雅不喜佛老，作《闢佛語訓後》。書法絕似鍾王。《吉安府志》

劉森峰

字一棟，江西永新人，康熙舉人，官内閣中書。

幼貧力學，日誦萬言，爲文頃刻立就。善懷素書法，酒酣，一揮百幅，更入神妙。《吉安府志》

周榮起

字研農，江蘇江陰人。

能詩文，工篆書，尤精繪事。《江南通志》

程京萼

字韋華，江蘇上元人。

程韋華得執筆法，學山谷，空靈瘦硬，然結體傾斜，亦未成家。梁巘《論書帖》

校勘記

〔一〕弄：原作『弃』，據陳奕禧《隱綠軒題跋》改。《隱綠軒題跋》據《叢書集成新編》影《涉聞梓舊》本，後引同此。

〔二〕仝軌：原作『全軌』。仝軌字平山，有《真直堂詩文集》。

〔三〕正黃：原作『口白』，據《清史稿》本傳改。

〔四〕得天出，效之經月：原作『得天效之經目』，據《藝舟雙楫》改。

〔五〕指：原作『筆』，據《倪氏雜記筆法》改。《倪氏雜記》據清聽香室刻本，後引同此。

〔六〕住：原無，據《倪氏雜記筆法》補。

〔七〕凝：原刻作「疑」，據《揚州畫舫録》改。《揚州畫舫録》據《續修四庫全書》影印清乾隆自然庵刻本，後引同此。

〔八〕宋：原刻作「朱」，據《砥齋題跋》改。《砥齋題跋》據《叢書集成新編》影《涉聞梓舊》本，後引同此。

〔九〕敬身：原缺，據《書林藻鑒》補。《書林藻鑒》據民國二十四年商務印書館本。

〔一〇〕送與錢六同游白下：《曝書亭集》作《送與錢六朱大同游白下》。

〔一一〕沈工：沈下原缺，據《廣印人傳》補。《廣印人傳》據清西泠印社《印學叢書》本，後引同此。

〔一二〕原無「山陰」二字，據《大瓢偶筆》補。《大瓢偶筆》據清道光粵東糧道署刻本，後引同此。

〔一三〕原無「孝揚」二字，據《皇清書史》補。《皇清書史》據民國《遼海叢書》本，後引同此。

〔一四〕原無「孚嘉」二字，據《皇清書史》補。

〔一五〕據陳昌言《陳氏上世祖塋碑記》，陳隨貞爲陳廷弼之子，陳廷敬（午亭）之侄。《陳氏上世祖塋碑記》見栗守田編注《皇城石刻文編》。

姜宸英

字西溟，號湛園，浙江慈溪人。康熙丁丑探花，官編修，以科場事罷官，卒於請室。

工古文，閎肆雅建，有北宋人意。《四庫提要》

書入晋人之室，長於摹古，小楷尤工，稱重一代。聖祖稔知之，嘗與朱彝尊、嚴繩孫并目之曰『三布衣』。《昭代尺牘小傳》

自論書云：古人仿書，有臨有摹。臨可自出新意，摹必重規疊矩。然臨者或至流蕩雜出，摹者斤斤守法，尚有典型。余於書，非敢自謂成家，蓋即摹以為學也。傳與不傳，殊非意中所計。《湛園題跋》

古人作書，俱有口訣面授，今既不可得矣，但審知用筆之法，臨書時自於手腕間消息，庶乎古人不遠耳。《湛園題跋》

姜西溟少時學米、董書有名，至戊辰後方用第四指學晋人書，丁丑後，方聽余言，

用大拇指，專工小楷，是時年已七十矣。使其少時即知筆法，力學至老，豈非豐考功後一人哉。《大瓢偶筆》

本朝書以葦閒先生爲第一，先生書又以小楷爲第一，妙在以自己性情，合古人神理。初視之若不經意，而愈看愈不厭，亦其〔一〕胸中書卷浸淫醖釀所致。《頻羅庵題跋》

書法尤入神，直追唐以前風格。《鮚埼亭集》

爲文疏古排宕，得歐、曾之神。書法尤逼公權，有乞片紙者，寶若拱璧。《文獻徵存錄》

西溟書拘謹少變化。《履園叢話》

汪士鋐

字文升，號退谷，江蘇吳縣人，康熙丁丑狀元，官中允。

書法爲國朝第一，與姜西溟稱姜汪〔二〕。《昭代尺牘小傳》

吳門汪文升宮允，用馮補之法學趙文敏，惡言執筆，見余書輒貶以爲不知分閒布白。一日同余送梁質人於京師玉皇勝境，質人尚在內城，相與坐車箱待之，因論書法，乃大服。明日延余至邸舍，問筆法，遂授之。然分閒布白之說，終不能破也。《大瓢偶筆》

退谷中年後書益沉著。《松軒隨筆》

汪退谷得執筆法，書絕瘦硬，頡頏得天，諸子莫及。曾見其題《沈凡民印譜》自謂：

初學《停雲館》、《麻姑仙壇》、《陰符經》，友人譏爲木板《黃庭》，因一變學趙，得其弱；再變學褚，得其瘦，晚年尚慕篆隸，時懸陽冰《顏家廟碑額》於壁間，觀玩摹擬，而歲月遲暮，精進無幾。噫，先生學書本末盡於此矣。《論書帖》

退谷書能大而不能小。《履園叢話》

陸　篆

字少秦，號滌村，江蘇興化人，康熙戊寅拔貢，官清苑知縣。

書法力追晉魏。《興化縣志》

汪　繹

字玉輪，號東山，江蘇長洲人，康熙庚辰狀元，官修撰。

書法工秀。《昭代尺牘小傳》

勵廷儀

字令式，號南湖，直隸靜海人，文恪之子，康熙庚辰進士，官吏部尚書，諡文恭。

書尤超，學王《聖教》而兼涉虞褚。《歸石軒畫談》

徐昂發

字大臨，號畏壘山人，江蘇長洲人，康熙庚辰進士，官編修。

工詩，兼精書翰。《昭代尺牘小傳》

黄 任

字莘田，福建永福人，康熙壬午舉人，官廣東四會知縣。罷官歸，惟端研數枚、詩束兩牛腰而已。有研癖，自號十研先生。《榕城詩話》

豐髯秀目，工書法，好賓客，詼謿談笑，一座盡傾。

工書法，初學於林吉人，後得筆法於汪退谷。詩學王新城。《文獻徵存錄》

何 焯

字屺瞻，號義門，江蘇長洲人。康熙壬午，特賜舉人，癸未，特賜進士，官編修。

喜臨摹晋唐法帖，所作真行書，并入能品。吳人與汪退谷并稱汪何。《昭代尺牘小傳》

讀書必審必覈，所見多宋元槧本，一一記其異同。楷法極工整，蠅頭朱字，粲然盈帙，好事者得其手校本，不惜重價購之。《文獻徵存錄》

暇時喜臨摹晋唐法帖，所作真行書，并入能品。聖祖嘗命書朱子《四書章句集註》，奏御嘉獎，命即鋟板。會上崩，未頒發，板貯內府。_{《沈果齋集·行狀》}

何義門未得執筆法，結體雖古，而轉折欠圓勁，特秀韻不俗，非時流所及。_{梁巘《論書帖》}

《黃庭跋》云：《黃庭》，近代傳摹失真，一例平順，無復向背往來之勢，獨潁上本橫畫處仰勒平收，有如大字，唐臨宋鐫，故自別也。_{《義門題跋》}

《道因碑跋》云：蘭臺此碑，肩吻太露，橫往往當收處反飛，蓋唐碑而參北朝字體者，亦因其父分書《徐州都督房彥謙碑》法也。然無一筆不鋒在畫中，此秘閣舊本，比今所拓者，神骨尤完。率更帖不易致，由蘭臺以入門，亦庶乎其不遠矣。_{《義門題跋》}

《跋多寶塔》云：魯公用筆，最與晋近，結字別耳。此碑能專精學之，得其神，便足爲二王繼。別得見《真官帖》，乃徵吾言。_{《義門題跋》}

董書跋云：思翁行押，尤得力《爭座位》，故用筆圓勁，視元人幾欲超乘而上。此跋其加意所書，精采溢發，直與魯公相質於千載之上，不惟來學可寶爲津逮也。_{《義門題跋》}

右軍《七十大慶帖》與《蘭亭》『崇山峻領』字正可相證。此帖所謂鳳翥鸞翔、左規右矩之妙，今見王侍書摹本，精力圓固，奕奕倍有神彩。_{《義門小集》}

《墨池堂帖》，章家刻手笨甚，又存李衛公《告西岳文》，尤爲無識。然比諸《快雪》，居然尚勝，貪得幾箇字樣也。_{《義門小集》}

萬　經

字授一，號九沙，浙江鄞縣人，康熙癸未進士，官編修。

晚歲精研分隸，時人珍若拱璧。《詞科掌錄》

善隸書，得鄭谷口之妙，著有《分隸偶存》二卷。《文獻徵存錄》

公之歸也，家既罄，蕭然如布衣，賣所作隸字，得錢給朝夕。《鮚埼亭集》

陳邦彦

字世南，號春暉，又號匏廬，浙江海寧人，康熙癸未進士，官禮部侍郎。

書法酷類董華亭，尤工小楷。《昭代尺牘小傳》

陳邦彥小楷書《御製圓明園十景詩》，直幅，凡四十行，每行寫詩一首。又臨董其昌《御製日知薈說》一部，冊高二寸許，字畫寬展秀發。《石渠隨筆》

《臨淳化閣帖》一部，凡十冊。皆清華朗潤，氣韻風格，獨擅一時。又小楷書《御製日知薈說》一部，冊高二寸許，字畫寬展秀發。《石渠隨筆》

行草出入二王而得香光神髓，即顏歐虞褚及宋四家，無不研究，若遇真迹，必撥冗仿寫，無閒寒暑，書名傾動寰宇。夷酋土司，金潢玉牒，咸欲邀公尺幅，以為家寶。南中

〔贗〕（膺）手不下數百輩，公聞之，略不計也。《庸閒齋筆記》

徐用錫

字壇長，號畫堂，江南宿遷人，康熙己丑進士，官侍講，著有《字學劄記》。

同人中書學大進者，莫如徐壇長。丁亥夏五，余偶過維揚哈氏，見坐中一聯，乃壇長書，蒼勁飄逸兼有之，對坐半日，至不忍歸。余與壇長別四五年，而其書遽至此，所謂三日不見當刮目相看者也。《大瓢偶筆》

書法運用，提起按下輕重之間，呼吸頓挫之由，不可少離。要換筆，又要筆筆起，方是一筆一筆寫。行草俱須繞上迎面下筆，方能圓勁得勢。若順筆溜滑，多成垂頭塌翼之狀，全無精彩力量，不復具體勢矣。《字學劄記》

書法學歐須要飛動，不得徒求之緊勁，方知血脈流通。學米須謹重，不得徒求之活變，方知其功力深到。氣力要使得勻，有不到處便是病，刺得入，提得起，行得銳，留得住，展得開，拍得緊，轉得圓，收得净。只要足，不要盡，喜雄勢，忌平穩。柳誠懸云：『尖如錐，捺如鑿，不得出，只得却。』《字學劄記》

結字要得勢，斷不能筆筆正直，所謂如算子便不是書。到字成時，自歸於體正而行直。顏柳體方者方，長者長，各字結構，亦不是板至執中無權，筆筆要正，則書家之子莫也。定死法。《字學劄記》

冕服須自己是君卿，方好著，若梨園子弟，龍章被體，人終不尊貴，非其真也。董思白書，比之古人有閒，然尚是官著衣冠。吾儕終不免演劇也。此何義門語，蓋謂華亭有自己面目運用得來。不爾，旁靠別人門戶，豈能久長。《字學劄記》

張 照

字得天，號天瓶居士，江蘇華亭人，康熙己丑進士，官刑部尚書，謚文敏。刻有《天瓶齋帖》。

性敏，博學，尤工書。御製《懷舊詩》，列公五詞臣中。詩有云：『書有米之雄，而無米之略。復有董之整，而無董之弱。義之後一人，舍照誰能若。即今觀其迹，宛似成於昨。精神貫注深，非人所能學。』其見重如此。《先正事略》

張文敏臨《爭坐位帖》有兩卷。一宣德箋本，縱七寸八分，橫一丈三尺五寸，爲矮本。一黃蠟箋本，縱一尺，橫一丈五寸五分，爲高本。高本乃司寇書以與其姪崑喬，故多其收藏印章。司寇書自是我朝一大家，然閒有劍拔弩張之處。內府收藏不下數百種，當以此二卷爲甲觀。筆力直注，圓健雄渾，如流金出冶，隨範鑄形，精彩動人，迥非他迹可比。內府收藏董文敏《爭坐位稿》，以之相較，則後來居上，同觀者無異詞。不觀此，不知法華盦真面目也。阮元《石渠隨筆》

書法初從董香光入手，繼乃出入顏、米，天骨開張，氣魄渾厚，雄跨當代。《書畫紀略》

張涇南司寇墜馬，傷右臂幾折。時方進呈《落葉倡和詩》，遂用左手書楷，凝厚蘊藉，無一呆筆，真造化手也。《茶餘客話》

先文敏書少陵夔州以後詩，融化於顏、米、董三家，上追旭、素，爲公書之變體。王述庵司寇題云：『此文敏中年書，正供奉南齋時也，故《玉虹樓》多收此種，真昌黎云「快劍斫斷生蛟黿」者。』 張祥河《關隴輿中偶憶編》

公書有刻意見長之病，若出自率意，儘有神妙之作。《頻羅庵集》

天瓶居士從顏法入手，顏用弱翰，而先生用彊筆，莊楷之作往往不如行書。 張祥河《關隴輿中偶憶編》

張文敏尚書嗜飲，有醉中作書極得意者，內府所藏《臨爭坐位帖》，自題謂『酒氣拂拂，從十指閒出』，上甚賞之。 沈初《西清筆記》

得天能大能小，然學之殊令人俗，何也？以學米之功太深故也。至老年則全用米法，至不成字。《履園叢話》

沉著之與粗很，妙麗之與荼弱，相似而正相反：中沉著，外必妙麗：外粗很，中却荼弱也。東坡端莊雜流麗，剛健含阿那，善狀妙迹。《天瓶齋題跋》

書著意則滯，放意則滑，其神理超妙，渾然天成者，落筆之際，誠所謂『不及內外及

中閒』也。文待詔書不爲董香光所重者，正以著處滯而放處滑也。《天瓶齋題跋》

香光自云『姿媚舊習，亦復一洗』，知其悔姿媚者深也。不入姿媚，即入迂怪，此閒無足處。姿媚迂怪，皆是務追險絕時魔界，若初學分布時，并是妙境也。然此二者皆不能造復歸平正位。《天瓶齋題跋》

董思翁云『朱子學曹孟德書』，可見南宋尚有遺迹，而今亡矣。從朱子書想像之，當與鍾書仿佛耳。及讀晦翁題跋，有『跋曹操』一條，其詞曰：『余少時學此表時，劉共父學顏書《鹿脯帖》，余以字畫古今誚之。共父謂余：「我所學者，唐之忠臣；公所學者，漢之篡賊。」余默然無以應。今觀此，謂「天道禍淫，不終厥命」者，益有感於共父之言云。』然則朱子固學鍾繇《賀捷表》也。門人既不知『天道禍淫，不終厥命』者爲《賀捷表》中語，亦不思鍾繇亦可稱漢賊，遂標目曰『跋曹操帖』，貽誤後人，雖思翁猶被其惑。《天瓶齋題跋》

繭紙昭陵閟古香，一端雲錦屬香光。曾經八景輿前拜，親見天衣下鳳皇。

始信神仙自有真，珊瑚骨節玉精神。不教三斗塵銷盡，碧落寧容著此身。

消殘智勝如來墨，寶札香光永不渝。莫怪三千人拂席，只緣未覩髻中珠。

篆中禿管已盈千，畫被栽蕉廿七年。到此依然書不進，始知王質少仙緣。

衣帶過江《宣示表》，漆鐙夜照屬王修。今宵偶記遺他日，可得千年伴我不。
《天瓶齋題跋》

妍花在鏡香無著，俊鶻干宵力透空。未到此中真實位，爭知施女有西東。

湧出華嚴自在雲，秀華葉葉漾秋旻。了知不作烟豪相，八法如來屬此君。《天瓶齋題跋》

香光謂宋四家皆從楊少師入魯公，此非曾親到毘盧頂者不能道。《天瓶齋題跋》

余舊有《國朝書畫百咏》，咏涇南云：『方圓體筆妙天瓶，絲繡平原有典型。六百年來

成鼎足，趙吳興又董華亭。』願與寶涇南書者共參此悎。《清儀閣題跋》

虞景星

字東皋，江蘇金壇人，康熙壬辰進士，官教諭。

工詩，書畫學米南宮，雅負鄭虔『三絕』之望。《竹嘯軒詩傳》

王世琛

字寶傳，吳縣人，康熙壬辰狀元，官少詹事。

能書工畫。《昭代尺牘小傳》

徐葆光

字亮直，號澄齋，長洲人，康熙壬辰探花，官編修。

工書。《昭代尺牘小傳》

王圖炳

字麟照，江蘇華亭人，康熙壬辰進士，官禮部侍郎。

書得董文敏筆意。《昭代尺牘小傳》

林佶

字吉人，號鹿原，福建侯官人，康熙壬辰進士，官中書舍人。

尤精小楷，手寫《堯峰文鈔》、《漁洋詩精華錄》、《午亭文編》刊板行世。《昭代尺牘小傳》

佶工於楷書，文師汪琬，詩師陳廷敬、王士禛。琬之《堯峰文鈔》、廷敬之《午亭文編》、士禛之《精華錄》，皆其手書付雕。廷敬、士禛之集，皆刻於名位烜耀之時，而琬集則繕寫於身後，故世以此稱之。《四庫提要》

李鱓

字復堂，江蘇興化人，康熙壬辰舉人，官山東滕縣知縣。

鹿原善篆隸楷法，家多藏書。《鶴徵錄》

五十二年獻詩行在，欽取入南書房行走，特旨交蔣相國教習，供奉內廷。數載乞歸，選山東知縣，爲政清簡，士民懷之。忤大吏罷歸，築浮漚館於城南，嘯咏以終。博學能文，詩超逸，書具顏柳筋骨，世僅傳其善畫云。《興化縣志》

王澍

字若霖，又字篛林，號虛舟，別號竹雲，江南金壇人。康熙壬辰進士，官吏部員外郎，著有《竹雲題跋》、《虛舟題跋》。

君在翰林，望實雅稱。古今文雄深樸茂，傳頌士林。而書法尤一時獨步，自汪退谷、何義門諸名家率推先之。每退食之暇，揮灑淋漓，優游文讌，若當世事一無所關心。比改諫垣，國計民生，指陳深切，所言多見諸施行。《王步青文集》

既假還，書益工，遠近士夫家牓於庭、鐫於石，必求君書，以金幣請，殆無虛日。然君隨手散去，不問家人生產，以故老病不能書，乃大困。嗟乎，書特藝之一耳，即鍾王復生，於世教奚裨益。而世之知君者多以書，至其平生孺慕之忱，忠義之性，學識之深沉，持身處世[三]之和且厚，罕有能知之。末俗重文藝而輕德行，可爲累唏而長嘆者矣。《王步青文集》

所著《淳化閣帖考正》十二卷，《二十種蘭亭》，《十二種千文》，《積書巖帖》六十册，集書家之大成，此則世所艷稱者。

書人率更之室，金壇良常山館最擅名。款署『良常王某』，世遂稱王良常云。篆書法

李斯，爲一代作手。晚歲眇左目，鑒定古碑刻最精。《昭代尺牘小傳》

余嘗論晉唐小楷，於今日但須問佳惡，不必辨真僞。數千年來，千臨百摹，轉相傳刻，

不惟精神筆法全失，并其形摹亦盡易之。故求大楷於唐人碑碣，雖斷蝕之餘僅有存者，猶

見唐人本來面目。若求小楷於今之類帖，腐木濕鼓，了乏高韻，豈唯不得晉，并不得宋。

《竹雲題跋》

每見爲率更者多方整枯燥，了乏高韻，不如率更風骨内柔，神明外朗，清和秀潤，風

韻絶人。自右軍來未有骨秀神清如率更者，《醴泉》乃其奉詔所作，尤是絶用意書，比於

《邕師塔銘》，肅括處同，而此更朗暢矣。《竹雲題跋》

篆書有三要，一曰圓，二曰瘦，三曰參差。圓乃勁，瘦〔四〕乃腴，參差乃整齊。三者失

其一，奴書耳。《竹雲題跋》

勁如鐵，軟如綿，須知不是兩語。圓中規，方中矩，須知不是兩法。《竹雲題跋》

漢唐隸法，體法雖殊，淵源自一，要當以古勁沉痛爲本，筆力沉痛之極，使可透入骨

髓，一旦渣滓盡而清虛來，乃能超脱。故學《曹全》者，正當以沉痛求之，不能沉痛，但

取描頭畫角，未有能爲《曹全》者也。《竹雲題跋》

魯公《爭坐位帖》，氣格當與《蘭亭》并峙。然《蘭亭》清和醇粹，風韻宜人，學之

爲易，及既入手，却不許人容易得。非整束精神，皎然如日初出，却無一筆是處。《爭坐》奇古豪宕，學之爲難，一旦得手，即隨意所之，無往不是。此亦兩公骨格之所由分也。

《竹雲題跋》

素師書法出自大令，而縱逸過之，要其過處，即其不足處，凡用意外張者，皆內不足，而以氣凌者也。蓋雖大令，不能無憾，況下此者乎？

《竹雲題跋》

東坡用墨如糊，云須湛湛如小兒目睛乃佳。古人作書，未有不濃用墨者。晨興即磨墨升許，以供一日之用。及其用也，則但取墨華，而棄其滓穢，故墨彩艷發，氣韻深厚，至數百年，猶黑如漆而餘香不散也。至董文敏以畫家用墨之法作書，於是始尚淡墨，雖一時韻味沖勝，及其久也，則黯黯無色矣。要其矜意之書，究亦未有不濃用墨者，觀者未之察耳。

《竹雲題跋》

郭允伯稱《聖教》，謂較《定武蘭亭》，相去千里，不免推許太過。《定武》瘦不賸骨，肥不賸肉，和明蕭括，無美不臻，爲右軍石刻第一。《聖教》風神朗暢，過於《定武》，然所以不及《定武》者，正在此矣。此中消息，未可明言，非心解人未易窺此秘者。至於《蘭亭》諸刻，以及《淳化》、《大觀》，方之《聖教》，譬猶高曾之視子孫，尊卑闊絕，不敢仰視矣。

《竹雲題跋》

顏書多以沉雄痛快爲工，獨《宋廣平碑》，紆餘佚蕩，以韻度勝。東坡、元章皆謂顏

書自褚出，此碑尤覺全體呈露。碑側記無意求工，而規矩之外，別具勝趣，尤是顏書第一

合作。蓋前碑直入神品，而碑側更居逸品矣。《竹雲題跋》

世人多以捻筆端正爲中鋒，此柳誠懸所謂『筆正』，非中鋒也。所謂中鋒者，謂運鋒

在筆畫之中，平側偃仰，惟意所使，及其既定也，端若引繩，如此則筆鋒不倚上下，不偏

左右，乃能八面出鋒。筆至八面出鋒，斯無往不當矣。《竹雲題跋》

能用拙乃能巧，能用柔乃能剛。《竹雲題跋》

南唐後主撥鐙法，解者殊鮮。所謂撥鐙者，逆筆，筆尖向裏，則全勢皆逆，無浮滑之

病矣。學者試撥鐙火，可悟其法。《竹雲題跋》

自運在服古，臨古須有我。兩者合之則雙美，離之則兩傷。《竹雲題跋》

人必各自立家，乃能與古人相抗。魏晉迄今，無有一家同者，匪獨風會流遷，亦緣規

模自樹。《竹雲題跋》

晉唐小楷，經宋元來千臨百摹，不惟妙處全無，并其形狀亦失。惟唐人碑刻，雖經剝

蝕，而其存者去真迹僅隔一紙，猶可見古人妙處。從此學之，尚可追迹魏晉。《竹雲題跋》

滂書須我之氣足。蓋此書雖字大尋丈，只如小楷，乃可指揮匠意。有意展拓，即氣爲

字所奪，便書不成。《竹雲題跋》

凡作滂書，不須預結構，長短闊狹，隨其字體爲之，則參差錯落，自成結構。一排比

整齊，便是俗格。《竹雲題跋》

筆力能透紙背，方能離紙一寸。故知虞褚、顏柳，不是兩家書。《竹雲題跋》

王良常未得執筆法，專學歐字，匾削浮弱，而乏圓勁。然結搆穩稱，火候純熟，雖未上逼古人，自屬一時好手。梁巘《論書帖》

吳 拜

字一齋，覺羅正藍旗人，康熙壬辰進士，官左都御史。

公性情沖澹，學問深淳，雅好臨池，得晉人三昧，一時書名大振，踵門來索者，日不暇給。惜後世衰弱，名迹漸湮。德厚《一齋公書心經跋》

汪應銓

字杜林，江蘇常熟人，康熙戊戌狀元，官贊善。

工小楷。《昭代尺牘小傳》

錢陳群

字主敬，號香樹，又號柘南居士，浙江嘉興人，康熙辛丑進士，官刑部尚書，諡

文端。

錢文端太傅年臻耄耋，所進詩册，自繕行書，極有風致。《西清筆記》
所過名勝，輒有題字，而北蘭寺墨迹尤多。《湖海詩傳》

閔 益

字又損，號雪巖居士，新都人。

性耿介，沉静寡言，不妄交人。居無長物，環堵外，筆床茶竈，圖書數卷而已。貌清
癯，鬚甚美，故又號鬚道人。工詩，善弈棋，書法精妙。初居上谷，繼來涿，日與士大夫
游。《涿州志》

勵宗萬

字滋大，號衣園，直隸静海人，康熙辛丑進士，官刑部侍郎。
書圓勁秀拔，專學《聖教》與《興福寺碑》。《歸石軒畫談》

蔣 衡

字拙存，號湘颿，晚號江南拙老人，又號函潭老布衣，江南金壇人，貢生。

金壇蔣湘颿十五歲從余學書，今小楷冠絕一時，余不及也。《大瓢偶筆》

嘗於蕃釐觀寫十三經，馬曰璐裝潢，大學士高斌進之，奉命刊於辟雍，授官學正。觀中建寫經樓，法净寺旁『淮東第一觀』是書也。《畫舫錄》

書法論云：作書有八法，後論幾數萬言，惟孫過庭《書譜》、姜堯章《續書譜》二家言最詳。余撮其要旨，第一在執筆，曰懸臂中鋒。顏魯公云『撮破管，畫破紙』，蓋言五指齊用力，若雙鈎、單鈎諸説〔五〕，雖三指著力，四五指全無用處，故必右臂懸則靈，五指撮管頂則堅勁，此則反本還原，追宗頡、邈、斯、邕作篆之意。夫竹簡漆書，可容指腕間運否？學書者先凝神端坐，使筆與手如鐵椎木柄，全然不動，純任天機連轉，左臂平按，久乃酸痛異常，此語從未經人道破。至運筆則凡轉肩鈎勒，須提起頓下，然提頓二字，相連捷於影響，少遲則犯落肩脱節之病，不可使盡。筆不可用順牽，凡畫之住處、直之末稍、帶第二筆處，皆從左轉，所謂『每筆三折，一氣貫注』者也。有從無筆墨處求之者，曰意，曰氣，曰神，曰布白，從有筆墨處求之者，曰絲牽，曰轉運，曰仰覆向背、疏密長短、疾徐輕重。參差中見整齊，此結體法也。魏晋人書，天然宕逸。唐人專用法，遂有九宮，分中左右上下界〔六〕畫，使學者易趨。竊疑所謂口授訣即此也。余擬四言，曰中正靈静。中則言直。每一字〔七〕有中，如帝、宗、康之類，中直必與上點〔八〕相對。若兩分之字，則左右各有中，如靖、辟、録、軒；或上合下分，如聶、昂、靡；或上分下合，如瞿、替；

或中合上下分，如嚚、兼；或中分上下合，如靈、墨；三并如讖、讎。各以類取中，則停勻矣。正則言橫畫，懸臂用力太過，則右昂起不平，如《皇甫君碑》『書』『無』諸字，尚犯此病，乃少作也，《九成宮》則平正，的是老筆。夫一字中，主筆須平，他畫則錯綜用意，否則呆板。靈則必由於懸臂，雖蠅頭楷，亦使離几半寸，捻管則大小一例也。靜非精熟不曉，唐碑惟虞永興《孔子廟堂碑》、歐陽《九成宮碑》能造此境。顏《多寶塔》、柳《玄秘塔》，中正之法悉備，靈尚有之，靜則未能到。降而黃、蘇、米，皆火氣未除。元明而後，不足言矣。臨帖須運以我意，參昔人之各異，以求其同，如諸名家各臨《蘭亭》，絕無同者。其異處各由天性，其同處則傳自右軍。以此求之，思過半矣。又正書用行草意，行草用正書法。學褚求其蒼勁處，學歐求其圓潤處，以怒張木強爲歐，綺靡軟弱爲褚，均失之。夫言者，心之聲也，書亦然。右軍人品高，故書法瀟灑俊逸。顏平原忠義大節，唐代冠冕，書法亦如端人正士，凜然不可犯。若其行草，鬱屈瑰奇，天真爛漫之概，字裏行閒，縱橫跌宕，益然有書卷氣。胸無卷軸，即摹古絕肖，亦優孟衣冠，苟出心裁，非寒儉骨立，則怪異恣肆，非體之正也。竊願同志共凜斯言。《蔣氏遊藝秘錄》

書至沉靜處，不特端方楷則處見其靜，於意轉絲牽處尤見其靜。《蔣氏遊藝秘錄》

學書用古人之法，而避其貌，非惟不可學時人，即一望而使人名之爲歐、虞、顏、柳，皆爲下乘。既成之後，欲洗脫舊病，更須十餘年之功，豈不徒費時日。《蔣氏遊藝秘錄》

李呆

字東也，順天寶坻人。

學書於姜西溟，又問筆法於余。酷好余書，當未識時，即藏余書數紙。《大瓢偶筆》

高其佩

工書畫。《畫徵錄》

字韋之，號且園，漢軍鑲藍旗人，官刑部侍郎。

曹寅

工詩詞，善書，儀徵余園門榜『江天傳舍』四字，是所書也。《揚州畫舫錄》

字子清，號楝亭，漢軍旗人，官兩淮鹽政。

高承爵

善擘窠書，爲揚州太守，民人愛慕，每歲暮，鄉民求福字以爲瑞。《揚州畫舫錄》

字子懋，號一庵，漢軍鑲黃旗人，官安徽巡撫。

顧藹吉

字畹先，號南原，江蘇吳縣人，以貢生任儀徵教諭。

善隸書，有孔廟諸碑意致。《枕經堂題跋》

善書，精繆篆及八分書。《昭代尺牘小傳》

沈 翼

字寅中，原名敬，字習之，號菜畦，嘉興人，貢生。

工八分、行草，爲竹垞入室弟子，書法酷似之。《昭代尺牘小傳》

吳士旦

字託園，浙江海寧人。

貞肅公孫，工書。《昭代尺牘小傳》

朱彝鑒

字千里，浙江秀水人，竹垞之弟。

精篆法，善畫，兼工藝事。《曝書亭集》

姚世翰

字素行，江蘇金山人。

善草書，工畫。《金山縣志》

黃泰來

字交三，江蘇泰州人。

年方韶秀，雅嫻詞賦，兼工隸篆。

顧 芩

字云美，江蘇吳縣人。

云美隸學《夏承碑》。《大瓢偶筆》

善隸書，工篆刻，精鑒金石碑版，有《塔影園稿》，朱竹垞太史《明詩綜》、《靜志居詩話》皆稱之，其《贈鄭簠》詩有『句吳顧芩粵譚〔九〕漢，暨歙程邃名相持』是也。廷濟

按：云美八分書，斬筋截鐵，極有古法，余藏其鼎彝文一冊，前八分『金石之遺』四字，

又有所藏《曹全碑》手跋，而大興翁學士從舊《禮器碑》陰辨出『熹平三年項伯修題』字，亦據云美藏本，可見其鑒藏之精美矣。《清儀閣題跋》

國初習《卒史碑》者，有顧苓云美，其大小之隸，無不刻意摹仿。《枕經堂題跋》

汪之瑞

字無瑞，安徽休寧人。

書學李北海，生勁可喜。《昭代尺牘小傳》

戴思望

字懷古，安徽休寧人。

能詩詞，工書法。《昭代尺牘小傳》

朱昆田

字文盎，號西畯。

竹垞子，九歲善書，得推拖撚拽法。《文獻徵存錄》

一三二

柏　古

字斯民，號雪耘，江蘇華亭人。

蓬蒿滿徑，簞笥屢空，書法曠然有千古之志。《海虞畫苑略》

徐　稷

字稼臣，號稔齋，江蘇常熟人。

書妙四體。《海虞畫苑略》

汪　淇

字竹里，號白岳山人。

工詩善書。《海虞畫苑略》

張道浚

字庭仙。

善書。《海虞畫苑略》

沈 稺

字石氏。

工書畫篆刻，僑居吳門，廷尉李公邀致幕下。聖廟南巡，凡離宮榜額，皆出其手，并邀御覽，名著一時。《海虞畫苑略》

陸 詩

字以言，江蘇江寧人。

以習宋字入蒙養齋書局，敬敏有聲，學柳書，晝夜矻矻，點畫無毫髮不似。《望溪文集》

姚 揆

字聖符，浙江嘉興人。

善臨池，精繪事，年八十餘猶能作蠅頭小楷書，一時求書畫者，屨滿户外。《嘉興府志》

沈 灝

字朗倩，號石天，江蘇長洲人。

書法真行篆籀，無所不能，惟性好徵逐〔一〇〕，不爲時人所重。《揚州畫舫録》

侯艮暘

字石庵，江蘇上海人。

工書法，善畫驢。《今畫偶録》

孫蘭

字□□，江蘇江都人。

工書畫，精於天文，詩學深邃。《揚州畫舫録》

陸震

字仲子，一字種園，江蘇興化人。

攻行草書，貧而好飲，輒以筆質酒家，索書者出錢爲贖筆。《興化縣志》

李沛

字平子，興化人。

工書翰，從事詩古文。《興化縣志》

趙大學

字曾淑，興化人。

善草書。《興化縣志》

李 法

字子薦，興化人。

博雅善書，尺楮寸縑，人爭寶之。《興化縣志》

李長琨

字越石，興化人。

善書，狂草尤妙。《興化縣志》

茅鴻儒

字子鴻，一字雪鴻，浙江錢塘人。

詩詞書畫，涉筆即工。《今世說》

黃本初

字既園，興化人。

楷書仿率更，愛寫《朱伯廬家訓》。行書似山谷，兼華亭風致。《興化縣志》

沈允亨

字孟嘉，浙江錢塘人。

工詩文，善作小楷，與人交恂恂如也。《清波小志》

湯豹處

字雨七，初名振孫，江蘇盛澤〔一二〕人。

沉思好古，散其素封之業，遍購書畫，日夕摩玩，故所作行草，得祝枝山筆意，而畫尤入神。《觚賸》

羅曰琮

字宗玉，號梅溪，江蘇高郵人。

人品高潔，書畫得晋人之遺。《國朝畫識》

戚 著

字白雲。

山水學惲道生，書法亦妙。《圖繪寶鑑續編》

高不騫

字查客，號小湖，松江華亭人，層雲之子，官待詔。

學成而名益盛。朱彝尊、高學士士奇咸推轂君，太史何焯、張大受輩交莫逆，所至，文壇騷幟，傾其座人。然不求聞達，自署『蓴鄉釣師』以見志，是故行年五十而後受知天子也。及其歸也，年及耆矣。園廬數椽，從深竹閒入，俯臨荷池數畝，敗壁頹垣，圖史充積左右，蕭然自得也。問字、求詩筆書翰者，限幾穿。肆應旵霍，蔑不滿志去，亦以是給朝夕。黃之雋《居堂集》

陸騋

字白義，號左軒，江蘇興化人。

善書，楷法率更，行摹山谷，尤工狂草，有龍蛇夭矯之勢，兼工文，世罕知者，嘗鐫私印云『逸少文章字掩將』，爲人謙退和平。書與鄭燮、顧于觀埒，而性情迥異。鄭、顧歿後，〔贋〕〔膺〕本紛紛，惟陸書不能僞也。子坤亦能作懷素體。

顧于觀

字萬峰，一字澥陸，江蘇興化人。

性耆古，不屑工舉子業。書出入魏晋，居鄉惟與李鱓、鄭燮友，目無餘子。客游四方，公卿大夫及知名士，莫不折服，簡親王亦憐其才而下交焉。數奇不偶，恬然無怨尤意。嘗語人曰：『吾生平最得意事，惟登泰山絕頂，見雲氣噴薄有聲，俯視大海，茫茫洋洋。此時四顧無儔，作天際真人想，學塵世富貴無異鴟得腐鼠耳。』《興化縣志》

顧進

字彥湘，江蘇興化人。

文有奇氣，行書亦工。《興化縣志》

李　鳴

字宗復，江蘇興化人。

爲人方正，書效歐柳。《興化縣志》

陸元李

字聯郭，號緘齋，江蘇興化人。

書瘦硬通神，擘窠尤善。《興化縣志》

徐朝棟

字澗松，號柯亭，江蘇興化人。

工四體書，尤長於篆。《興化縣志》

李　羔

字卿贄，號類山，興化人。

性高邁，遇俗士輒面斥之，文如其人，書宗顏柳，作大楷尤雄勁。《興化縣志》

宗慶餘

字積山，號癖石，興化人。

工篆書。《興化縣志》

徐朝獻

字幹之，興化人。

工草書。《興化縣志》

鄭昌言

字俞齋，興化人。

書似香光。《興化縣志》

張　襄

字少平，興化人。

工擘窠書。《興化縣志》

理昌鳳

字南樵,興化人。

書法懷素。《興化縣志》

薛聯元

字稈曾,興化人。

詩文書翰兼擅長。《興化縣志》

徐慶升

字孟安,興化人。

小楷行書在待詔、華亭之間。《興化縣志》

錢長豐

字問耕,興化人。

專仿《書譜》。《興化縣志》

李鼇

字駕山，興化人。

書法險勁。《興化縣志》

馮霑大

字麟書，興化人。

每酒酣，搦管作大書，有龍蛇飛舞之勢。《興化縣志》

徐蒼潤

字□□，興化人。

行書仿董思白。《興化縣志》

〔一〕其：原作「甚」，據《頻羅庵題跋》改。《頻羅庵題跋》據《續修四庫全書》影印清嘉慶陸貞一刻《頻羅

〔二〕汪：原刻作「注」，據《昭代名人尺牘小傳》改。《昭代名人尺牘小傳》據《芋園叢書》本，後引同此。

庵遺集》本，後引同此。

〔三〕世：原刻無「世」字，據《清代詩文集彙編》影印敦復堂刻《王己山先生文集》補。

〔四〕瘦：原刻作「圓」，據《竹雲題跋》改。《竹雲題跋》據《海山仙館叢書》本，後引同此。

〔五〕若雙鈎、單鈎諸説：原刻爲「若雙鈎若單鈎諸説」，據《蔣氏遊藝秘録九種》改。《蔣氏遊藝秘録九種》據清乾隆刻本，後引同此。

〔六〕界：原刻作「略」，據《蔣氏遊藝秘録九種》改。

〔七〕每一字有中：原刻作「每字中有中」，據《蔣氏遊藝秘録九種》改。

〔八〕點：原刻作「照」，據《蔣氏遊藝秘録九種》改。

〔九〕譚：原刻作「潭」，據《曝書亭集》改。

〔一〇〕逐：原作「遂」。此句未見於自然盦刻本《揚州畫舫録》，周亮工《讀畫録》謂沈灝「性好徵逐，故不甚爲時人所貴」，據改。《讀畫録》據清康熙烟雲過眼堂刻本。

〔一二〕盛澤：原刻此二字空缺，據《盛湖志》補。《盛湖志》據清咸豐刻本，後引同此。

汪由敦

字師茗，號謹堂，安徽休寧人。雍正甲辰進士，官協辦大學士，吏部尚書，謚文端。

書法力追晉唐大家，兼工篆隸。公既歿，上命集公書爲《時晴齋帖》十卷，勒石內廷云。錢陳群《香樹齋集》

前輩書學擅名，而又勤進不懈者，無如汪文端尚書。今內府所藏小楷成册者數十，而時齋少司農家藏者尚多。《西清筆記》

汪德容

字重閭，浙江人，雍正甲辰探花。

先生書學爲吾鄉第一，卒無有知之者，蓋自登第後，被事謫戍不還，故筆墨流傳絶少。《頻羅庵遺集》

重閭先生楷法初學《黃庭》，行書學率更諸帖，晚年則一意平原，惜其早經患難，流傳人間絕少。嘗聞在塞上時，有請作擘窠書者，苦乏巨筆，以竹箸夾絮濡墨汁爲之，可謂書道之厄運矣。《頻羅庵遺集》

趙大鯨

字橫山，號學齋〔二〕，浙江仁和〔三〕人，雍正甲辰進士，官副都御史。

陳星齋先生嘗論本朝書法，首推何義門，次則姜西溟、趙大鯨。《松軒隨筆》

陳　浩

字紫瀾，直隸昌平人，雍正甲辰進士，官詹事。

先生少日蜚聲詞館，與趙副憲大鯨、李編修重華、諸贊善襄七齋名。兼工書法，得蘇文忠墨妙，爲余書者最多，四十年來，遷徙遺失，僅存一册，蓋壬申春典試南行所作也。《湖海詩傳小傳》

胡寶瑔

字泰舒，號飴齋，晚號瓶庵，安徽歙縣人，雍正癸卯舉人，官河南巡撫。

務。陳浩生《香書屋集》

王峻

字次山，號艮齋，江蘇常熟人，雍正甲辰進士，官御史。臺官彭惟新不孚衆望，疏劾罷之，直聲大振。歸田後，教授十餘年，以古學提倡後進。精地理之學，撰《水經廣注》、《漢書正誤》。工書，所書碑碣，盛行吳下。《昭代尺牘小傳》

楊錫紱

字方來，號蘭畹，江西清江人，雍正丁未進士，官漕督，謚勤慤。平生不以詩名，而所作清新疏秀。書法亦工，歿後人刻其書以行世。《湖海詩傳小傳》

莊柱

字書石，江蘇武進人，雍正丁未進士，官浙江海防道。公最善書，詩文亦有家法，稿成輒散去，素以炫名爲戒，遊藝之士，非所尚也。彭啓豐《芝庭文集》

汪惟憲

字子宜，一字積山，浙江仁和人，雍正己酉拔貢。

工書，仿蘇長公。《昭代尺牘小傳》

嵇　璜

字尚佐，號黼庭，自號拙修，江蘇長洲人，本籍無錫，雍正庚戌進士，大學士，謚文恭。

曾乞嵇文恭公寫楹聯，至今刊懸，如對古賢。余嘗謂嵇文恭公字體出於唐碑，劉文清公出於晉帖，而世不悟。今讀此帖，當曉然矣。《揅經室集》

公待小人，不惡而嚴。與和珅同在政府，一日以楮素乞公書，公尋召翰林數人者飲於堂。童子請曰：『墨具矣。』公叱之曰：『屬有客，安能作書？』客曰：『吾儕正樂觀公之用筆以爲法也。』遂對客書之。甫及半，童子覆其墨。公起，詬讓之，客爲請乃已。翼日，謝和珅曰：『徒敗公佳紙。』蓋公本不願作書，預戒童子覆墨，而翰林數人者，皆和珅門下士，故使親見之，言於和以爲信也。其不憚委曲以全所守如此。《先正事略》

公精小楷，能於胡麻上作書。《小倉山房文集》

梁詩正

字養正，號薌林，浙江錢塘人，雍正庚戌探花，官至大學士，謚文莊。

公常言，往在上書房，爲高宗作擘窠大字，適憲皇駕至，諸臣鵠立以俟，憲皇命作書，墨漬於袖，又命高宗拽之。《春融堂集》

書初學柳誠懸，繼參文、趙，晚師顏、李。《先正事略》

陳兆崙[三]

字星齋，號勾山，浙江錢塘人，雍正庚戌進士，乾隆丙辰博學鴻辭，官通政使。

工行書，得力古人。嘗自言：『吾書法弟一，文次之，世人但以文譽吾，未可爲真知吾者』。《榕城詩話》

星齋先生論書有云：『唐拘於法宋取意，晉韻千秋竟誰辨？』於唐言法，於宋言意，於晉言韻，是真得書家三昧者。《松軒隨筆》

意致蕭散，寢處輒有山澤閒儀。書法《蘭亭》，取意簡遠，梁侍講同書云：『本朝不以書名而書必傳者，陳文簡元龍及先生也』。《蒲褐山房詩話》

先生於盛暑中破三日功臨此卷，刻意求似則竟似，然字裏行閒，仍有先生自己之《蘭

亭》在，故妙也。《頻羅庵題跋》

林蒲封

字蕘洲，廣東東莞人，雍正庚戌進士，官侍讀。

天文、律呂、醫卜諸書靡不窮究，尤工書。《廣東通志》

柏　謙

字蘊高，號東皋，江蘇崇明人，雍正庚戌進士，官編修。

雍正中，舉場文體日趨豐博，海內宗尚，翕然同風。先生上追隆、萬，別啟清新，篇約而味長，辭清而趣逸，同時殆無其匹。善楷書，有唐人風矩，莊舒取之伯施，剛勁參之信本，融此二妙，方幅擅長，回翔館閣，以文雅著稱。《王芝堂文集》

徐　良

字鄰哉，號又次，江蘇吳縣人，雍正壬子舉人，官夔州知府。

君官內閣，實工於書。及養痾僧寮也，應人之求，得金以給余。壬子副浙江榜，屬同年，己卯典江西鄉試，君監內簾。甲申，賦詩送之夔州。己丑來京師，老而益相得也，暇

輒過之，愛其日書不輟，小楷鍾王，行楷董文敏。是月春寒，忽投筆空中，幾絕，遂不復書。《擇石齋文鈔》

馬榮祖

工書，似董文敏。《昭代尺牘小傳》

字力本，號石蓮，江蘇江都人，雍正壬子舉人，官知縣。

工古文，善書法。《揚州畫舫錄》

爲閩鄉令，愛一碑，摹刻立公案側，後令惡而碎之。馬言於大中丞某公，札致後令需揚此碑百本。令無所措，急求舊時揚本，復鈎勒立之。《廣陵詩事》

鄂容安

字休如，號虛亭，西林覺羅氏，滿洲鑲藍旗人，鄂文端公子。雍正癸丑進士，襲三等襄勤伯，官兩江總督，殉難伊犁，予謚『剛烈』。

往在雲南，過嵩明州海潮寺，寺懸剛烈公『海暗雲無葉，山寒雪有花』楹帖，是從西林相國督黔時書。筆力峻拔，在歐、顏閒，想見橫身絕域，透爪握拳之狀。昨又見所作詩稿本，閒有塗乙改竄，瘦硬通神，藏鋒出力，與所見書法風格不殊。《春融堂集》

李學裕

字餘三，河南洛陽人，雍正五年〔四〕進士，官安徽布政使。

形貌偉然，所爲詩及書法皆拔俗。《望溪文集》

鄭　燮

字克柔，號板橋，江南興化人，乾隆丙辰進士，官山東知縣。

少爲楷法極工，自謂世人好奇，因以正書雜篆隸，又閒以畫法，故波磔之中，往往有石文蘭葉。《廣陵詩事》

以八分書與楷書相雜，自成一派。今山東濰縣人多效其體。《畫舫録》

以歲饑爲民請賑，忤大吏，罷歸。工畫蘭竹，書法以隸楷行三體相參，古秀獨絕。《淮海英靈集》

板橋大令有三絕，曰畫，曰詩，曰書。三絕之中有三真，曰真氣，曰真意，曰真趣。

風流雅謔，極有書名，狂草古籀，一字一筆，兼衆妙之長。《桐陰論畫》

書隸楷參半，自稱六分半書，極瘦硬之致，亦閒以畫法行之，故心餘太史詩有《松軒隨筆》

一四二

云：『板橋作字如寫蘭，波磔奇古形翩翩。板橋寫蘭如作字，秀葉疏花見奇致。』又一絕云：『未識頑仙鄭板橋，其人非佛亦非妖。晚摹《瘞鶴》兼山谷，別闢臨池路一條。』可謂抉其髓矣。《墨林今話》

謝道承

字古梅〔五〕，福建永福〔六〕人，康熙辛丑〔七〕進士，官内閣學士。

書學褚河南，國朝閩人善書者，以先生爲巨擘。《歸田瑣記》

閣學爲林鹿原先生之甥，書法初學舅氏，媚秀流麗。《桐陰清話》

金祖静

字會川，別號安安，江蘇吳縣人，官貴州按察使。

先生好讀書，老而彌篤，案頭嘗置五色筆，見載籍中有人地事迹、年月先後可疑者，必釐而點乙之。時作蠅頭小楷，撮記大要，以便翻閱。書法自幼模虞永興，繼從外舅楊大瓢先生遊，專攻晋帖，四十後由二王稍降趙集賢，而尤近文待詔。《履園叢話》

陳景元

字石間，漢軍人，處士。

《石間集》一卷，陳景元撰。景元生平作字效晉，作詩效漢，務欲自拔於流俗之上。是集乃其手書《擬古詩》六十首，以貽雷鋐者。前有短札，亦其手書，鋐并鈎摹筆迹，刻之紙板，頗爲精好。《八旗通志》

梁文泓

字深父，號秋潭，浙江錢塘人。

工書。《昭代尺牘小傳》

高鳳翰

字西園，號南村，又號南阜老人，山東膠州人，以生員舉孝友端方，任歙縣丞。

善草書，圓勁飛動。《畫徵録》

嗜硯，收藏至千餘，皆自銘，大半手琢，箸有《研史》，隸法漢人。《先正事略》

工詩畫，善書法，稱三絶。《畫舫録》

右痺不仁，作書用左手，號尚左生，又號丁巳殘人。《畫舫錄》

板橋贈詩云：『西園左筆壽門書，海內朋交索向余。短札長箋都去盡，老夫贗作亦無

餘。』《板橋集》

李鍇

　　字鐵君，號眉山，又號薦青山人，又號焦明子，漢軍鑲白旗人，官筆帖式，舉博

學鴻辭，復舉經學，晚隱於盤山。

　　鬓齡通四聲，辨小篆，長更倜儻，勤讀書，不事生產。好游覽山水，嘗歷楚、蜀、魏、

晉、齊、楚、吳、越、南薄海，北絕大漠，東涉遼，有所會心，輒吟咏延佇。或窮險極幽，

擷拾放失，遇有道者，必質所疑，叩精理。晚游盤山，愛其幽邃，買田徙居，築斗室，曰

睫巢，著《焦明賦》以見志。山人方頤修髯，莊凝如畫。工詩、古文、草書，旁及術數。

陳梓《刪後文集》

張在辛

　　字卯君，號柏庭，山東安邱人，谷口弟子，著《隸法瑣言》。

　　學字必師古人。師古者，以我之聰明，求古人之法則，非以古人之法則，就我之聰明

也。不守古法，師心自用，偏識淺見，不入魔道者鮮矣。《隸法瑣言》

刁戴高

字共辰，號約山，浙江慈溪人。

居市南，一室環堵，筆墨縱橫，簡編錯列，茶香花氣，拂拂几案閒。善病，足不良行，坐臥一榻，惟哦詩作字不少閒。字法顏柳，結體勁正，腕力獨健，善大書，索書者屨填戶，亦藉潤筆資以佐藥餌，終不爲顯人署名。嘗曰：『吾書五尺童子望而識之，奈何俾捉刀乎？』遇親故有求，欣然應之無吝色，大幅尺素，無不饜所欲而去。張大受《蔚園遺稿》

韓雅量

字復雅，江蘇奉賢人。

書工八分，筆法在漢唐之閒。《奉賢縣志》

翟咏參

字星文，號草田，安徽涇縣人。

居閒無他嗜好，獨喜臨池，尤工大書。庚年客金陵，李仙，李殿撰之孫，來舫求書其

家祠聯額，字高五尺餘，聯字亦徑二尺，揮汗立就，氣如龍虎。李君驚拜曰：『某空走半天下，何意得筆於此。』宛陵吳叔琦在座，作《大書歌》，有『先生絕技天下無』之句。同鄉趙然乙侍御《寄懷詩》亦云『下筆掃千軍，往往兔豪禿』。其傾倒一時可想也。《鮑倚雲文集》

黄樹榖

字松石，浙江錢塘人，貞父先生後。

與張得天司寇爲莫逆交，張書間出其手，人莫能辨。尤工小篆、八分，得者珍如球璧。

能隸書，善蘭竹，工詩。《墨林今話》

《小滄浪筆談》

張元貞

字仲醇，號畏庵。

書法兼二米二王之妙，工爲詩，善古文詞，爲望江學廣文，與諸生講貫經史實學，制行有古人風。《廣陵詩事》

程嗣立

字風衣，號水南，安徽歙縣人，薦博學鴻辭，不就。

先生於文章之事，無所不能，尤長於詩，長箋累帙，不自收拾，寫輒散去，曰：『此吾之迹，不足記也。』善書法，好作畫，或求其書，則以畫應，求畫則以書應，求書畫則與莊坐講《毛詩》、《莊子》數則，其率意不可拘若是。　程晉芳《勉行堂集》

王采

字同侯，順天寶坻人，諸生。

每扶杖携壺，眺遺臺，尋古碣，徘徊空山老樹閒，興之所至，短歌長吟，即蘸筆書之。書法逼古，人以擬『唐詩晉筆』。　《寶坻縣志》

周榘

字慢亭，江蘇上元人。

窮六書源流，一波一磔不苟下。嘗登泰岱，游黃山，鑴名最高嶺，手摩搨以歸，古奧蒼秀，宛然《開母石闕太室碑》也。草廬數椽，在金陵清涼山下，古梅環之，客至則捽豚

黍，盛以槐蕨，父子琅琅然度所作曲侑賓。或用傳響法擊鉢數下，室内酒茗肴羹哉，應聲而出，若竈下婢俱解華嚴字母者。《小倉山房文集》

丁 敬

字敬身，號鈍丁，自稱龍泓山人，浙江錢塘人，隱市廛，賣米自給。

身厕備販，未嘗自異，顧好金石之文，窮巖絕壁，披荆榛，剥落蘚，手自摹搨，證以志傳，著《武林金石録》。分隸皆入古，而於篆尤篤，嗜嘯堂《集古》、吾衍《學古》，兼入其室。非性命之契，不能得其一字。秦漢銅器，宋元名迹，寓目即辨。性耽群籍，家貧不能出重資購買，門攤市集，眼光所注，無留良焉。小樓三楹，屆屆滿室，叢殘不復整理，皆異册也。上栖諸子，恣其絃誦；下以酬接賓客，客至輒止不聽去。果餌雜進，腥熟并陳，老母恒質貸以佐之。詩學其所專長。布衣金農，相距一雞飛之舍，與之齊名。美辭秀異，敬或不及；鋪陳終始，豪放不可羈，農不能逮也。《道古堂集》

何子貞《書丁敬身隸書詩後》：少時刻印摹兩京，最愛完白鋒勁橫。同時惟有陳曼生，後來始知丁龍泓。與鄧殊勢堪齊名，龍泓金石學詣精。八分篆書有法程，作詩務險不趨平。仄磴獨與猿蛇争，此詩自寫韜光行。聞泉漱雪出世情，隸法遒穆超蹊町。如其詩多聲外聲，始知琢印餘技鳴。世人傳賞重所輕，杭州魏子鄉思盈。父老遺墨多藏擎，梅花亂

一四九

開酒滿舫。四壁瞻顧意思清，如行西湖趁飛霙。鈍丁篆字希錚錚，何日更令吾眼明。《東洲草堂詩鈔》

金 農

字壽門，又字冬心，又號司農，又號稽留山民，浙江錢塘人。中歲爲汗漫游，遍走齊、魯、燕、趙、秦、晉、楚、粵，無所遇而歸。晚寓揚州，賣書畫以自給。書出入楷隸，本之《國山》及《天發神讖》兩碑。畫梅尤工。《蒲褐庵詩話》

好古力學，工詩文，持論不同流俗，精鑒賞，善別古書畫真贋。《畫徵錄》

書工八分，小變漢人法，後又師《國山》及《天發神讖》兩碑，截毫端作擘窠大字，甚奇。

余夙有金石文字之癖。金文爲佚籀之篆，嘗欲效呂大防、薛尚功、翟耆年諸公，蒐討遺逸，輯録成書，有所未暇。石文自五鳳石刻，下至漢唐八分之流別，心摹手追，私謂得其神骨，不減李潮一字百金也。《冬心硯銘自序》

余近得《國山》、《天發神讖》兩碑，字法奇古，截豪端作擘窠大字。今刊是印，即用兩碑法。《冬心印識》

冬心先生書淳古方整，從漢人分隸得來，溢而爲行草，如老樹著花，姿媚橫出。《冬心隨筆江湜跋》

壽門嗜奇好古，收藏金石之文，不下千卷，足迹半天下，詩格高簡，非凡所躋，分隸獨絶一時。《詞科餘話》

金君喜爲古詩及銘、贊、雜文，晚益肆力於書畫，四方爭購之。《學福齋集》

壽門構前江後山書堂，中著經籍圖史，有《冬心集》，手録《付女兒收藏題五絶句》有云：『卷軸編完鬢髮疏，中郎有女好收儲。帽箱剝落經緗弊，莫損嚴家餓隸書。』《槐塘詩話》

周 京

字少穆，號穆門，晚號東雙橋居士，浙江錢塘人。

杭之詩人爲社集，群雅所萃，奉穆門爲職志。詩成，穆門以長箋寫之，醉墨淋漓，姿趣頹放。或弁數語於其端，得者以爲鴻寶。《鮚埼亭集》

西湖酒樓號五柳居者，壁上題詩甚多，不久即污去，惟少穆先生一首，墨瀋淋漓，字寫《争坐位帖》，歷七八年如新。酒樓主人及來游者，皆護存之。《隨園詩話》

朱稻孫

字稼翁，一字芊陂，號娛村，浙江秀水人，竹垞之孫，舉博學鴻辭，官州判。

稼翁少孤，其祖撫之，漁洋題《小長蘆卷》所謂『桐孫』『稻孫』是也。《湖海詩傳》

先生詩格遒上，楷法在褚歐間，尤工分隸，晚景益窮，稍藉以自給。《鶴徵後錄》

先生三世以能書名，而先生書法不由家學，初從汪編修士鋐問津，後自取柳誠懸、米南宮書，晨夕橅之，遂自成一家。小楷尤精。盛百二《娛村行略》

擅詞章，妙言語，尤工八分小篆。顧玉亭《題娛村稿》

書法得唐人墓銘逸趣。《揚州畫舫錄》

陸　瓚

字虙實，號无咎，又號蘆墟，江蘇吳江人。

先生為何義門高弟，曾在三禮館，與望溪、穆堂兩公最契合。生平篤嗜，尤在漢隸。

臨《華山碑》至一百餘本，其專且勤如是。令嗣朗夫中丞燿官山左時，嘗以公手書徐幹《中論篇》、《治學篇》刻石於濟寧州學，筆法古勁，足與諸漢碑相頡頏也。《小滄浪筆談》

淵雅修潔，分隸書極得古法。《墨香居畫識》

邇時學《西岳華山碑》者，有吳江陸蘆墟，予獲其縮臨一百弟一本。石刻字大不過三

分，而神氣遒古，直是具體而微。《枕經堂題跋》

童　鈺

字二樹，號借庵，浙江山陰人。

髫歲即受知於太守顧某，下筆千言立就，兼工畫梅，善隸草書，名滿大江南北。《越風》

性落拓，不爲家計，賣文錢隨手輒盡，喜購秦權、漢布，及古銅印、法書、名畫。以隸草法寫木石蘭竹。《墨林今話》

潘作梅

字肖野，號戒平，浙江烏程人，雍正癸卯拔貢，官海寧學博。

敦內行，有宿根。曾於楓涇遇扶乩者，適呂仙降，叩之，則曰：『君前身乃張高士伯雨也。』初不解，及至海寧，入北道宮，見所挂高士書，筆蹤與己酷似。詢之，爲是宮開山祖，前夜道人夢其祖囑：『懸此幅於堂，我欲來看呂仙所示。』詢不誣矣。先生著作等身，精書法，寫山水得雲林逸致，博學多藝，與高士悉同。《墨香居畫識》

華 嵒

字秋岳，號新羅山人，福建臨汀人，家錢塘。

工畫工詩善書，世稱三絕。《錢塘縣志》

黃 慎

字恭懋，號癭瓢子，福建□□人。

書工草法，極古勁之致，王己山先生稱其詩書皆有物外趣。《墨林今話》

畫人物蒼老，書學素師，兼善其勝。《續桐陰論畫》

陳 撰

字楞山，號玉几，浙江鄞縣人，舉博學鴻辭，不就。

書無師承，畫絕橅仿。《道古堂集》

工草書，能詩。《文獻徵存錄》

方士庶

字洵遠，號環山，又號小師道人，安徽歙縣人。

環山先生以書法名蕪城，行楷結構嚴密，純學思翁。臨池之暇，閒學山水小幅。《冬心印識》

陳　梓

字敷公，又字俯恭，一字古民，又號古銘，浙江餘姚人。

性介特，絕遠聲利，終不應科舉，樂爲童子師。於書無所不窺，工古文及詩，行草書直造晉人堂奧，尤善識別漢魏以來金石彝器之屬。足不至京師，而名動公卿。閩中雷硯齋先生生平有六布衣交，古民其一也。北地李鍇作生礦盤山，介海昌祝貽孫數千里投書求爲誌。先生應之，并答以書。鍇欣然曰：『其文傳，字亦不可不傳也。』并刻之。李虹舟《陳隱君傳》

書體古別，與北地李隱君鍇齊名，號南陳北李。《昭代尺牘小傳》

雍正閒舉孝廉方正，不就。私淑楊園先生，撰《四書質疑》，以教學者。書法晉賢，此乾隆十六年左臂所書，尤高妙超儁。《清儀閣題跋》

汪士慎

字近人，號巢林，安徽歙縣人，壽門弟子。

善分書，工畫梅。《淮海英靈集》

暮年雙目失明，猶能以意運腕作狂草，冬心謂其盲於目而不盲於心。《藥欄詩》

巢林嗜茶，老而目瞽，然爲人畫梅，或作八分書，工妙勝於未瞽時。《廣陵詩事》

方貞觀

字南塘，安徽桐城人，薦鴻博，不就。

工書，近汪退谷。《昭代尺牘小傳》

有小行楷唐詩十二帙，江鶴亭刻於石。《揚州畫舫錄》

沈廷芳

字畹叔，號椒園，浙江仁和人，乾隆元年舉博學鴻辭，官山東按察使。

詩筆亦同，書法在《蘭亭》、《丙舍》閒。乾隆戊寅，予入都，遇於臨清，同行者經月，青簾畫舫，書籤硯格，纖塵不染，望而疑爲魏晉閒人。《湖海詩傳小傳》

椒園風流儒雅，

孟周衍

字廉夫，山西太谷人，官平越知府。

公少刻苦力學，老而不倦，於書尤得古人不傳之秘，所臨《蘭亭叙》及宋元諸人名迹，皆已上石。李中簡《嘉樹山房集》

鄭廷暘

字嵎谷，江蘇長洲人，監生。

嵎谷爲季雅先生子，書法褚中令，小楷尤工，與余書疏往來，率作蠅頭小楷，而銀鈎鐵畫，出力藏稜，同時如蔣蟠猗仙根、錢思贊襄，皆不逮也。《湖海詩傳小傳》

高　翔

字西塘，江蘇甘泉人。

工八分，晚年右手廢，以左手書，宁奇古，爲世寶之。《廣陵詩事》

蔣驥

字赤霄，江南金壇人，湘颿子，著有《續書法論》。

墨迹之貴於石刻者，以點畫濃淡枯潤，無微不顯，用筆之法，追尋爲易。《續書法論》

作小楷能懸腕，已非下乘，惟能懸臂，則神氣益靜，非端坐不能爲此。《續書法論》

中鋒有搦管正時而筆鋒散者，有搦管稍偏而筆鋒中者，譬之刻印，刀法有切刀、衝刀之別。《續書法論》

學書當從顏、柳，以立其體；參之歐、虞，以著其潔；參之蘇、米行書，以暢其支；參之董、趙，以博其趣。然後臨二王《像贊》、《曹娥》、《十三行》諸帖，以追其源。《續書法論》

作書有兩轉字。轉折之轉在字內，使轉之轉在字外。牽絲有形迹，使轉無形迹。牽絲爲有形之使轉，使轉是無形之牽絲。此即不著紙處，極要留意。《續書法論》

作書有腕法，前人之論，紛然雜出，學士不能無疑。《翰林要訣》中枕腕，斷不可從，即提腕，肘亦近案。近時書家王吏部虛舟、張司寇文敏公亦各自立見。惟吾家秘旨，以懸臂爲主。先君子論作小楷，必離几半寸，曾口授云：『作小楷能懸臂，則筆勢無限，否則拘而難運。』此言學者難之，亦未嘗會其意耳。蓋臂不必高懸，初學時右臂橫案而不著實，

以虛其中，則通體之力，俱得到筆尖上，積習之久，肘腕虛靈，出於自然，無庸勉強。若右肘憑案，過於著實，則祇有腕力到耳。至於搦管，初學亦以適中爲主，過高則易失勢。

《初學要論》

蕭子雲論用筆十二法，與張旭大同小異，其尤要者，惟整、潔、平三字，爲初學金鍼。

《初學要論》

學書忌呆板，忌直率，忌拘束，此皆爲入道者言之。初學只求形似，如循牆而走，有徑可尋，不妨使盡力氣，用盡意思，始於方整，終於變化，觸發開悟，自有會通。《初學要論》

音　布

字聞遠，滿洲人。

板橋詩云：昔余老友音五哥，書法峭崛含阿那。筆鋒下插九地裂，精氣上與雲霄摩。陶顏鑄柳近歐薛，排黃鑠蔡凌顛坡。時時作草恣怪變，江翻龍怒魚躍梭。衆人皆言酒失大，予飲酒意靜重，與予不信嗔爲訛。大致蕭蕭足風範，細端瑣碎寧爲苛。討論人物無偏陂，予執不信嗔爲訛。音生不顧輒嚾唾，至親戚屬相矛戈。鄉里小見暴得志，好論家世談甲科。逾老逾窮逾怫鬱，屢顛屢仆成蹉跎。革去秀才充騎卒，老兵健校相遮羅。群呼先生拜於地，坌酒大肉排青莎。音生瞪目大歡笑，狂鯨一吸空千波。醉來索筆索紙墨，一揮百幅成江河。群爭衆奪若拱璧，

無知反得珍愛多。昨遇老兵劇窮餓，頗以賣字溫釜鍋。談及音生舊時事，頓足涕淚雙滂沱。

天與才人好花樣，如此行狀應不磨。《板橋集》

圖清格

字牧山，滿洲人，官大同知府，親喪廬墓，築丙舍於西山。

板橋贈詩云：『我訪圖牧山，步出沙窩門。擁腫百本樹，斷續千丈垣。野廟包其中，

蹣跚僧灌園。僮奴數十家，雞犬自成村。青鞵踏曉露，小閣延朝暾。烹茶亦已熟，洗盞猶

細捫。平生書畫意，絕口不一言。』又贈詩云：『字作神禹鍾鼎文，雜以蝌蚪濃點漆。怪迂

荒幻性所鍾，妥貼細膩學之謐。』《板橋集》

李 鯤

字化鵬，山東沛寧人。

工行草篆隸，性嗜金石，收藏鍾鼎碑板甚富。《沛寧縣志》

桑 豸

字楚執，江蘇江都人。

工書畫篆籀，力學篤行，鄉里欽服。《江都縣志》

曾曰唯

字貫之，江蘇江都人。

貫之善楷書，時造建隆寺，須書『大雄之殿』四字，以爲非貫之不可，賄以重金，不能動。然往往市賈屠販之流，以牛肉白酒供之，則爲之作大幅。《廣陵詩事》

貫之書精楷法。《揚州畫舫錄》

白雲上

字秋齋，河南河內〔八〕人，官游擊。

將軍工詩善草書，人爭藏弆爲秘玩。《齊民四術》

工書，於揚州慧因寺書『了然』二字刻石，陷於樓壁。《揚州畫舫錄》

葉天賜

字孔章，號咏亭，本歙人，移籍江都。

工詩，善書法，名其居曰『誰莊』，一時名流，圖咏殆遍。《廣陵詩事》

工詩書，運中鋒，多逸趣，廣交游，戶外之屨嘗滿。《揚州畫舫録》

管希寧

字幼孚，號平原生，江蘇江都人。

少習制舉，以羸疾棄去，乃涉獵諸史百家，旁及金石，而於書畫尤所究心，書兼篆籀真行。曾畫《豳風圖》一卷，每章作小篆書經冠其首。《墨香居畫識》

康　濤

字石舟，號天篤山人，又號蓮蕊峰頭不朽人，浙江錢塘人。

善書法，工畫，年七十能作蠅頭楷。《揚州畫舫録》

方元鹿

字竹樓，江蘇儀徵人。

工詩詞，書法二王，畫竹學東坡。《揚州畫舫録》

詩學放翁，詞宗夢窗，楷則衡山，行兼蘇、米。《墨香居畫識》

吳嘉謨

字虞三，號蕙軒，江蘇如皋人。

書法《聖教序》，爲人磊落有奇氣，嘗游京師，書畫與朱野雲齊名。《揚州畫舫録》

葉彌廣

字博之，江蘇江都人。

工書。《揚州畫舫録》

譚　宗

字公子，浙江餘姚人。

客揚州，飲李寅家，值俗客至，徙坐面壁，待其人去方入坐。善書，人不如其意，雖厚幣亦却，其性然也。《遺民詩》

善書。《揚州畫舫録》

景考祥

字履齋，江蘇江都人，進士，官御史。

工書，天寧寺旁杏園石額，是所書也。《揚州畫舫録》

劉重選

字文叔，山東文登〔九〕人，官同知。

書法學褚河南。《揚州畫舫録》

江起權

字子權，江蘇甘泉人。

虛舟門生，揚州府學七十二賢神主爲其所書。《揚州畫舫録》

汪膚敏

字公碩，號春泉，江蘇江都人。

書法歐褚，性廉介。安麓村延之弗就，就之弗見。使人要於路，掖之入，見則命書戲

目數齣。公碩爲其所迫，書而進之。命掖入密室中，良久數僕延至一室，麓村訝於階下，曰：『先生古君子，前特相戲耳。』乃款留堂上，水陸競獻，笙歌錯陳。所奏戲文，即所書戲目也，盡歡而罷。時有程翬字實夫、汪舸字可舟，書法與公碩齊名。《揚州畫舫録》

閻穀年

字貽孫，江南揚州人。

工書，以大幅作擘窠大書已作詩，別具蒼凉之致。《揚州畫舫録》

劉嘉琏

字二如，揚州人。

書法《十七帖》。《揚州畫舫録》

朱斗南

字星堂，揚州人。

工書。《揚州畫舫録》

葛 柱

字二峰，江蘇甘泉人。

善章草，好飲。《揚州畫舫録》

沈業富

字既堂，江蘇高郵人，甲戌進士，官河東轉運使。

工行書，風韻天然。《揚州畫舫録》

王方魏

字薌城，一號大名，江蘇江都人，隱居黃珏橋。

工書，得晋人最深。《揚州畫舫録》

黄 衮

江蘇江都人。

工草書，求者輒以鵝字應之。《揚州畫舫録》

沈　春

字既堂，浙江嘉興人。

工書，久居揚州曾家苑，有硯癖。《揚州畫舫録》

書法雄健。《揚州畫舫録》

詹　淇

字梁池〔一〇〕，江蘇高郵人。

阮匡衡

字瑶琴，江蘇揚州人，康熙癸未武進士，官守備。

工《十七帖》，年七十餘，猶日臨不倦。姪金堂，字宣廷，亦工草書。《揚州畫舫録》

焦　熹

字效朱，江蘇江都人，官古北口都司。

作小楷，法極古，能關重弓。姪繼軾，字熊符，亦工書。《揚州畫舫録》

楊　法

字已軍，江蘇江寧人。

工篆籀，黃園中『柳下風來，桐閒月上』八字，是所書也。《揚州畫舫錄》

汪元長

字□□，江蘇儀徵人。

書得唐人法，所書石碣碑刻最多。《揚州畫舫錄》

吳　焯

字凌州，揚州人。

退翁弟子。子溥字茶溪繼之。《揚州畫舫錄》

趙之璧

字□□，甘肅寧夏人，官兩淮轉運使。

字學退翁，能擘窠大書。《揚州畫舫錄》

常執桓

　字友伯，江蘇揚州人。

書法《聖教序》。《揚州畫舫錄》

儀　埥

　字則厚，山西人。

書《十七帖》。與鮑步江辟社南湖，謂之二分明月社。《揚州畫舫錄》

葉　敬

　字義方，江蘇揚州人。

工書。《揚州畫舫錄》

牛翊祖

　字湘南，直隸天津人，爲揚州同知。

書法鍾繇。《揚州畫舫錄》

陳起文

字退山,江蘇江都人。

工篆隸書。《揚州畫舫錄》

方　輔

字密庵,安徽歙縣人。

工書,法蘇、米,能擘窠大書,工製墨。《揚州畫舫錄》

熊之勳

字清來,江蘇江寧人。

工詩,善書,家有小西湖之勝。《揚州畫舫錄》

羅玉珏

字庭珠,號雪香。

工詩,善書,古帖搜羅極富。《揚州畫舫錄》

施　安

字竹田，杭州錢塘人。

善隸書，好交游，廣聲氣，連船并轡，促席題襟，風格在孟信之間。《揚州畫舫錄》

程兆熊

字夢飛，號香南，江蘇儀徵人。

工詩詞，畫筆與華嵒齊名，書法爲退翁所賞。揚州名園甲第、榜署屏障、金石碑版之文，皆賴之。受知於高制軍晉、巡鹽御史恒，爲之寫《固哉亭集》。子法，字宗李，號硯紅，書法得家傳。《揚州畫舫錄》

鮑元標

字雲表，安徽歙縣人。

少孤力學，工小楷書，爲人謙謹敦睦，不輕言笑。嘗過市，見古簫，欣然買之，衆以爲異。暇則吹之，五日而能成調，不一月而精。自此凡音律入耳者，皆知其優劣。《揚州畫舫錄》

江 燾

字石蘭，安徽徽州人。

書法米顛。《揚州畫舫録》

汪大黌

字損之，號斗南，徽州人。

工隸書，所蓄碑版極富。《揚州畫舫録》

林 李

字九標，號鐵簫。

書法《聖教序》，稱於世。《揚州畫舫録》

葉勇復

字英多，號霜林，江蘇江都人。

好歐陽通書法，摹之逼效。《揚州畫舫録》

陸甲林

字繻喬，江蘇高郵人，己酉拔貢。

書學顔平原。《揚州畫舫錄》

徐　坤〔一二〕

字蟄夫，浙江人。

精意六書，畫擅諸格。《山靜居畫論》

汪

字懷堂，浙江人。

真草書遠步松雪，近繼停雲。《山靜居畫論》

鍾

字壽民，浙江人。

小楷有太傅法。《山靜居畫論》

謝松洲

字滄湄，江蘇長洲人。

工書畫，精於鑒賞。世宗曾以内府所藏，命其鑒定。《昭代尺牘小傳》

蘇楞額

字智堂，滿洲人，官巡鹽御史。

以書名家。《揚州畫舫録》

查　禮

字恂叔，號儉堂，又號鐵橋，順天宛平人，官湖南巡撫。

好藏法書名畫，書法學黄山谷，閒喜畫梅。呂星垣《白雲草堂集》

潘呈雅

字雅三，號秣陵山人，山東濟寧州人。

工詩古文，尤工漢隸、篆刻，所與交遊如鄭板橋、高南阜、傅金樵、顔清谷，皆一時

名流。《沛寧州志》

校勘記

〔一〕字橫山，號學齋：原刻『字』後空缺，據《皇清書史》、《浙江通志》補。《浙江通志》據《四庫全書》本。

〔二〕浙江仁和：原刻爲『福建□□人』，據《皇清書史》、《浙江通志》補。

〔三〕陳兆崙：原刻無『陳』字，據《清史稿》本傳補。

〔四〕五年：原刻此處空缺二字，據《皇清書史》補。

〔五〕字古梅：據《皇清書史》、《全閩詩話》，謝道承字又紹，號古梅。《全閩詩話》據《續修四庫全書》影印清乾隆詩話軒刻本，後引同此。

〔六〕永福：據《皇朝文獻通考》、《全閩詩話》，謝道承爲福建閩縣人。《皇朝文獻通考》據《四庫全書》本，後引同此。

〔七〕康熙辛丑：原刻爲『雍正□□』，據《皇清書史》、《皇朝文獻通考》改。

〔八〕河内：原刻此處空缺二字，據《皇清書史》補。

〔九〕山東文登：原刻此處空缺四字，據《江南通志》、《山東通志》補。兩《通志》俱據《四庫全書》本，後引同此。

〔一〇〕梁池：原刻此處空缺二字，據《皇清書史》補。

〔一一〕坤：原刻『坤』字處空缺，據《畫家知希錄》補。《畫家知希錄》據《遼海叢書》本，後引同此。

清朝書人輯略卷五

曹秀先

字冰持，號地山，江西新建人，乾隆丙辰進士，官禮部侍郎，諡文恪。

公以文學受主知，尤工書法。上嘗召問平日究心字學，因進所刻《敬恩堂》、《移晴堂》書課，蒙賞御臨黃庭堅尺牘二幅，以公籍江西故也。《先正事略》

書法尤高古，人得片楮以爲寶，求者不少斋。碑版照耀海宇，自刻石書課若干種。彭元瑞《恩餘堂輯稿》

史震林

字梧岡，江蘇金壇人，乾隆丁巳進士，官淮安教授。

工八分書，酷摩《曹全碑》，後更參以己軸。其寫樹石蘭竹，一以生秀爲宗。《墨香居畫識》

于敏中

字叔子，號耐圃，江蘇金壇人，乾隆丁巳狀元，官大學士，諡文襄。

于文襄敏中書《華嚴經》寶塔，蓋先畫成塔形，小楷寫經於畫格內。凡欄柱簷瓦、窗階鈴索，皆有字，宛轉依綫，讀之成文。此尚非難，難在每有佛字，皆算定寫在柱頂及簷際諸尊處，不得亂爲填寫。此數軸皆文襄初入懋勤殿時奉敕所寫，凡排算二年，寫將一年，實爲鉅製。《石渠隨筆》

裘曰修

字叔度，一字漫士，號諾皋，江西新建人，乾隆己未進士，官工部尚書，諡文達。

裘文達尚書書法自成一家，其瀟灑拔俗之致，似不食人間烟火者。上嘗評其『似張樗寮』。嘗得張書《華嚴經》，缺數册，令足成之。《西清筆記》

同年裘叔度常與枚論書法，不必專門名家而後工也。大凡有功德者，有大福澤者，有文學者，其平生雖未學書，而落筆必超。若無此數者，雖摹仿古人，不過如翦綵之花、繪畫之美，謂之字匠可也，謂之名家不可也。《隨園尺牘》

袁　枚

字子才，號簡齋，浙江錢塘人，乾隆己未進士，官江寧知縣。

隨園老人不以書名，而船山太史盛稱其書，以爲雅淡如幽花，秀逸如美士，一點著紙便有風趣，其妙蓋在神骨間，嘗爲太史寫詩一册。《關隴輿中偶憶編》

姜恭壽

字靜宰，號香巖，江蘇如皋人，乾隆辛酉舉人。

工篆書，善畫事，詩宗晋魏，常往來閩楚閒。雷翠庭中丞督學浙江，佐幕府，有句云：『鐙花吐燄虛前席，莫謂無神鑒此衷。』《淮海英靈集》

王國棟

字殿高，號竹樓，乾隆辛酉副榜，江蘇興化人。

工詩，尤善書，客郡城及通州、潤州，索字者屢滿戶外。與黄慎、丁有昱輩往還，居宅隣李鱓浮漚館，互相唱酬。嘗自題其門曰『書宗王内史，畫近李將軍』。兄嘉樹寶檀并以書名。《興化縣志》

汪士通

字宇亭，號東湖，乾隆辛酉拔貢，癸酉舉人，安徽黟縣人，官知縣。

書法真草篆隸皆工，兼善鐵筆。《黟縣志》

邵齊然

字光人，號闇谷，江蘇昭文人，乾隆壬戌進士，官杭州知府。

闇谷尤工書，學蘇文忠，與河東運使沈君栻齊名。今維摩、興福諸寺閒遺碑具在，中吳人士所當摩娑把玩也。《湖海詩傳》

李 堂

字肯庵，湖北沔陽人，乾隆壬戌進士，官湖州知府。

在任十年，多善政，寫《笠屐圖》留於歸雲庵，殆今之玉局歟。詩字尤工。《蔗餘偶筆》

錢維城

字宗蒼，一字幼安，號稼軒，江蘇武進人，乾隆乙丑狀元，官刑部侍郎，謚文敏。

工畫，書法東坡。《昭代尺牘小傳》

錢文敏尚書詩宗少陵，書規蘇文忠。《西清筆記》

梁國治

字階平，號瑤峰，浙江會稽人，乾隆戊辰狀元，官大學士，諡文定。

梁文定相國於唐人楷法真有得力在。直廬稍暇，即展臨法帖，一日臨顏魯公《郭氏家廟碑》後書余款，余即索而藏之。《西清筆記》

今楷書之匀圓豐滿者謂之館閣體，類皆千手雷同。乾隆中葉後，四庫館開，而其風益盛。然此體唐宋已有之，段成式《酉陽雜俎·詭習篇》內載有『官楷手書沈括《筆談》云。三館楷書，不可謂不麗，求其佳處，到死無一筆。竊以爲此種楷書[一]，在書手則可，士大夫亦從而效之，何耶？本朝若沈文恪、姜西溟之在聖祖時，查詹事、汪中允之在世宗時，張文敏、汪文端之在高宗時，庶幾卓而不群矣。至若梁文定、彭文勤之楷法，則又昔人所云『堆墨書』也。洪亮吉《北江詩話》

周於禮

字立厓，號亦園，雲南嶍峨人，乾隆辛未進士，官大理少卿。

少卿耽吟咏，又嗜書法，爲侍御時，暇輒行琉璃廠書肆，見有佳者，隨時售之。宋元石刻既多，真迹尤不少，取褚、顏、蔡、蘇、黃、米六家，先勒於石，旋以疾終。所居聽雨樓，在神匠胡同，爲明嚴介溪別墅。《湖海詩傳》

書法東坡。《昭代尺牘小傳》

劉墉

字崇如，號石庵，山東諸城人。乾隆辛未進士，官體仁閣大學士，謚文清，所書刻有《清愛堂帖》。

公初見和時，即詔曰：『子他日爲余作傳，當云「以貴公子爲名翰林，書名滿天下，而自問則小就不可，大成不能」。』英和《石庵先生詩集跋》

劉文清書初從松雪入，中年後乃自成一家，貌豐骨勁，味厚神藏，不受古人牢籠，超然獨出。《松軒隨筆》

諸城劉文清相國少習香光，壯遷坡老，七十以後，潛心北朝碑版，雖精力已衰，未能深造，然意興學識，超然塵外。包世臣《藝舟雙楫》

近世小真書，以諸城爲第一，此尤其經心結撰者，可珍也。《黃庭》、《洛神》遺法，至諫議《護命經》而絕，坡老、思翁有意復古，而蘇苦出入無操縱，董苦布置不變化，外

此大都胥史之能事矣。諸城壯歲得力思翁，繼由坡老以窺閣本，晚乃歸於北魏碑誌，所詣遂出兩家之外。小真書取勢必遠，而置節尚促，用意必險，而措畫尚平，是以覽之無奇，探之不盡。包世臣《藝舟雙楫》

僕嘗謁諸城於江陰舟次，論晉唐以來名迹甚協。諸城曰：『吾子論古無不當者，何不一論老夫得失乎？』僕曰：『中堂書可謂華亭高足。』諸城曰：『吾子何輕薄老夫邪？吾書以拙勝，頗謂遠紹太傅。』僕曰：『中堂豈嘗見太傅書乎？太傅書傳者唯《受禪》、《乙瑛》兩分碑，《受禪》莊重，《乙瑛》飄逸，彙帖唯唐摹《戒路》略有《乙瑛》之意，《季直表》乃近世無識者作偽，中堂焉肯紹之邪？中堂得力在華亭，然華亭晚年漸近古澹，中堂則專用巧，以此稍後華亭耳。』包世臣《藝舟雙楫》

晉唐元明諸大家得力全是簡靜字，須知火色純青，大非容易。國朝作者相望，能副是語者，只有石庵先生。張文敏如許神通，畢竟未得無諍三昧。《芳堅館題跋》

石庵相國臨《十三行》，不如其臨《黃庭》，顧稱知者。《芳堅館題跋》

石庵先生云：『香光力追顏、楊，楊姑弗論，魯國書如老柟枯株，濃花嫩蕊，一本怒生，萬枝爭發。香光未然也，徑趨淳質，則絕少穠華，略涉芳妍，則頓離樸素。古人之難及如此。然此特於香光持此苛論耳，他家何暇及耶？』此論甚精，能理會此語，便是透網鱗。《芳堅館題跋》

近日石庵相國臨《蘭亭》、臨《洛神》，本不求似，亦遂無一筆似。魯直云：『誰識洛

陽楊風子，下筆便到烏絲闌。』簡齋亦云：『意到不求顏色似，前身相馬九方皋。』所謂

『無智人前莫說，打你頭破百裂』。《芳堅館題跋》

公有《學書偶成》三十首，用元遺山《論詩絕句》韻，云：

蟲書鳥篆墮紛紜，千古形聲費討論。誰到昆侖峰頂看，直從星宿辨清渾。

博雅中郎有古風，廓清摧陷亦豪雄。力追秦相殘碑法，未遣銷沉劫火中。

書到元常體最多，新聲未變古謠歌。典型已覺中郎遠，野鶩紛紛更若何。

長史真書絕不傳，縱橫使轉盡天然。要將伯仲分專博，一泥終輪納百川。

內史風流已變新，更將遒媚絢真淳。穎川法嗣晨星在，衣鉢傳來有幾人。

波靡元談失性情，神州遺恨鬱難平。探衷獨有蘭亭客，王略關心壯氣橫。

只尺波瀾有大觀，何須海陸與江潘。寥寥謝傅平生筆，數帖豐神學步難。

物論低昂自有真，官奴枉解笑時人。一班儷足傳家法，未是騏驎後塵。

裘幅摹來早擅場，瓣香卜處到齊梁。秋蛇不辨常山勢，俯首何曾解一昂。

蜑紙遺蹤冠古今，永師家學發源深。巧偷豪奪成何用，地下多藏啓盜心。

虞共歐陽本一途，妄分同異亦區區。率更主器差堪恨，抛却懸黎寶斌玞。

難將稜角取豐社，渤海癯仙自有真。枉捉許多犀象管，刀圭誤却後來人。

白髮投荒聽杜鵑，橫流滄海永徽年。孤忠清淚知多少，染却臨池五色箋。

名節銖輕富貴途，忍教白璧涅成盧。誰言得薛無慚褚，試與方人恐未符。

悟主危言社稷安，風標想見切雲冠。何人學得公書拙，休被前言戲論謾。

時世人心只問天，神仙風骨迥無前。大梁盜號非秦比，蹈海空悲失魯連。

尚書書法本雄深，妙處能傳內史心。休著誠懸稱配饗，沸揚唐突五絃音。

露骨浮筋苦不休，縛來手腕作俘囚。要從筆諫求書訣，何異捐階百尺樓。

子美輕將所好阿，古風洗盡奈渠何。試教酒肆懸來看，比較高閑勝幾多。

醉素書狂法絕前，蛇神牛鬼若爲賢。市倡本自無顏色，塗抹青紅亦可憐。

絕愛楊風草法奇，西臺晚出尚追隨。相門華組甘抛却，五代完人更首誰。

子美交窮被鬼欺，滄浪清泚濯纓宜。胸中礧塊豪端露，只有廬陵具眼知。

豈惟手揀龍團茗，更與殷勤譜荔支。可惜端明名下士，蔡丁同入長公詩。

賀雁區區見宦情，怒猊渴驥意縱橫。如何兩字傳青史，貪妄評來概一生。

江西詩格奇還正，海外文情壯更悲。書似謝公能變俗，頓教紈扇換蒲葵。

蘇黃佳氣本天真，姑射丰姿不染塵。筆軟墨豐皆入妙，無窮機軸出清新。

晋代風流去不回，米顛筆挽一分來。褚虞習氣銷除盡，桃李叢中見嶺梅。

奉道君臣一體親，虛皇符籙寫元真。相公書翰君王畫，誰識南朝大有人。

入手江南一段春，王孫才調百年新。六朝佳麗輸江總，金粉能教筆有神。

總角塗鴉弄筆狂，管中窺豹莫評量。昔人議論知多少，輯綴成文韻語長。《石庵詩集》

蓺浦先生爲余言，文清公所用皆紫毫筆，有筆工某常治之。蓺浦密令工增減其法，益加修治，成三十枚，以餉文清。文清試之，大稱意，曰：『此君用心良苦。』因書此册并楹帖一聯貽之。此孫虔禮所謂『感惠徇知，一合也』，宜其書之精彩，煥發如此。李兆洛《養一齋文集》

石庵先生墨刻頗多。僕在山東途次，曾見有『讀聖賢書，立修齊志，行仁義事，存忠孝心』十六字，每字大經尺，每行三字，最爲奇古。歙人三十樹梅花書屋所刻之八幅臨《閣帖》及蘇、黃、米、蔡、鮮于樞數家，亦爲偉觀。《曾文正文集》

今之能爲魏晉人書者，唯石庵先生，雖隨意書尺，亦不可玩視。《頻羅庵集》

陳星齋先生嘗論本朝書法，首推何義門，次則姜西溟、趙大鯨，似屬偏嗜。以愚見言之，當以王文安、劉文清爲最，次則張文敏、陳香泉、汪退谷。然張、陳、汪皆不及王、劉之厚。王猶依傍古人，劉則厚而能脫，入乎古人而出乎古人。其晚年妙境，蓋先生已歸道山，不及見矣。《松軒隨筆》

翁方綱

字正三，號覃谿，晚號蘇齋，乾隆壬申進士，官內閣學士。

書法初學顏平原，繼學歐陽率更。隸法《史晨》、《韓勅》諸碑。生平雙鈎摹勒舊帖數十本，北方求書碑版者畢歸之。《湖海詩傳》

書學永興，長於考證金石。《昭代尺牘小傳》

乾嘉之間，都下言書，推劉諸城、翁宛平兩家。戈仙舟學士，宛平之壻，而諸城門人也，嘗質諸城書詣於宛平。宛平曰：『問汝師那一筆是古人。』學士以告諸城。諸城曰：『我自成我書耳。問汝岳翁，那一筆是自己。』《藝舟雙楫》

翁覃谿撫摹三唐，面目僅存。《嘯亭雜録》

翁覃谿先生能於一粒芝蔴上寫『天下太平』四字，每逢元旦，輒書以爲吉慶，自少至老，歲歲皆然。《夢園叢説》

所居京師前門外保安寺街，圖書文籍，插架琳琅，登其堂者，如入萬花谷中，令人心搖目眩，而無暇談論也。《履園叢話》

梁同書

字元穎，號山舟，晚號不翁，九十外號新吾長翁，詩正之子，乾隆壬申特賜進士，官侍講。

公書初法顏柳，中年用米法，七十後愈臻變化，純任自然。日本國有王子好書，以其書介舶商，求公評定。琉球生自太學歸國，踵公門乞一見，公以無相見儀却之，其人太息曰：『來時國王命必一見公而歸，今不可見，奈何？』因丐公書一紙，曰：『持是以覆國王耳。』公論書學大旨，具於與孔谷園及張芑堂兩書。許宗彥《鑑止水齋集》

本朝能書人鮮有長於大字者，公作字愈大，結構愈嚴。九十一歲爲無錫孫氏書家廟額『忠孝傳家』四大字，字方三尺，魄力沉厚，觀者莫不嘆絕。許宗彥《鑑止水齋集》

公書刻石者至夥，刻工往往不稱公意，惟陳如岡所刻謝侍郎、王兵備兩墓誌，最得公筆法。許宗彥《鑑止水齋集》

善鑒別前人手迹，過眼輒判其真僞，耄年能作蠅頭楷書，精力有過人者。嘗得元人貫酸齋書『山舟』二字署其閣，杭人婦人童子無不知山舟先生善書者。嘗言：『古書家皆有代者，我獨無，蓋不欲以僞欺人，我性如是。』然托名以售者衆矣。作書喜用許虛白紙，夏岐山、潘岳南筆，刻石必陳雲杓、陳如岡、馮鳴和。今虛白齋紙盛行，潘、陳皆因以致

富。《文獻徵存錄》

博學多文，尤工於書，日得數十紙，求者接踵，至於日本、琉球、朝鮮諸國，皆欲得片縑以爲快。余少時游幕杭州，嘗修士相見禮，謁先生於竹竿巷里第，必縱談古今書法源流，以啓迪後生，有董思翁晚年風度。年九十餘，尚爲人書碑文、墓誌，終日無倦容，蓋先生以書見道也。《履園叢話》

丁嗣父憂歸，嬰疾，遂不復出，而老師宿儒、文人辭客，踵門來見，必倒屣迎之。其書出入顏、柳、米、董，自立一家，負盛名六十年，所書碑版遍[二]寰宇，與劉石庵、王夢樓并稱『劉梁王』。藏國朝尺牘，甲於天下。《昭代尺牘小傳》

浙閩貴人，軒車過訪，報以一刺之外，未嘗往也。能詩，尤工書，東南士大夫碑版及琳宮梵宇題額，有求輒應，而節鎮屬書，則累年不報。年踰八秩，而明鐙矮紙，猶能運筆，人謂唐歐陽信本、明文衡山之比也。《湖海詩傳》

筆力直透紙背，當與天馬行空參看。蓋透紙背者，狀其精氣結撰、墨光浮溢耳，彼用筆若游絲者，何嘗不透紙背邪？《頻羅庵集·與張芑堂論書》

藏鋒之說，非筆如鈍錐之謂。自來書家，從無不出鋒者，古帖具在，可證也。只使處處留得筆住，不使直走。《頻羅庵集·與張芑堂論書》

筆要軟，軟則遒。筆頭要長，長則靈。墨要飽，飽則腴。落筆要快，快則意出。《頻羅庵

帖教人看，不教人摹。今人只是刻舟求劍，將古人書一一摹畫，如小兒寫仿本，就便形似，豈復有我。試看晉唐以來多少書家，有一似者否？羲獻父子不同，臨《蘭亭》者千家各各不同，顏平原諸帖，一帖一面貌，正是不知其然而然，非有一定繩尺。故李北海云『學我者死，似我者俗』，正爲世之向木佛求舍利者痛下一鍼。《頻羅庵集·與張芑堂論書》

集·與張芑堂論書》

寫字要有氣，氣須從熟得來。有氣則自有勢，大小長短，高下齊整，隨筆所至，自然貫注成一片段，卻著不得絲毫擺佈。熟後自知。《頻羅庵集·與張芑堂論書》

筆提得起，自然中。亦未嘗無兼用側鋒處，總爲我一縷筆尖所使，雖不中亦中。江南程易田《通藝錄》一條講得最精，前人未曾道過。《頻羅庵集·與張芑堂論書》

亂頭麤服，非字也。膠鬚鬑面，非字也。求逸則野，求舊則拙，此處不可有半點名心。《頻羅庵集·與張芑堂論書》

心正筆正，前人多以道學借諫爲解，獨弟以爲不然。只要用極軟羊毫，落紙不怕不正，不怕不著意把持。浮淺恍惚之患，自然靜矣。《與陳蓮汀論書》

凡人遇心之所好，最易投契。古帖不論晉唐宋元，雖皆淵源書聖，卻各自面貌，各自精神意度，隨人所取，如蜂子探花，鵝王擇乳，得其一支半體，融會在心，皆爲我用。《與陳蓮汀論書》

<div align="right">一九〇</div>

錢本誠

字惟寅，號柞翁，浙江海鹽人。

工楷行書，老而彌篤，精鑒書畫碑版，和易坦率，喜掖後進。《清儀閣題跋》

秦大士

字澗泉，號秋田老人，江蘇江寧人，乾隆壬申狀元，官侍講學士。

制藝典重高華，爲熊、劉嗣響。書法直逼歐、柳，晚年兼喜繪事。《墨香居畫識》

顧光旭

字華陽，號晴沙，江蘇無錫人，乾隆壬申進士，官甘涼道。

今世以書名者，北則劉相國崇如、孔主事東山，南則梁侍講山舟、王太守夢樓，而嘉興周觀察稚珪及晴沙頡頑其閒，殆無愧色。《湖海詩傳》

陸　燿

字朗夫，號青來，江蘇吳江人，乾隆壬申進士，官湖南巡撫。

精分隸書，極得古法，兼長書畫。《墨林今話》

錢載

字坤一，號籜石，又號萬松居士，浙江秀水人，乾隆壬申進士，官禮部侍郎。

孫少迂云：先生以畫重於世，八法雖小遜，然其秀逸之致，自超乎筆墨畦町之外。《墨

林今話》

江恂

字于九，號蔗畦，江蘇儀徵人，乾隆癸酉拔貢，官徽州知府。

工詩，能隸書，復喜寫藕花，筆意華湛可愛。《墨香居畫識》

朱筠

字美叔，號竹君，又號笥河，乾隆甲戌進士，官翰林學士。

書法有隋以前體。《朱文正文集》

書法一本六書，自然勁媚。《昭代尺牘小傳》

世人訾朱學士筠及江徵君作字兼篆體，蓋少見多怪耳。秦以隸書更易五帝三代之文，

傳之既久，忘其本真。漢人猶見科斗籀文，著録於《説文解字》，證之先秦鐘鼎刻石，皆自符合，壁書漆簡之逸迹，猶有什一存焉。而或以不合於行楷訾之，何必舍三代古文，而爲秦功臣乎？自隋以前，刻石皆篆隸行楷相雜，如朱學士及江徵君書者不知凡幾。盍博考以證吾言之不誣。孫星衍《平津館稿》

錢大昕

字及之，又字曉徵，號辛楣，又號竹汀，江蘇嘉定人，乾隆甲戌進士，官少詹事。

先生平生著述等身，博於金石，尤精漢隸。《墨林今話》

周升桓

字稗圭，號山茨，浙江嘉善人，乾隆甲戌進士，官廣西蒼梧道。

書法東坡。《昭代尺牘小傳》

陳孝泳〔三〕

字廎言，號楓崖，婁縣人〔四〕，官光禄寺卿。

陳楓崖光禄初以孝廉入懋勤殿，編校《西清古鑑》，其博古多識，世咸推之。工篆籀

八分書。《西清筆記》

袁鉞

字震業，自號青溪先生，江蘇長洲人。

博雅工書畫。《墨林今話》

書法得何義門太史指授，著聲藝林。《墨香居畫識》

徐涵

字有容，號竹溪，江蘇寶山人。

行書摹王覺斯，篆學趙凡夫。《墨林今話》

陸琛

字菀蓀，江蘇妻縣人。

工書，善山水。《墨林今話》

徐鼎

字峙東，號雪樵，江蘇吳縣人。

書學山谷，詩宗唐人。《墨林今話》

吳之黼

字竹屏，江蘇江都人，官江西按察使。

工書法，善畫蘭竹，喜收藏金石。

陳憬〔五〕

字雲端，江蘇婁縣人，官給事中。

工漢隸，亦能畫，而不苟作，故僅以書名世。《墨香居畫識》

尤蔭

字水村，江蘇儀徵人。

家藏東坡石銚，容水升許，銅提篆『元祐』二字，蓋即周穜故物，後進內府。曾廣寫

《石銚圖》，并書坡翁句於上贈人，名所居曰『石銚山房』。書法從畫竹中來，有金錯刀遺意。《墨林今話》

戴　臨〔六〕

字監之，□□□□人，官户部郎中。

以工書供奉内廷。《灤陽消夏録》

江　玨

字荔田，安徽徽州人。

善鼓琴，能擘窠書，精於刻石。住黄山數十年，號天都山人。常於山中懸崖，令采炭人縋己下，臨萬丈，於崖壁上刻方丈大字，或曰荔田讀書處，或曰荔田彈琴處，不一而足。始信峰有山人琴臺。《揚州畫舫録》

沈　鳳

字凡民，號補蘿，江蘇江陰人，官同知。

王吏部虛舟以書法冠海内，從游者爲補蘿沈先生，十九歲受知虛舟。當是時，虛舟館

於淮安程氏。程故豪士，饒於財力，能致天下之桓碑彝器，及晉唐真迹。先生天性好之，縱觀臨摹，虛舟又爲授八法之源流，以故業精而學博。其餘技刻劃金石，古麗精峭，如斯冰復生。自言生平篆刻第一，畫次之，字又次之。晚年不肯刻石作畫，而肯書。余以其閒，得請山中題額。先生没，海内之求其書者，若金膏水碧之珍，然後嘆余之先見焉。《小倉山房文集》

李培源

字道園，一字蕙畝，江蘇興化人，乾隆甲戌拔貢，官訓導。工書，力追顏平原，嘗言作字須讀書數日，方可落筆。鄭燮推爲邑中三百年楷書第一。鐫印章亦精妙。《興化縣志》

徐 堅

字孝先，號友竹，江蘇吳縣人，貢生。友竹襟情高曠，所居光福里，是梅花最深處。工隸書，喜篆刻，尤長山水，幾入麓臺之室。《湖海詩傳》

于宗瑛

字英玉，號紫亭，漢軍鑲紅旗人，襄勤公之孫，乾隆甲戌進士，官御史。性簡淡，不趨榮利，所在掃地焚香，似韋左司之爲人。工詩文，著有《來鶴堂集》，隨園主人嘗采佳句入詩話中。書學顏平原，參以蘇、米兩家，極蒼古渾厚之致，山水得清閟三昧。《墨香居畫識》

瑛　寶

字夢禪，滿洲正白旗人。一門赫奕，而居士隱居不仕，有張攝之之風。善繪事，摹倪高士而酷似之。書法俊逸可喜，尤善指頭畫，識者以爲高，且園侍郎後一人而已。《嘯亭雜錄》

王　灝

字春明，江蘇金匱人，拔貢生，官廬江訓導。書法出入唐宋。《墨林今話》

朱 鑣

字竹樓，江蘇丹徒人。

姚姬傳先生掌教鍾山書院，嘗語學者曰：『丹徒朱竹樓，詩如其字，字如其人。』《雲門館帖跋》

趙 琳

字夢倩，直隸天津人。

沈均安

字際可，江蘇高郵人，官江西司馬。

以廉潔稱，能詩工書，由贛邑令擢蓮花廳司馬，留別邑人云：『民稱張旭書堪寶，我比時苗犢并無。』《隨園詩話》

史嗣彪

字班如，號霽巖，江蘇金壇人。

善書端楷而敏，一日能書萬字。《畫徵續録》

朱文仁

字□□，福建建寧人。

自秦一天下，有八體書，當時史習之，世法其工，班固贊漢元帝『善史書』是也。東遷訖於魏晉益衍，好之者至殉葬破家，墨池水以求自名。唐興，太宗以王羲之書葬昭陵，而侍臣善摹魏晉人刻石，往往亂真。朱梁篡唐，至明有中國，近千〔七〕年間，書體日下，石益刓，而故家藏唐人摹古書寶爲秘本，有力者纍百金至，索一觀不可得也。文仁自其兄文儀喜書，家藏古書石本甚富，至文仁益甚。於是縱觀諸家書，獵〔八〕其精杰以自資，六年而體大就。其書茂密淳健，温液俶麗，或時天性慓出，騁奇鬭險，盤薄傲睨，雷電暮興，霓蝀朝隮，閃屍超忽，一息百變。而按其疾徐進退，一順夫天然，於其所爲和易之體，無少渝也。尤自喜大書，謂能尋常丈尺，無不如志，顧世無識之者。余性不善書，獨常推柳子論書『形從理逆』之旨，以意處古今書利病，附於古者『游於藝』之一端〔九〕。文仁聞其言，許爲深知書者。朱仕琇《梅崖居士集》

周彦曾

字抱孫，號美齋，浙江海寧人。

善楷書行草，尤精漢隸。《浙江輶軒録》

吳兆傑

字儁千，號漫公。

少時讀書不成，然通六書之義，事之所指，形之所象，與夫形聲、會意之趣，轉注、假借同異之説，有號爲文人者所不能知，而漫公一一知之。由小篆而上溯之，至於大篆、古文、鍾鼎款識之別於時代者，靡不遍觀而盡識焉。既知之矣，又學而能書之。故他人之書，由真行而通於篆隸，漫公書則濫觴於篆籀，已乃順而摭之。於是行楷八分，皆有法度可觀。程瑤田《通易録》

馮洽

字虞伯，號秋鶴，浙江嘉興人。

書學二王，晚專以《曹全碑》爲主，曰：『吾於隸法，可望入門矣。』《姚學塽文集》

陳 璘

字昆玉，號谿齋，浙江海寧人。

素工書，嗜古篆刻，荒山叢冢，探索忘倦。嘗見歐陽率更書《姚辨墓誌》刻石，愛不忍釋，解所衣美裘易之，不足則益以玉斝雙，人皆笑其癖。又得澂泥硯，琢爲松形，鱗而怒勃，號曰『松硯』。出入必與偕。君既頻年不得志，一旦倦游而歸，杜門却掃，尋理故業，置歐碑座石，而以松硯署其齋。 吴騫《愚谷文存》

王昭麟

字公符，江蘇太倉人，號小弇山人，官龍溪知縣。

王氏自太常與兄世貞并以文章名海内。山人胚胎家學，工詞章，善真草書，弱冠爲今尚書劉公塽所賞。值天子南幸，召試，賜束帛歸。平生寢食於詩，常云：『人生不讀書，胸無根柢，出語皆俚俗耳。』識者謂真詩人語也。其書法重於時，天台、雁宕閒碑刻，往往出其手。 蕭掄《小弇山人傳》

閔道隆

　字南窗，安徽歙人。

　以八分擅名於歙，與方密庵行楷相匹。《拜經樓藏書題跋記》

善小楷。《揚州畫舫錄》

吳　楷

　字一山，江蘇儀徵〔一〇〕人，召試，官中書。

吳紹淶

　字濟南。

　工書，法孫過庭。《揚州畫舫錄》

黃占濟

　字槎山〔一一〕，安徽歙縣人。

　工書，各體俱備。《揚州畫舫錄》

張 輅

字朴存，江蘇江都人。

工草書。《揚州畫舫録》

陳大可

字餘庭，浙江紹興人。

工篆隸。《揚州畫舫録》

朱 研

字子成，號紫岑，安徽休寧人。

工篆書。《國朝詞綜》

萬 涵

字實書，江蘇儀徵人。

工草書。《揚州畫舫録》

陳實孫

字又群，號師竹，江蘇如皋人。

工詩，善書法。《揚州畫舫錄》

程世淳

字端立，更字澄江〔一二〕，江蘇儀徵人〔一三〕，進士。

書法二王，有雲姿鶴態。《揚州畫舫錄》

邵韠

字士棣，更字萼庭〔一四〕，江南昭文人，官候補主事。

游義門何學士之門，受其學，尤善書，得二王法。鄭虎文《吞松閣集》

李榮

字散木，浙江錢塘人。

能詩工書，尤愛六法。《履園叢話》

吳文澂

字南薌，安徽歙人。

能詩，尤工書畫，凡篆隸真草、山水、花卉、翎毛及碑刻、摹印諸事，莫不通而習之。嘉慶十八年詣闕上書，奉旨回籍，不加罪也。《墨香居畫識》

吳　晉

字曰三，號進之，安徽人，遷常熟。

爲人淵雅樸懋，居恒精研字學，於大小篆、分隸書，皆洞悉源流，故不特脫穎超群，即篆刻亦深得古趣。《墨香居畫識》

裘得華

字迪諧，一字山甫，文達從子。

行書正書皆能，善篆書，不恒作。《西清筆記》

〔一〕 楷書：原刻作「楷」，據《北江詩話》改。《北江詩話》據《續修四庫全書》影印清光緒授經堂刻《洪北江全集》本，後引同此。

〔二〕 遍：原刻作「編」，據《昭代名人尺牘小傳》改。

〔三〕 孝泳：原刻無「孝泳」二字，據《松江府志》補。《松江府志》據《續修四庫全書》影印清嘉慶松江學府刻本，後引同此。

〔四〕 字賡言，號楓崖，婁縣人：原刻作「字楓崖，□□□人」，據《松江府志》改補。

〔五〕 憬：原缺，據《松江府志》補。

〔六〕 監之：原缺，據《皇清書史》謂「臨」字監之」，據改。

〔七〕 千：原刻作「十」，據《梅崖居士全集》載《文仁墓志銘》改。《梅崖居士全集》據《清代詩文集彙編》影印清乾隆刻本，後引同此。

〔八〕 獵：《梅崖居士全集》字作「役」。

〔九〕 端：《梅崖居士全集》無「端」字。

〔一〇〕 江蘇儀徵：原刻此处空缺四字，據《揚州畫舫錄》補。

〔一一〕 槎山：原刻此处空缺二字，據《揚州畫舫錄》補。

〔一二〕 字端立，更字澄江：原刻此处空缺，據《皇清書史》補。

〔一三〕 江蘇儀徵人：《揚州畫舫錄》謂程世淳「徽州人」「往來揚州」。《皇清書史》載程世淳父祖皆「歙人」。

〔一四〕 士棟，更字莘庭：原刻此处空缺，據《皇清書史》補。

震鈞輯

王文治

字禹卿，號夢樓，江蘇丹徒人，乾隆庚辰探花，官雲南臨安知府。

自少以文章、書法稱天下，高宗南巡，錢塘僧寺見先生所書碑，大賞愛之，內廷臣有告之先生招使出者，亦不應。《先正事略》

書秀逸天成，得董華亭神髓，與錢塘梁學士齊名，世稱梁王。學士每自謂不如，蓋天分不可及也。《尺牘小傳》

禹卿賦才英俊，尤工書，楷法河南，行書效《蘭亭》、《聖教》，入京師，士大夫多寶重之。《湖海詩傳》

心則通矣，入於手則窒，手則合矣，反於神則離。無所取於其前，無所識於其後，達之於不可逵，無度而有度，天機闔闢，而吾不知其故〔一〕。禹卿〔二〕之論書如是。姚鼐《惜抱軒集》

禹卿又曰：『書之藝，自東晉王羲之至今且千載，其中可數者，或數十年一人，或數百年十人。自〔三〕明董尚書其昌死，今無人焉。非無爲書者也，勤於力者不能知，精〔四〕於

知者不能至也。』禹卿作堂於所居之北，將爲之名，一日得尚書書〔五〕『快雨堂』舊楄，喜
甚，乃懸之堂内，而遺得喪、忘寒暑、窮晝夜，爲書自娱於其閒。《惜抱軒集》

君少嘗渡海至疏球，疏球人傳寶其翰墨。爲文尚瑰麗，至老歸於平淡。其詩與書，尤
能盡古人之變，而自成體。君嘗自言：『吾詩字皆禪理也。』《惜抱軒集》

夢樓太守風流倜儻，書如人。《聽松廬詩話》

太守天資清妙，本學思翁，而稍沾笪江上習氣。中年得張樗寮真迹臨摹，遂入輕佻一
路，而姿態自佳。《履園叢話》

近時王夢樓太守謂：鑒書如審音切脈，知音者一傾耳而識宫商，知脈者一按指而知寒
熱，門外之人，盡其智量，無從擬議。何子貞太史嘗稱其言。《枕經堂題跋》

國朝書家，劉石庵相國專講魄力，王夢樓太守專取風神，時有『濃墨宰相，淡墨探
花』之目。《兩般秋雨庵隨筆》

焦山鼎腹字如蠶，石鼓遺文落筆酣。魏晉總教傳楷法，中鋒先向此中參。

當塗四表重元常，典午名流盡瓣香。憑他野鶩〔六〕家家愛，甘雪私心賞世將。

醉本《蘭亭》付辨才，一篇繭紙萬瓊瑰。菁華已向昭陵閟，宗派還從定武開。

東屏不屑獨孤賢，閲世飄零總莫傳。怪底虹光生穎上，石函重見永和年。

一十三行珠琲列，《官奴》風韻不猶人。何當銀燭圍紅袖，半格烏絲寫《洛神》。

小字《黃庭内景經》，大書《瘞鶴上皇銘》。相傳并是神仙迹，揮灑都成鸞鳳形。

書家品韻辨聲微，鍾褚誰憑定是非。却憶味經堂上坐，小窗風雨看《靈飛》。

嫵媚寧徒魏鄭公，河南腕底亦驚鴻。子山《枯樹》、《文皇》册，顛米平生學不窮。

貌寢工書有率更，高麗貢使盡知名。幾人眼見元皇贊〔七〕，陝刻空勞搨《九成》。

狂素顛張草稿工，秉胎漢晋自稱雄。豈知有宋諸名輩，桃却羲之祖魯公。

墨池筆冢任紛紛，參透書禪未易論。細取孫公《書譜》讀，方知渠是過來人。

唐代何人紹晋風，括州象比右軍龍。雲麾墓道殘碑在，萬本臨摹意未慵。

峋嶁山惟留草樹，延陵碑已失龍鸞。浯溪萬丈磨厓頌，合作商彝夏敦看。

曾聞碧海掣鯨魚，神力蒼茫運太虚。閒氣古今三鼎足，杜詩韓筆與顔書。

雖然筆諫足千秋，《爭坐》天尊未許儔。若把誠懸方魯國，也如子厚擬蘇州。

《韭花》一帖重珍琳，千古華亭最賞音。想見書眠人乍起，麥光鋪案寫秋陰。

君謨落筆帶春韶，玉潤蘭馨意欲銷。心畫心聲原不假，黨人争及萬安橋。

坡翁奇氣本超倫，揮灑縱横欲絶塵。直到晚年師北海，更於平淡見天真。

學士蘇門沾溉多，出藍生水究難過。便將書品衡詩品，畢竟西江遜大蘇。

鴛鴦綉出任君評，得力終身只自明。小楷蠅頭空一代，誰知從幼學顔行。

天姿凌轢未須誇，集古終能自立家。一掃二王非妄語，祇應釀蜜不留花。

不徒素練畫秋鷹，筆態沖融似永興。善鑒工書俱第一，宣和天子太多能。

狂怪餘風待一砭，子昂標格故矜嚴。憑君噉盡紅蕉蜜，無奈中邊衹有甜。

何關燕瘦與環肥，棄曰纔成意已違。承旨風流猶有憾，揭虞應等檜無譏。

沈家兄弟直詞垣，簪筆俱承不次恩。端雅正宜書制誥，至今館閣有專門。

吳下風華代有傳，一時文祝更翩翩。饒渠學盡鍾王格，不離聲聞小乘禪。

書家神品董華亭，楮墨空玄透性靈。除却平原俱避席，同時何必說張邢。

衣冠楚相貌中郎，《絳》、《汝》虛勞搨二王。留得先賢神韻在，前惟《寶晉》後《鴻

堂》。

静海書名擅北方，清華三世接芸香。蹇驢襆被長安道，猶憶親曾見老蒼。

賜謚都仍文敏名，吾朝司寇繼元明。縱然平淡輸宗伯，多恐吳興畏後生。

《論書絕句》

王　宸

字紫凝，號蓬心，江蘇太倉人，乾隆庚辰進士，官永州知府。

太常公六世孫。永州山水清嘉，樂其地，有終焉之志，自號瀟湘翁，挈家寓武昌，以

詩酒陶情，人呼曰『老蓬仙』。畫法爲海內第一，書法似顏魯公，所藏古碑刻多世所未見

者。《南野堂筆記》

徐觀海

字袖東，號壽石，又號幼盧，浙江上虞人，乾隆庚辰舉人，官知縣。

博學，著述甚富，工篆籀行楷。《墨林今話》

袖東性情瀟灑，工小楷，畫蘭竹尤精，嘗從余爲方略館寫書官。《湖海詩傳》

平居棲情翰墨，篆籀行楷俱工。《墨香居畫識》

顧震

字葦田，浙江錢塘人，乾隆辛巳進士，官郎中。

葦田能詩，尤工書法，極爲梁文莊所賞。《湖海詩傳小傳》

申兆定

字圖南，號鐵蟾，山西陽曲人，乾隆庚戌舉人，官定邊知縣。

工分書，遇有漢魏碑碣，必於齾缺尋其點畫，凡偏旁波磔，反覆攷證，臨摹數十過乃已。所撰《涵真閣漢碑文字》，如《郙閣頌》、《張壽景君》諸碑跋，皆精深詳密，以訂《隸釋》、《隸辨》、《金石圖》之異同，故當自成一書。《湖海詩傳小傳》

梁　巘

字聞山，號松齋，安徽亳州人，乾隆壬午舉人，官四川知縣，著有《論書筆記》。

工書，與錢塘梁學士、會稽梁文定有『三梁』之目。《昭代尺牘小傳》

書學李北海，書法潤澤，骨肉停勻。《揚州畫舫録》

曲阜孔谷園先生瓣香天瓶居士，高廟南巡，臨書以進，上熟視曰：『好像張照。』同時梁文山明府亦學張書，故世有『南梁北孔』之目。今人以『南梁』爲山舟學士，誤矣。《兩般秋雨庵隨筆》

下筆宜著實，然要跳得起，不可使筆死在紙上。《論書帖》

學書宜先工楷，次作行草。學書如窮經，宜先博涉，然後反約。初宗一家，精深有得，繼採諸美，變動弗拘，乃爲不掩性情，自闢門徑。《論書帖》

工追摹而饒性靈則趣生，恃性靈而厭追摹則體疏。《論書帖》

學書非謂得執筆法，書即造極，特已入門，由是精進甚易耳。登堂入室，然有工夫在。《論書帖》

初學古人，趨穩適蘊藉則無氣魄骨力，求氣魄骨力則不穩適蘊藉，火候難強也。《論書帖》

學書勿惑。俗人不愛，而後書學進。《論書帖》

孫過庭云：『始於平正，中則險絕，終歸平正。』須知始之平正，結構死法；終之平正，融會變通而出者也。《論書帖》

欲學晉人書，先須臨唐人碑以立其骨。《論書帖》

學歐病顏肥，學顏病歐瘦；學米病趙俗，學趙病米縱；學歐、顏諸家病董弱。初時好以淺見薄古人，及精深貫通，始知古人各具神妙，不可攀躋。《論書帖》

宋搨《懷仁聖教》，鋒芒具全，看去反似嫩；今石本模糊，鋒芒俱無，看去反覺蒼老。《論書帖》

吾等臨字，要鋒尖寫出，不可如今人止學其秃耳。《論書帖》

右軍《黃庭經》有將『靈根堅固』等字遺落，添書於旁者，筆意瀟灑圓渾，的是佳本。《論書帖》

《裴將軍》字看去極怪，試臨之，得其仿佛，便古勁好看。《論書帖》

《道因》、《圭峰》二碑，如此結實，何嘗非唐碑中赫赫者？一較大歐，醜態百出，終是虞、歐、顏、柳、褚、李諸公，醇正和平，所以并無穩適處，可知古人作書之難也。《論書帖》

書學大原在得執筆法，得法，雖臨元明人書亦佳，否則日摹鍾王無益也。《論書帖》為大家也。《論書帖》

沈可均

字師衡，號半桐，浙江海鹽人，晚號竹林村學究。

才長學博，儲經籍、古金、石刻，悉鈎稽辨審，備極源委。古文辭、詩歌外，尤工八分書，以漢人爲宗極，參以韓、蔡、史、梁諸家。吾禾郡數十年中，唯澂浦畢葂園、明經名星海與之抗衡。時人言隸法者，必推沈、畢焉。《清儀閣題跋》

徐步雲

字蒸遠，號禮華，江蘇興化人，乾隆壬午舉人。

善詩古文，書尤精妙，楷似《樂毅論》，行似《聖教序》。《興化縣志》

姚鼐

字姬傳，安徽桐城人，乾隆癸未進士，官禮部郎中。

晚而工書，專精大令，爲方寸行草，宕逸而不空怯，時出華亭之外。其半寸以內真書，潔净而能恣肆，多所自得。《藝舟雙楫》

《論書六絕句》云：裴屓風流貴六朝，也由結習未全銷。古今習氣除教盡，别有神

龍戲絳霄。

筆端神動有天隨，迅速淹留兩未知。莫道匆匆真不暇，苦將矜意作張芝。

雄才或避古人鋒，真脈相傳便繼蹤。太僕文章宗伯字，正如得髓自南宗。

論書莫取形骸似，教外傳方作祖師。老去差當捫鼻孔，世南臂痛廢書時。

本是欽奇可笑人，衰羸今況髮如銀。薑芽斂處成何狀，正得嚴家餓隸倫。《惜抱軒集》

陳栻

字涇南，號斗泉，江蘇吳縣人。

工書，長於古文。《昭代尺牘小傳》

書逼董玄宰，蒼逸時欲過之。《初月樓文續鈔》

書畫俱宗董香光。《墨林今話》

以文學翰墨知名，書仿南宮，畫宗北苑。《墨香居畫識》

沈宗騫

字熙遠，號芥舟，又號研灣老圃，浙江烏程人。

早歲能書畫，補弟子員後，益肆力焉。其畫山水人物，傳神無不精妙。小楷、章草及

盈丈大字，皆具古人神致魄力。嘗見賞於曹地山、錢辛楣諸巨公。《墨林今話》

黃 易

字小松，號秋盦，浙江錢塘人，官運河同知。

官濟寧，凡嘉祥、金鄉、魚臺閒漢碑，悉搜而出之，而武氏祠堂畫像尤多所見。《漢石經》及《范式三公山》諸碑，皆雙鈎以行於世。

黃小松司馬大隸書摹《校官碑額》，小隸有似武梁祠題字。《枕經堂題跋》

父工篆隸書，易傳其業，雅好金石文字，所至山巖幽絕處，皆窮搜摹拓，多前人所未著録。《湖海詩傳小傳》

小松爲貞父先生後人，任兗州運河司馬，書畫篆隸，爲今人所不及。收金石刻至一千餘種，多宋拓舊本，鍾鼎、彝器、錢鏡之屬，不下數百。余每過任城，必流連竟日不忍去。《小滄浪筆談》

汪 中

字容甫，江蘇江都人，乾隆乙酉拔貢。

精六書、《説文》、金石之學。《昭代尺牘小傳》

其治古文辭，醇茂淵懿，陶冶漢晉，糠秕宋後作者。下逮詩章書翰，無所不工。《左海文集》

張塤

字商言，號瘦銅，江蘇吳縣人，乾隆乙酉舉人，官內閣中書。

與翁覃溪、趙雲菘、孔荭谷諸君友善，故攷證金石，及書畫題跋，頗爲詳贍可喜。《湖海詩傳》

商言詩秀瘦可愛，書法亦然。《石溪舫詩話》

余集

字蓉裳，號秋室，浙江仁和人，乾隆丙戌進士，官翰林侍讀。

詩文書法皆可繼長水錢籜石宗伯，而襟懷蕭散，和氣迎人，品概亦復相似。《墨林今話》

年八十餘，尚能作蠅頭小楷。《履園叢話》

孔繼涑

字信夫，號谷園，衍聖公子，乾隆戊子舉人，候補中書。

乾隆甲辰仲春，高宗幸闕里，敕孔繼涑依張照體作字，繼涑有《紀恩詩》云：『昔侍

經筵叨典禮，今書聖製應圓方。」注云：『照自謂作書體體方筆圓。」《清儀閣題跋》

幼聘婁縣張文敏公照女。文敏書名海內，君能得其筆法，時以小司寇目之，求書者紙堆几案如束筍。中年進而學蘇黃、學米，晚更學歐、虞、顏，上於中水行宮命君仿張照書以進奉，旨『好像張照』，留覽發懋勤殿。《頻羅庵集》

性嗜古人墨迹碑板，鑒別精審。所刻《玉虹樓帖》十六卷，《鑒真帖》二十四卷，《摹古帖》二十卷，《國朝名人法書》十二卷，張文敏《瀛海仙班帖》二十卷。《復初齋集》

潘奕雋

字榕皋，號三松，江蘇吳縣人，乾隆己丑進士，官戶部主事。

早棄簪紱，高臥垂三十年矣。平生著述甚富，書兼行楷篆隸。《墨林今話》

詩古文詞，篆隸真草，卓然大家。《見聞隨筆》

顏崇槼

字運生，號心齋，山東曲阜人，乾隆庚寅舉人，官江蘇知縣。

喜攷訂金石，兼有墨癖，工書。《昭代尺牘小傳》

二二〇

程瑤田

字易田，號易疇，安徽歙縣人，乾隆庚寅舉人，官嘉定教諭。

精攷據之學，隸書出入晉唐，精妙無比。《文獻徵存錄》

尤精鐵筆，書法步武晉唐，均爲其學問所掩。《揚州畫舫錄》

江南程易田《通藝錄》『筆勢』一條，講得最精，前人未曾道過。《頻羅庵集》

書成於筆，筆運於指，指運於腕，腕運於肘，肘運於肩。肩也，肘也，腕也，指也，皆運於其右體者也。而右體則運於其左體，左右體者，體之運於上者也。而上體則運於其下體，下體者，兩足也。兩足著地，拇踵下鉤，如展之有齒，以刻於地者然，此之謂下體之實也。下體實矣，而後能運上體之虛。然上體亦有其實焉者，實其左體也。左體凝然據几，與下二相屬焉，由是三體之實，而於是右一體者，乃其至虛而至實者也夫。然後以肩運肘，由肘而腕而指，皆各以其至實而運其至虛。虛者其形也，實者其精也。其精也者，三體之實所融結於至虛之中者也。乃至指之虛者又實焉，古老傳授所謂『搦破管』也。搦破管矣，指實矣，虛者惟在於筆矣。雖然，筆也而顧獨麗於虛乎？其妙也，如行地者之絕迹；惟其實也，故力透乎紙之背；惟其虛也，故精浮乎紙之上。其神也，如憑虛御風，無行地而已矣。《虛運》

中鋒者，作書之體也，其用偏鋒焉而已矣。然則何謂中鋒也？曰：執筆焉耳矣。執筆何以謂之中鋒也？曰：執之使筆不動，及其運筆也，而非運之以筆。惟其然，故筆之鈍者，可以使之銳〔八〕；筆之銳者，可以使之鈍〔九〕。是故筆不〔一〇〕動，其鋒中焉。及其運之以手，而使其筆一依乎吾之手而動焉，則筆之四面出其偏鋒，以成字之點畫。然則鋒之偏者，乃其鋒之中者使然，而其四面錯出，依乎手之向背陰陽以呈其能者，乃其鋒之中者使之，不得不然，故曰『其用偏鋒焉而已矣』。世之言中鋒者，不知用之以偏，而但曰中耳。及其無可奈何，乃以指撚其筆，使之轉焉，以就其一面之鋒，則其所謂中者其名，而實則依違於偏鋒之一面，豈知四面偏出者之為運其中鋒乎？《中鋒》

昔人傳八法，言點畫之變，形有其八也。問者曰：止於八乎？曰：止是爾。非惟止於是，又損之，則二法而已。二法者，陰陽也。嘗試〔一一〕論之。點畫者，生於手者也。手挽之而向於身，點畫之屬乎陰者也；手推之而麾諸外，點畫之屬乎陽者也。一推一挽，手之能為點畫者如是。舍是，則非其所能也。然則何以有八乎？曰：手之推挽也，其小動也由於指，放之由於腕，又放之由於肘；其大動也，則由於肩焉，由於身焉。故其開合屈伸，一推焉而形凡數變，一挽焉而形凡數變。故挽之形寫於紙，其變八；推之形寫於紙，其變亦八。是故吾挽而寫之，則右旋焉，一▷二△三▽四△五▷六◁七△八◣，如此者亦八形也。吾推而寫之，則左旋焉，一□二◻三◯四◻五◻六◗七◁八◣◯，如此者亦八形

二三二

也。《點畫》

按：易田《筆勢小記》爲山舟先生所稱，故錄其大略如此，餘者稍近附會，故不取。

孔廣森

字衆仲，一字撝約，號顨軒，山東曲阜人，乾隆辛卯進士，官檢討。

少受學於東原氏，爲《三禮》及《公羊春秋》之學，能作篆隸書，入能品。《漢學師承記》

汪端光

字劍潭，號睦毲，江蘇儀徵人，乾隆辛卯舉人，官廣西知府。

工詩詞，書法米襄陽。《揚州畫舫録》

錢　灃

字東注，號南園，雲南昆明人，乾隆辛卯進士，官通政司副使。

公眉棱聳峭，朝列皆畏憚之，其實虛懷樂善，出於至誠。詩文蒼鬱勁厚，得古意。書法逼平原，嘗與酣畫馬，識者珍之如拱璧。《先正事略》

錢南園先〔一二〕生書蒼勁似魯公《爭坐位帖》。陶澍《印心石屋集》

錢樾

字黼棠，浙江嘉善人，乾隆壬辰進士，官吏部尚書。

少時器宇端重，讀書過目成誦，喜作擘窠大字。李宗昉《妙香室文集》

鐵保

字冶亭，號梅庵，滿洲正黃旗人，董鄂氏，乾隆壬辰進士，官兩江總督。

己酉座師鐵冶亭先生，文名清望，朝野同聲，著《梅盦詩鈔》，學深才健，體格高華。典禮春官，扈蹕秋獮，煎茶鎖院，倚馬賡歌，又詞林佳話也。至於輶車所至，銜彼山川大江，南北齊魯間，益鮮抗衡者。《小滄浪筆談》

楷書模平原，草法右軍，旁及懷素、孫過庭，臨池之工，天下莫及。《神道碑》

冶亭少入詞垣，偕其弟閬峰，并以詩名。而冶亭尤工書法，北人論者以劉相國石庵、翁鴻臚覃溪及君爲鼎足。《湖海詩傳》

伊齡阿

字精一，滿洲人，官侍郎。

工詩，書學孫過庭，畫法梅花道人。《揚州畫舫錄》

袁 棠

字湘湄，江蘇吳江人。

為兩江總制鐵梅庵記室。行楷書出入晉唐諸家，畫在耕烟、墨井間。《墨林今話》

錢 坫

字獻之，號十蘭，竹汀族子，乾隆甲午舉人，官州判。

工小篆，不在李陽冰、徐鉉下。晚年右體偏枯，左手作篆，尤精絶。《先正事略》

王虛舟吏部頗負篆書之名，既非秦非漢，亦非唐非宋，且既寫篆書，而不用《說文》，學者譏之。近時錢獻之別駕亦通是學，其書本宗少溫，實可突過吏部。《履園叢話》

獻之自負其篆為直接少溫。《藝舟雙楫》

最精篆書，得漢人法，孫淵如稱為本朝弟一。晚年用左手書，筆力蒼厚，款或署泉坫。《昭代尺牘小傳》

錢州倅坫工篆書，然自負不凡，嘗刻一石章，曰『斯冰之後，直至小生』。《北江詩話》

李東琪

字鐵橋，山東濟寧人。

克承父學，隸書尊經閣屏風聖經一章，其所書也。遠近搜尋古碑，遇有端倪，即與黃同知易肩輿往，向榛〔一三〕莽中剜苔剔蘚，且模且讀。《濟寧州志》

稽璋

字南玉，江蘇陽湖人。

作書不擇紙筆，其書遠法晉唐。《墨林今話》

鄧石如

字頑伯，號完白山民，本名琰，以敬避仁廟諱，遂以字行，安徽懷寧人。

少產僻鄉，眇所聞見，顧獨好刻石，仿漢人印篆甚工。弱冠孤露，即以刻石游。性廉而尤介，無所合。轉展至壽州，時亳人前巴東知縣梁巘主講壽春書院，山人爲院中諸生刻印，又以小篆書諸生籍，巴東見之，嘆曰：『此子未諳古法耳，其筆勢渾鷔，余所不能。』因致之江寧舉人梅鏐。梅爲文穆公裔，多蓄古金石刻，爲盡發其藏，以資觀摹，復爲具衣

食楮墨之費。山人既得縱觀，推索其意，明雅俗之分，迺好《石鼓文》、李斯《嶧山碑》、

《太山刻石》、漢《開母石闕》、《敦煌太守碑》、蘇建《國山》、及皇象《天發讖碑》、李

陽冰《城隍廟碑》，每種臨摹各百本。又苦篆體不備，手寫《説文解字》二十本，半年而

畢。復旁搜三代鐘鼎，及秦漢瓦當，碑額，以縱其勢，博其趣。每日昧爽起，研墨盈盤，

至夜分盡墨乃就寢，寒暑不輟，五年，篆書成。乃學漢分，臨《史晨前後碑》、《華山碑》、

《白石神君》、《張遷》、《潘校官》、《孔羨》、《受禪》、《大饗》按《大饗碑》亡來已久，國朝著錄家無
見之者，此疑是《上尊號》之誤。各五十本，三年，分書成。山人篆法以二李爲宗，而縱橫闔闢之

妙，則得之史籀，稍參隸意，殺鋒以取勁折，故字體微方，與秦漢瓦當，額文爲尤近。其

分書則遒麗淳質，變化不可方物，結體極嚴整，而渾融無迹，蓋約《嶧山》、《國山》之法

而爲之。故山人謂『吾篆未及陽冰，而分不減梁鵠』，余深信其能擇言也。山人移篆分以

作今隸，與《瘞鶴銘》、《梁侍中》、《石闕》同法。草書雖縱逸不入晉人，而筆致蘊藉，無

五季以來俗氣。《藝舟雙楫》

山人游黄山至歙，鬻篆於賈肆。武進編修張惠言，教授歙修撰金榜家。編修故深究秦

篆，爲修撰所器。編修見山人書於市，歸語修撰曰：『今日得見上蔡真迹。』修撰驚問，語

以故。遂冒雨偕詣山人於市側荒寺，修撰即備禮客山人。《藝舟雙楫》

時都中工書者推相國劉文清公，而鑒別則推上海左副都御史陸錫熊。二公見山人書，

大驚，踵門求識面。《藝舟雙楫》

渡河登東山，遂至京師，欲以篆籀古法，廓切時俗，公卿多非笑之者，惟劉文清深契焉。《養一齋文集》

君之書真氣彌滿，楷則俱備，其手之所運，心之所追，絕去時俗，同符古初，津梁後生，一代宗仰。世多能言之。《養一齋文集》

鈎本數種，如《陰符經》、《弟子職》、《西銘》，皆為重刻，以逮後學。《息柯雜著》

完白山人篆法直接周秦，繼六書之絕學，片楮隻字，世寶尚之。余與其嗣守之交，得完伯真書深於六朝人，蓋以篆隸用筆之法行之，姿媚中別饒古澤，固非近今所有。《息柯雜著》

不詳其世所出，亦不讀書，初學刻印，忽有悟，放筆為篆書，視世之名能篆書者，已乃大奇，遂一切以古人為法，放廢俗學，其才其氣，能悉赴之。歙金修撰榜方家居，生挾其書踵門，上謁不得見，賃書於市。翰林張先生時尚未第，館於金所，出見生書，善之，謂門者通焉。鄧生雖能書，然不識字，體多謬。張先生為討論六書之旨，生大好之，為書益放，雲行風止，初若不經意，脫手視皆殊絕。其後張先生赴禮部試，留都下。生亦來，將以書備衣食。京師貴人多俗書，鄧生辭闢之，皆失其意。劉文清頗知之，然不能勝眾口，竟歸。又嘗游巡撫畢沅幕府，無所知名。往來揚州，上下二十餘年，益工各體書，無不得

神詣。然鄧生布衣，不能奔走天下之士，而士多俗學，知鄧生者鮮，故得大肆其力於古，以成一世之業也。初生之歟，不得志，乃瓶囊游於歙山，三月而後出，尋幽陟深，無所不到，到輒題數字，手自刻石其上。其縱情獨往如此。吳育《艾齋文集》

江鳳彝

字秬江，浙江錢塘人。

浙江有黃小松司馬，及江秬香孝廉，皆能以漢法自命者。《履園叢話》

奚　岡

字鐵生，號蒙泉外史，浙江錢塘人。

九歲作隸書，及長，工行草篆刻，於畫尤精心孤詣，力追前人。《墨林今話》

鐵生曠達耿介，閉門謝客，雖要津投刺乞畫，非其人，不可得見，亦不能強也。六法之外，隸古篆刻，靡不精妙，抒寫性靈，超然絕俗如其人。汪稼門方伯欲以孝廉方正徵之，不就。《定香亭筆談》

古隸筆意秀逸，高出流輩。篆刻圖章，與丁鈍丁、黃小松、蔣山堂齊名，爲杭郡四名家。《桐陰論畫》

書仿倪迂。《昭代尺牘小傳》

方　薰

字蘭士，號樗庵，浙江錢塘人。

畫法河南，詩詞閑淡。《桐陰論畫》

詩書畫并妙，與奚岡齊名，稱方奚。《昭代尺牘小傳》

朱履貞

字閑泉，浙江秀水人，著有《書學捷要》。

學書未有不從規矩而入，亦未有不從規矩而出。及乎書道既成，則畫沙印泥，從心所欲，無往不通，所謂『因筌得魚，得魚忘筌』。《書學捷要》

作書須縱橫得勢，若前後齊平，上下一等，則有字如算子之譏。獨字中橫畫宜平，忌左低右高，左長右短，趙子固嘗論之矣。歷觀古帖，凡長畫皆平，是以行間整齊，無傾側之患。惟李北海行書橫畫不平，斯蓋英邁超妙，不拘形體耳。古人作『一』字，橫畫須連滿一行，一畫之勢，如千里陣雲，謂下筆之際，須存意思，忌左右勻圓無力。《書學捷要》

草書之法，筆要方，勢要圓。夫草書簡而益簡，全在轉折分明，方圓得勢，令人一見

便知；最忌扛肩潤脚，體勢疏懈；尤忌連綿游絲，點畫不分。王右軍云：若欲學草，又

別有法。須緩前急後，字體形勢，狀等龍蛇，相鈎連不斷，仍須棱側起伏，用筆亦不使齊

平，大小一等。每作一字，須有點處，且作餘字總竟，然後安點，其點須空中遙擲筆爲之。

其草書亦須像像篆勢，八分、古隸相雜。亦不得急，令墨不入紙。若急作，意思淺薄，筆即

直過。凡學草書，細繹斯篇。《書學捷要》

書有六要。一、氣質。人禀天地之氣，有古今之殊，而淳漓因之；有貴賤之分，而厚

薄定焉。二、天資。有生而能之，有學而不成，故筆資挺秀秾粹者，爲學易；若筆性笨鈍

枯索者，則造就不易。三、得法。學書先究執筆，張長史傳顏魯公十二筆法，其最要云

『第一執筆，務得圓轉，毋使拘攣』。四、臨摹。學書須求古帖墨迹，撫摹研究，悉得其用

筆之意，則字有師承，而功夫之深，更非後人所及。五、用功。古人以書法稱者，不特氣質、天資、得法、

臨摹而已，而功夫易進。伯英學書，池水盡墨。元常居則畫地，臥則畫席，

如厠忘返，拊膺盡青。永師登樓不下，四十餘年。若此之類，不可枚舉，而後名播當時，

書傳後世。六、識鑒。學書先立志向，詳審古今書法，是非灼然，方有進步。六要俱備，

方能成家。若氣質薄，則體格不大，學力有限。天資劣，則爲學艱，而入門不易。法不得，

則虛積歲月，用功徒然。功夫淺，則筆畫荒疏，終難成就。臨摹少，則字無師承，體勢粗

惡。識鑒短，則徘徊古今，胸無成見。然造詣無窮，功夫要是在法外。蘇文忠所謂『退筆

如山未足珍，讀書萬卷始通神』是也。《書學捷要》

谷際岐

字西阿，雲南趙州人，乾隆乙未進士，官給事中。

性耽作書，出入於平原、眉山，而得其渾逸。稿草不經意者爲尤工。《齊民四術》

朱文震

字青雷，號去羨，山東歷城人。

好學不倦，尤肆力於六書八分，不屑作科舉文字。獨游曲阜，遍觀孔廟秦漢碑刻，如歐陽率更之見索靖書，布毯坐臥其間者累月，摹太學《石鼓》。杖策來游京師，爲紫瓊崖主人所賞識，而所見古人法書名畫遂廣。《續印人傳》

顧文鉽

字蘆汀，長洲人，秀野先生後裔。

工詩文書畫，尤嗜金石，手摹《婁壽》、《裴岑》二漢碑刻石。居濟寧廿年，與小松、夢華往還最密。晚年貧病交困，手不釋卷，著書自得也。嘗以六畜蕃息瓦拓本贈翁閣學覃

二三二

溪，翁答詩云：『茁彼葭蓬證舊聞，黃圖篆記感如雲。客卿子墨勞鉛槧，誰識東吳顧八分。』其傾倒如此。《小滄浪筆談》

顧應泰

字雲鶴，江蘇無錫人。

書法褚河南，極冷逸之致。《畫徵錄》

錢伯坰

字魯斯，號漁陂，又號僕射山樵，江蘇陽湖人。

魯斯以正行書名，自文清厭世，論者推爲第一。《藝舟雙楫》

君書由董文敏、黃文節，以追李北海、顏平原，本於梁巘，堅實不及，而流宕轉換，時或過之。詩筆亦勁達，如其爲人。《齊民四術》

先生生平所至，京師、山東、湖南北、浙江、揚州、宣歙之間，書迹皆遍其處。善爲詩，好飲酒，體貌魁梧，瞻視不群，登望賦詩，自謂一時豪士。先生初至京師，四庫書館方開，天下寒畯，爭奔走求試，謄錄期滿，得以丞簿進身。其族叔父文敏公欲爲之地，一試不入格，先生亦去不屑也。先生書初學董文敏，後學顏魯公，旁及徐季海、李北海諸大

家。既沉浸數十年，復歸之宋四家蔡蘇黃米。其爲書，若風雨驟至，颯然有聲，縱橫馳騖，頃刻數十紙。放筆豪飲，一坐盡暢。朋舊親故貧而求飲者，輒書與之唯所欲。其所不合者，雖強之不顧。 吳育《艾齋文集》

魯斯執筆，則虛小指，以三指包管外，側豪入紙，助怒張之勢。嘗謂永叔『使指運而腕不知』之論爲『指腕皆不動，以肘來去』，又謂『作書無以指鈎拒之理』。 《藝舟雙楫》

壬戌秋，晤陽湖錢魯斯伯坰。魯斯書名藉甚，嘗語余曰：『古人用兔豪，故書有中綫；今用羊豪，其精者乃成雙鈎。吾耽此垂五十年，十綫得三四耳。』 《藝舟雙楫》

程元夸

字直齋，江蘇如皋人，官嘉興批驗所大使。

草書仿孫過庭《書譜》，幾於入化。 《墨香居畫識》

胡　鐘

字蘭川，號晚情，江蘇江寧人，乾隆丁酉舉人，官貴州知府。

書法篆隸真草，各體俱備。 《履園叢話》

山水深得大癡法，而篆隸之妙，一時無出其右。 《墨香居畫識》

所作丹青、真行、篆隸，無疏戚爲之必盡其技，然常退然若無能。《柏梘山房文集》

馮敏昌

字伯求，號魚山，廣東欽州人，乾隆戊戌進士，官户部主事。

工書能詩。《昭代尺牘小傳》

至花封書院，見魚山八分書碑，絕類《韓敕》，嘆吾友詞翰之美，今時何可多得。《嵩洛訪碑日記》

書法精研《蘭亭》。《廣東通志》

先生之學，經經緯史，而詩歌、古文、金石、書畫，亦靡不貫綜。《履園叢話》君生平遍游五岳，皆造顛題其崖壁。予嘗登岱，至絕險處，竹篼中見飛流巨石上壁窜鐫『馮敏昌來』。而華山蒼龍嶺高五百丈，隆脊徑滑，窄不容足，行者必援鐵索以上。君乃大書『蒼龍嶺』字於石，字徑三尺許，旁識歲月。又手拓其緪索鐵柱文，云『崇禎四年三月惜薪司大監府官韓國安施造』，以拓本寄予。其神氣閑暇如此。書法由褚入大令，尤研精《蘭亭》諸本，與予商訂，有出桑、俞二考外者。其繪事亦不學而能，鑒別尤不苟。《復初齋集》

吳東發

字侃叔，號芸父，浙江海鹽人。

精金石考訂之學，兼工書畫。《輶軒補遺》

汪 㲞

初名景龍，字繡青，江蘇嘉定人。

繡青少有詩名，在練川二十子之列。壯年從今大學士王公杰於浙江學幕。予在陝西，相從者三載。通金石，能八分，如《臨潼張子祠堂記》及《修長武縣學記》，皆其所書。

《湖海詩傳》

孫 銓

字少迁，江蘇崑山人，乾隆庚子舉人，官山東知縣。

少工書法，初至京，館錢湘舲閣學所。成親王見其字，極賞之，欲薦值懋勤殿，不果。

《墨林今話》

江德量

字成嘉，號秋史，江蘇儀徵人，乾隆庚子探花，官御史。

秋史爲賓谷從子。父于九好金石，秋史承其家學，《蒼》、《雅》篆籀，靡不綜覽，尤工八分，所書《武成王廟碑》，爲時所貴。兼能人物花卉，以北宋人爲法。《湖海詩傳》好金石，盡閱兩漢以上石刻，故其隸書卓然成家。《揚州畫舫錄》

清安泰

字平階，滿洲鑲黃旗人，乾隆辛丑進士，官巡撫。

爲人謙雅，能詩歌，清新有法。善隸書，亦蒼勁入古。《履園叢話》

宋葆醇

字帥初，號芝山，又號倦陬，山西安邑人，乾隆癸卯進士，官學正。

工詩古文，性愛金石，隸書行楷，皆入能品。《漢學師承記》

長於金石考據，工隸書，能畫。《昭代尺牘小傳》

王學浩

字孟養，號椒畦，江蘇崑山人，乾隆丙午舉人。

詩畫書均入古，隸書挺秀。《墨林今話》

於書無不工，篆隸古勁，直接秦漢，而不自謂能。真書從歐入褚，晚探二王之秘。行書更得《瘞鶴銘》筆意，堅蒼渾厚，自成一家。《鷗陂漁話》

所藏書畫金石碑板甚多，後又獲褚河南鈎晉帖及大令《鵝群帖》真迹，葺屋貯之，曰『寶晉棄唐閣』。《墨林今話》

馬履泰

字叔安，號秋藥，浙江仁和人，乾隆丁未進士，官太常寺卿。

君性瀟灑，工詩畫，善諧謔，愛花木，嗜生果，好誦晚唐人詩，嘗謂人曰：『人不可無趣，無趣則無人味矣。』所交皆一時名流，尤與梁山舟學士相得。《太常事略》

書宗唐人，古勁似李北海。《墨林今話》

孫星衍

字伯淵，一字淵如，又字季逑，江蘇陽湖人，乾隆丁未榜眼，官山東督糧道。

深究經史文字音訓之學，旁及諸子百家，皆心通其義。研精金石碑版，工篆隸，校刻古書最精。《昭代尺牘小傳》

孫淵如觀察守定舊法，當爲善學者，微嫌取則不高，爲夢英所囿耳。《履園叢話》

吾友孫君星衍，工六書篆籀之學。《北江詩話》

翁樹培

字宜泉，順天大興人，乾隆丁未進士，官刑部郎中。

幼學時往來錢氏家，好摹寫篆隸，載曰：『此兒日日手作遒邐諸字，我所不知也。』翁方綱《次兒樹培小傳》

博雅好古，能傳家學，尤明於錢法，凡古之刀幣貨布，皆能辨識。所著有《泉幣攷》，較洪遵《泉志》殆過之。《履園叢話》

舒位

字立人，號鐵雲，順天大興人，乾隆戊申舉人。

詩才宏博，精音律，亦善書，各體皆工。《昭代尺牘小傳》

善書，各體皆工，雖倉卒，點畫不苟。陳文述《頤道堂集》

張錦芳

字燦夫，號藥房，廣東順德人，乾隆己酉進士，官編修。

工書畫，詩宗大蘇。《嶺南群雅》

淹貫群籍，通《説文》之學，分隸得漢人法，兼嫻繪事，出其餘技，足以輝映一時。

《廣東通志》

王芑孫

字念豐，號惕甫，又號鐵夫，江蘇長洲人，乾隆戊申召試舉人，官華亭教諭。

工書，仿石庵相國，具體而微。《湖海詩傳》

我吳明季以來書家，用筆皆以清秀俊逸見長，至惕翁始以遒厚渾古矯之，遂爲一百年

所未有。雖退谷、義門猶當讓出一頭，何況餘子？《鷗陂漁話》

何琪

字東甫，號春渚，浙江錢塘人。

書法似董文敏，尤工八分，以世鮮識者，故不輕作。《關隴輿中偶憶編》

趙魏

字恪生，號晉齋，浙江仁和人，貢生。

仁和趙晉齋魏，博學，精於隸古，尤嗜金石文字，歐、趙著錄，不是過也。《定香亭筆談》

住寶祐坊寶祐橋，深於碑版之學，篆隸真書，俱精老有古法，著有《古今法帖彙目》、《竹崦庵碑目》。《清儀閣題跋》

少嗜金石之學，中年游關中畢制軍幕，與孫淵如、錢獻之、申鐵蟾互相砥礪，見聞日廣。黃小松極推重之，奚鐵生喜習隸書，常往過其門而問焉。《墨林今話》

嘗云：南北朝至初唐碑刻之存於世者，往往有隸書遺意，至開元以後，始純乎今體。右軍雖變隸書，不應古法盡亡。今行世諸刻，若非唐人臨本，則傳摹失真也。《述學》

陶之金

字載嶽，號東圃，浙江嘉善人。

工行楷書，其臨仿吾郡張文敏筆，尤爲逼肖。《墨香居畫識》

那彥成

字東甫，號繹堂，乾隆己酉進士，官陝甘總督，諡文毅。

那繹堂制軍跋董臨顏書謂：『大家一落筆圓，通幅皆圓；一落筆方，到底皆方。』此從得力後論書，尤見真實。《關隴與中偶憶編》

蔣 仁

字山堂，初名泰，浙江錢塘人。

隱居艮山門外，署所居曰吉羅庵，破屋數椽，不蔽風雨，性迂僻寡言笑。生平書最精，由米南宮上窺二王，參以孫過庭、顏平原、楊少師，遇興到時，若以墨瀋傾紙，不能辨字，人益重之。有某中丞乞書，堅不應，後某以賄敗，咸服其高。《鷗陂漁話》

予頃至錢塘，見其爲友人所作扇頭書，心醉累日。因籍介索得山堂書山堂書品甚高。

《肇論》二篇，予以『天真野逸』評之，蓋節取杜子美贈李太白語也。山堂性孤迥，家無儋石儲，未嘗干人，遇豪貴人輒引匿，求隻字不可得。意有所適，淋漓揮灑，累巨幅不厭，人亦以此怪之。昔亡友陸佩鳴善評書，或問當代擅名書家者，誰爲第一流，佩鳴曰：『擅名者都無第一流，老死深山古巷中者或有之。』如山堂非其人耶？《二林居集》[一四]

朱文藻

字映漘，號朗齋，浙江仁和人，諸生。

朗齋六書，自《說文繫傳》、《佩觿》、《汗簡》，及《鐘鼎款識》、《博古圖》諸書，無不貫串源流，會通旨要，又能手親摩寫。《湖海詩傳》

應澧

字仔傳，號藕莊，浙江海寧人，官訓導。

爲杭堇浦壻，親炙最久。詩古文詞，淵源有自。書法遒勁，一宗鍾王，至老精進不懈。

《正雅集小傳》

巴慰祖

字予籍，號儁堂，安徽歙縣人。

少好刻印，務窮其學，旁及鐘鼎款識、秦漢石刻，遂工隸書，勁險飛動，有《建寧》、《延熹》遺意。《述學》

尚　絅

字香雪，湖北漢陽人。

書畫奇古，非時下名流所及。《正雅集小傳》

唐宇肩

字營若，江蘇武進人。

兆洛始識字，辨姓名，輒留意邑中能書人。自明相傳有唐荊川、孫文介、鄒衣白。國初則有薛、白、楊、唐四大家，前有薛耳、白瑉、楊二溥、唐宇昭，後爲薛搢、白銘、楊大鶴、唐宇肩。又有惲南田、張均叔、岳花村、李蠡塘、李棣源、錢魯思、莊然一、畢蕉鹿，而蠡塘子鹿籽、趙季由、徐仲平、吳山子，其後起也。向欲集本邑能書前後序之爲一

集，名曰『敬梓』，碌碌尚未能成。此《千文》蓋後四家唐營若先生書也，予多見先生書，蓋導源登善，而多參以松雪法者，真可爲後來楷法也。《養一齋文集》

胡時顯

字行偕，一字晴溪，江蘇武進人，以軍功官至鴻臚寺卿。爲文移箋奏，頃刻立成，曲折如意，同輩雖精思不能易一字也。尤善書，官京邸，日踵門求者不絕，名輒出館閣諸公上。洪亮吉《更生齋集》

李佳言

字謹之，江蘇興化人，官福建縣丞。能詩詞，善楷書，弱冠游京師，董文恭招入第，奏疏尺牘，半出其手。乾隆五十八年補繕御製詩凡二十七册，數日而畢。嘉慶元年恭繕太上皇聖製古文，計字六千有奇，時方炎暑，晨受詔，日未昃進呈，仁廟異之。《興化縣志》

馬咸

字嵩洲，號澤山，江蘇平湖人。

工繆篆，精小楷，山水仿南北兩宗。《墨香居畫識》

王志熙

字維清，號修竹，浙江嘉善人。

品誼端方，詩文雅潔，兼工行楷。《墨香居畫識》

校勘記

〔一〕故：原作「文」，據《惜抱軒文集》改。《惜抱軒文集》據《續修四庫全書》影印清嘉慶刻增修本，下引同此。

〔二〕禹卿：原刻作「晉王」，據《惜抱軒文集》改。

〔三〕自：原刻作「目」，據《惜抱軒文集》改。

〔四〕精：原刻作「情」，據《惜抱軒文集》改。

〔五〕書：原刻此處無「書」字，據《惜抱軒文集》補。

〔六〕鶩：原刻作「鶩」，據文意改。

〔七〕元皇贊：原刻作「元□贊」，據《書林藻鑒》卷八補。

〔八〕使之銳：原刻作「運之使銳」，據《通藝録·九勢碎事》改。《通藝録》據《叢書集成續編》影印《安徽叢書》本，下引同此。

〔九〕使之鈍⋯⋯原刻作『運之使鈍』，據《通藝錄・九勢碎事》改。

〔一〇〕不⋯⋯原刻此處空缺一字，據《通藝錄・九勢碎事》補。

〔一一〕試⋯⋯原刻此處空缺一字，據《通藝錄・九勢碎事》補。

〔一二〕先⋯⋯原刻此處空缺一字，據《印心石屋文鈔》補。《印心石屋文鈔》據清嘉慶刻本，後引同此。

〔一三〕橫⋯⋯原刻作『棒』，據《濟寧州志》改。《濟寧州志》據清康熙刻本。

〔一四〕二林居集⋯⋯原作『二林居士集』，據《續修四庫全書》影南京圖書館藏清嘉慶四年味初堂刻本《二林居集》改。

震　鈞　輯

阮　元

字伯元，號芸臺，晚號怡性老人，江蘇儀徵人，乾隆己酉進士，官至體仁閣大學士，諡文達。

凡六朝唐人之碑，別有一種筆力，良由製筆之工尚存古法。今世之筆，特湖州工人所造，便於松雪筆法耳。於北朝隋唐之碑，直是不合。試細觀此碑，筆當用何等柱豪，何等裹毛？精思巧製，若得此等筆，則古書法不亡矣。《挈經室宋拓醴泉銘跋》

南北書法變遷，流派混淆，非溯其源，曷返於古。蓋由隸字變爲正書行草，其轉移皆在漢末、魏晉之間。而正書行草之分爲南北兩派者，則東晉、宋、齊、梁、陳有南派，趙、燕、魏、齊、周、隋爲北派也。南派由鍾繇、衛瓘、王羲之、王獻之、僧虔等，以至智永、虞世南；北派由鍾繇、衛瓘、索靖，及崔悅、盧諶、高遵、沈馥、姚元標、趙文深、丁道護等，以至歐陽詢、褚遂良。南派不顯於隋，至貞觀始大顯。然歐、褚諸賢，本出北派。泊唐永徽以後，直至開成，碑板石經，尚沿北派餘風焉。南派乃江左風流，疏放妍妙，長

於啓牘，減筆至不可識，而篆隸遺法，東晉已多改變，無論宋齊矣。北派則是中原古法，拘謹拙陋，長於碑榜，而蔡邕、韋誕、邯鄲淳、衛覬、張芝、杜度，篆隸八分，草書遺法，至隋末唐初，猶有存者。兩派判若江河，南北世族，不相通習。至唐初太宗獨善王羲之書，虞世南最爲親近，始令王氏一家，兼掩南北矣。然此時王派雖顯，縑楮無多，世間所習，猶爲北派。趙宋《閣帖》盛行，不重中原碑版，於是北派愈微矣。《揅經室集·南北書派論》

南朝諸書家載史傳者，如蕭子雲、王僧虔等，皆明言沿習鍾王，實成南派。北朝諸書家凡見於北朝正史、《隋書》本傳者，但云『世習鍾、衛、索靖』，『工書，善草隸』，『工行草，長於碑榜』諸語而已，絕無一語及於師法羲獻。正史具在，可按而知。此實北派所分，非敢臆爲區別，譬如兩姓世系，譜學秩然，乃强使革其祖姓，爲後他族，可乎？其間惟梁王褒本屬南派，褒入北周，貴游翕然學褒書，趙文淵亦改學褒書，然竟無成。至於碑版，王褒亦推先文淵，可見南北判然，兩不相涉。《述筆賦》注稱：『唐高祖師王褒，得其妙，故有梁朝風格。』据此可見南派入北，惟有王褒。高祖近在關中，及習其書，太宗更篤好之，遂居南派。淵源所在，具可考矣。《揅經室集·南北書派論》

竊謂書法自唐以前，多是北朝舊法。其新法南派，多分別於貞觀、永徽之間。隋《龍藏寺碑》乃丁道護等家法，歐、褚所從來，至今可見者也。歐之《皇甫碑》、《醴泉銘》，乃其本色也；《化度寺碑》，乃其參用永興南法者也。虞之《夫子廟堂碑》，非盡虞之本

色，乃亦參用率更北法者也。是以《廟堂》原石，頗有與《化度》原石相近之處。今二摹本全入圓熟，與《閣帖》棗木模稜者同矣。貞觀以後御書碑，如《晉祠》、《紀功頌》、《昇仙太子》之類，皆是王羲之真傳，與《集王聖教》同一轍。即如《石淙詩》中方勁之筆，皆繫北派，迥不相涉。終唐之世，民間劣俗磚石今存舊迹，無不與北齊、周、隋相似，無似《閣帖》者，無似羲、獻者，蓋民閒實未沿習南派也。北法從此更衰矣。王著摹勒《閣帖》，全將唐人雙鈎響搨之本，畫一改爲渾圓模稜之形，北法從此更衰矣。《閣帖》中標題一行曰『晉某官某人書』，皆王著之筆。何以王郗謝庾諸賢，與王著之筆，無不相近？可見著之改變多不足據矣。昭陵《禊序》，誰見原本？今所傳兩本，一則率更之定武，一則登善之神龍，實皆歐褚自以己法參入王法之內，觀於兩本之不相同，即知兩本之不同於繭本矣。若全是原本，尚恐未必如定武動人。此語無人敢道也。 《復程竹庵書》

《蘭亭帖》之所以佳者，歐本則與《化度寺碑》筆法相近，褚本則與褚書《聖教序》筆法相近，皆以大業北法爲骨，江左南法爲皮，剛柔得宜，健妍合度，故爲致佳。 《王右軍蘭亭詩序帖二跋》

唐人書法多出於隋，隋代書法多出於北魏、北齊。不觀魏齊碑石，不知歐褚所從來。自宋人《閣帖》盛行，世不知有北朝書法矣。即如魯公書法，亦從歐褚北派而來，非南朝二王派也。《爭坐位稿》如鎔金出冶，隨地流走，元氣渾然，不復以姿媚爲念。夫不復以

姿媚爲念者，其品乃高，所以此帖爲行書之極致。試觀北魏《張猛龍碑》後有行書數行，可識魯公書法所由來矣。《爭坐位帖跋》

文達所作書，鬱盤飛動，閒仿《天發神讖碑》。嘗書「學海堂」扁二，一懸堂中，一懸文瀾講院，前後不同，如出一轍，則法度存也。伍崇曜《石渠隨筆跋》

《石門頌跋》云：此碑近日學者少，得者亦少。姜玉谿先生藏有阮文達公舊贈一聯，波瀾無二，始知公之寢饋於此刻者久矣。《枕經堂題跋》

《百石卒史碑跋》云：阮文達公中年亦力學此碑。魯孝王石人有「乾隆甲寅阮元移置」八字，尚未臻極至。西湖之「詁經精舍」橫額，擘窠四大字，則縱橫排盪無一不神合此碑也。《枕經堂題跋》

伊秉綬

字組似，號墨卿，福建寧化人，乾隆己酉進士，守惠州，再守揚洲。

君工詩，尤善隸法，好蓄古書畫，而以前賢手迹爲重。屏謝聲色，每食具蔬，曰：「藉以清吾心耳」。《亦有生齋集》

伊墨卿、桂未谷出，始遙接漢隸真傳。墨卿能拓漢隸而大之，愈大愈壯；未谷能縮漢隸而小之，愈小愈精。「斯翁之後，直至小生」一語，真堪移贈耳。《退庵隨筆》

公之起居言笑，藹然君子儒也。時濡墨作隸書，如漢魏人舊迹。焦循《雕菰樓集》

書似李西涯，尤精古隸，獨不喜趙文敏，蓋不以其書也。

風流文采，照燿海內，人得其一詩一字，以爲至寶。《伯山詩話》

文學吏治，江左所推，尤以篆隸名當代，勁秀古媚，獨創一家，楷書亦入顏平原之室。《昭代尺牘小傳》

《墨林今話》

予初識寧化伊墨卿太守秉綬於袁浦。墨卿，諸城之弟子也，因從問諸城法。太守曰：『吾師授法曰：「指不死則畫不活」。其法置管於大指、食指、中指之尖，略以爪佐管外，使大指與食指作圓圈，即古「龍睛」之法也。其以大指斜對食指者，則形成「鳳眼」。其法不能死指，非真傳也。』《藝舟雙楫》

何子貞詩云：丈人八分出二篆，使墨如漆楮如簡。行草亦無唐後法，懸厓溜雨馳荒蘇。不將俗書薄文清，覷破天真關道眼。《東洲草堂詩鈔》

黎　簡

字簡民，一字未裁，號二樵，廣東順德人，乾隆己酉拔貢。

生平擅詩書畫三絕。其書意態欲追晉人，中年兼學李北海，晚年寫蘇黃兩家之體居多。

《聽松廬文鈔》

才思敏妙，兼工書畫，得晉人意。《廣東通志》

錢　楷

字宗範，號裴山，浙江嘉興人，乾隆己酉會元，官安徽巡撫。

善分隸書，工畫山水。《昭代尺牘小傳》

善書，兼工篆隸，又能繪事。《孽經堂集》

張問陶

字仲冶，號船山，四川遂寧人，乾隆庚戌進士，官萊州知府，晚號藥庵退守。

書法險勁，畫近徐青藤，不經意處，皆有天趣。《先正事略》

船山才情橫軼，世但稱其詩，而不知書畫俱勝。書法放逸近米海岳。《墨林今話》

洪亮吉

字稚存，江蘇陽湖人，乾隆庚戌榜眼，官編修，晚號更生居士。

以詩文擅名，經史注疏，《說文》地理，靡不參稽鉤貫。工篆書。《昭代尺牘小傳》

今楷書之勻圓豐滿者，謂之館閣體，類皆千手雷同。乾隆中葉後，四庫館開而其風益

盛。然此體唐宋已有之。段成式《酉陽雜俎·詭習》內載有『官楷手書沈括《筆談》』云。

三館楷書，不可謂不精不麗，求其佳處，到死無一筆是矣。竊以爲此種楷法[二]，在書手則可，士大夫亦從而效之，何耶？《北江詩話》

桂　馥

字未谷，號雩門，別號蕭然山外史，山東曲阜人，先世爲聖廟壇官，自刻印曰『瀆井復民』，乾隆庚戌進士，官知縣。

學博而精，尤深於《說文》、小學，詩才、隸筆，同時無偶。《小滄浪筆談》

未谷八分書脫手輒爲人持去，尤長於《說文》之學。《國朝山左詩續鈔》

百餘年來論天下八分書，推桂未谷弟一。《松軒隨筆》

伊墨卿隸書愈大愈妙，未谷愈小愈妙。《退庵隨筆》

以分隸篆擅名，精於攷證碑版。《昭代尺牘小傳》

老茝先生漢學深邃，常繪許祭酒以下至元吾衍之屬，爲《說文統系圖》。一生精力，萃於小學，故隸書直接漢人，零篇斷楮，直可作兩京碑碣觀也。馮仲青以先生書『懺心庵』三字示余，隸法醇古樸茂，署款字近《瘞鶴銘》。《息柯雜著》

濟南五龍潭上又有先生篆書一聯，云『上蔭喬木下看[三]寒泉，坐待禪僧暝留野客』，

乃集《水經注》與白香山語，就一枯木擘〔三〕為二片，以指書其上刻之，故較他書尤古茂。

《息柯雜著》

桂未谷《和答翁覃谿雙鈎文衡山分書見貽二絕》云：朱竹垞陳元孝傅青主鄭谷口顧云美張卯君王覺斯，氣勢居然遠擅場。若溯漢唐求隸古，蔡中郎後李三郎。《曹全》新出派初分，姿媚寧慚白練裳。賴有《衡方》、《蕩陰》在，《停雲》猶勝棘門軍。《枕經堂題跋》

張道渥

字水屋，山西渾源州人，官知州。

工書善畫，性不羈，人呼張風子，刺史即以自號。《匏盧詩話》

趙秉冲

字謙士，號研懷，江蘇上海人，欽賜舉人，官户部右侍郎。

博雅嗜古，工篆隸，能模印，尤好金石書畫之學。《履園叢話》

黃鉞

字左君，號左田，安徽當塗人，乾隆庚戌進士，官禮部尚書，諡勤敏。
工書善畫。予告後年九十餘，目失明，猶能作書，自號盲左。《先正事略》

顧玉霖

字容堂〔四〕，江蘇鎮洋〔五〕人，乾隆庚戌進士，官部曹。
八分學漢人，天真古樸。《墨林今話》

康愷

字飲和，號起山，乾隆壬子舉人。
書學歐虞，下筆健逸。《墨林今話》

萬承紀

字廉山，江西南昌人，乾隆壬子舉人，官江蘇知守。
官江南，文學吏治并稱，尤長於陸宣公文字。凡疑難章奏，多出其手，一時推爲經濟

才。《墨林今話》

英　和

字樹琴，號煦齋，滿洲正白旗人，乾隆癸丑進士，官户〔六〕部尚書、協辦大學士。

余幼時字臨《多寶塔》，及冠，檢先人書簏中得松雪與子英學士手札墨迹，遂日日仿之，是爲學趙之始。後列諸城文清公門，嘗領《論書餘緒》，又嘗侍公揮毫，略窺作字用筆之道。一日，公出趙迹二贊二圖詩大字卷，董華亭所稱『以魯公《送明遠序》兼米海岳法』者示觀，余愛不釋手，公即慨贈，有『一生學之不盡，聊當衣鉢』之語。余拜受，歸，因名書舍曰『藏松』。《恩福堂筆記》

師精於臨池，少壯時，書法得松雪之神，晚年兼以歐柳，自成一家，當與成哲親王、劉文清公并垂不朽。于克襄《鐵槎山房見聞録》

篆書行草皆精妙。篆書得錢十蘭別駕指授，而體勢力量過之。《墨林今話》

陳雲伯云：廉山書、畫、清談，可稱三絕。《墨林今話》

萬廉山郡丞喜蓄奇石，大有米海嶽之癖。《楹聯續話》

山水宗吳仲圭，亦工蘭竹，篆書尤其所長。在江南二十年，聲名藉甚。《履園叢話》

李宗瀚

字公博，號春湖，江西臨川人，乾隆癸丑進士，官工部侍郎。

偶思作字之法，可爲師資者作二語，云：時賢一石兩水，古法一祖六宗。一石謂劉石

庵，兩水謂李春湖、程春海。《曾文正公日記》

陳希祖

字穉孫，號玉方，江西新城人，乾隆癸丑進士，官御史。

工書，得董文敏晚年神髓。《昭代尺牘小傳》

詩古文辭，與一切星命雜學，無不究心。而書名獨盛，四方來都者，多方求得片紙隻

字以爲榮。其論書：二王後獨董香光得眞傳，近時維張文敏、劉文清爲法嗣。識者亦謂本

朝書家，可與張、劉鼎足者惟先生。顧蒓《雲在軒詩集序》

故侍御玉方先生以書名字内，稱爲『華亭後身』。華亭爲近世書宗，執筆者莫不學，

劣者不能似，優者得其形，蓋由未悉華亭源流所自也。華亭受籙於季海，參證於北海、襄

陽，晚皈平原，而親近於柳、楊兩少師，故其書能於姿致中出古淡，爲書家中樸學。然能

樸而不能茂，以中歲深襄陽跳盪之習，故行筆不免空怯，出筆時形偏竭也。侍御酷嗜華亭

而導源平原，故形神皆肖，異於世之學華亭者。然侍御嘗謂世臣曰：『二百年士大夫善學華亭者，惟諸城耳。』則其宗旨，蓋亦主於求變，而侍御之卒不變者，則年爲之也。然侍御終身未染襄陽，故姿致遜華亭，而下筆實近茂，則其自得固別有在矣。《藝舟雙楫》

其書遠宗右軍、魯公，近法董思白，得晉人空圓之妙。國朝書家，自張得天司寇、劉石庵相國而外，無有倫比。 齊學裘《見聞隨筆》

臨池時即命學裘伸紙，耳提面命，口傳八法，囑裘觀其運腕運肘之法，不必觀其落紙之書也。曾書一聯一條幅，授裘書法，聯云：『果是端莊必流麗，全憑頓挫長氣機。』邊款云：『子冶喜學書，天資亦秀，因與論入門之要。』條幅云：『學書不必展卷即臨，須細玩之，漸得其一種秀氣，則此帖全神在目，半月後臨之，事半功倍矣。』齊學裘《見聞隨筆》

王春田偕陳玉方比部游西山，宿潭柘寺五日夜，攜宣紙四十番供玉方揮翰，結大眾緣。《存素堂詩注》

松筠

字湘圃，蒙古正藍旗人，官大學士，諡文清。

公喜爲擘窠書，尤好作大虎字。《先正事略》

平陽濮栩生者，都門之賞鑒家也，有金石書畫癖，閑於小市敗紙堆中得弊聯一幅，句

云『竹聲爽到天』，筆致飛舞，爲家文正公元璐手筆，印章題字，眞迹無疑。然雙幅不完，以廉直得之。時故輔松湘舫相國養痾西城，濮以素縑求松補其出聯。松許之，大書『酒浪醲於雨』五字，并識其收拾之因緣，約五十餘字，飛灑奇古，與文正公眞相伯仲。在琉璃廠裝裱，觀者如堵。高麗貢使鄭元容願以二百千購之，濮各勿許也。倪鴻《桐陰清話》

王霖

字春波，江蘇江寧人。

工詩，善飲，隸摹《曹全碑》，尤以畫名。《墨林今話》

甘運源

字道淵，號嘯岩，自稱我道人，漢軍正藍旗人，官廣東巡撫。

善詩古文辭，工行楷書。平生遊歷幾半天下，再入蜀，留西域者四年，所著有《長江萬里集》。《墨香居畫識》

幼師劉海峰，書畫精絶。詩文上宗七子，殊有豪氣，爲旗籍文士之冠。然不甚工楷書。有某大臣延其書寫奏牘，先生以《靈飛經》法爲之。某公大怒，揮之門外，曰：『甘某名望若爾，乃其書法尚不如吾部曹胥吏之端楷也。』《嘯亭續録》

陳豫鍾

字浚儀，號秋堂，浙江仁和人。

深於小學，篆隸皆得古法，摹印尤精，與曼生齊名。秋堂專宗龍泓，兼及秦漢，曼生則專宗秦漢，旁及龍泓，皆不苟作者也。《定香亭筆談》

陸紹曾

字貫夫，嘗得白玉蟾像，懸之齋中，因號白齋。江蘇吳縣人。

廣蓄古書名迹，有好之者，輒舉以相贈。越數年，故物復見他處，又購之。丙者踵至，復舉以相贈。自鐘鼎古文下及八分行楷，靡不研究，尤工八分。家計中落，往往攜所作書畫入市，得資可供數日餐，則椎户不復出。資罄復入市。《鷗陂漁話》

尤善蠅頭細書。有人泐之盤盂几研，以進御純皇帝賞之，一時聲價大重。學八分者多師之。八分之爲蠅頭，蓋自白齋始。《鷗陂漁話》

凡遇古碑，雖巉巖絶壑閒，必攜乾餱，架懸綆，手自寫爲縮本若干卷，校勘極慎，可補洪、婁諸家書，及顧氏《隸辨》之漏。晚年尤好飛白，有《飛白録》二卷。《鷗陂漁話》

工篆籀書，精於賞鑒。余幼時喜八分，嘗師事之。平生所見碑帖字畫，皆爲鈔録成編，

凡二十四函，曰《續鐵網珊瑚》，曰《吉光片羽》，又有《不惑編》、《名扇録》、《遊杭書畫録》、《刻碑姓名録》，及《搴雲籠烟記》之類，皆作小楷書，其精勤於翰題如此。《履園叢話》

吳錫暇

字介祉，號菜香，江蘇吳門〔七〕人。

能書，工篆刻，所藏與師中埒。《吳門耆舊記》

林衍潮

字孟韓，號太霞，江蘇長洲人。

文學唐人，尤并力爲詩，兼工書法，病中以翰墨自娛。《吳門耆舊記》

杜　厚

字載焉，號拙齋，江蘇人。

生平不治他技，專攻漢隸書，漢氏諸碑，臨寫無虛日。所居小樓題曰『借月貯書籍』，書畫於中。性好客，嗜畫，客至則瀹茗清談，終日忘倦。暇輒爲人作隸，吳中好事者往往家有其書。《吳門耆舊記》

江振鴻

字吉雲，又字成叔，安徽新安人。

工草書，又善山水花卉。《墨林今話》

周 軫

字逸雲，江南新陽人。

能篆隸書，工六法。《墨林今話》

洪 範

字石農，安徽歙縣人，官河庫道。

博雅工詩，書法畫筆，俱磊落超逸，雄視一切。初守同州，爲白太傅宦游地，郡有白樓，書畫中署印曰『白樓過客』。《墨林今話》

翁廣平

字海村，江蘇吳縣人。

詩古文詞，爲姚姬傳所賞。分隸宗漢碑，山水師北苑、巨然，俱爲文名所掩，知者甚少。《墨林今話》

吳三錫

字師中，號秋村，江蘇吳縣人。

少從鄭迂谷廷暘學，遂以書名，尤工小楷，購藏漢唐碑版及名人遺迹甚夥。師中既善書，求書者麇集，性好客，座上嘗滿，有前代錢叔寶、王伯穀之遺風。《吳門耆舊記》

陳務滋

字植夫，順天籍，湖北人，官佛岡司獄。

工楷書篆隸，鐵筆尤古雅。《藝林聞見録》

嚴　果

字敏中，號古緣，浙江錢塘人。

作書真行瘦挺，隸法漢魏，并爲時所珍。朱文藻《碧溪草堂集》

姚大勳

字受東，號學耐，江蘇昭文〔八〕人。

以書法名吳中，其行楷結構嚴密，純學思翁。《墨林今話》

程奎光

字貞白，江蘇長洲人。

工隸書。《墨林今話》

朱文嵘

字峻山，一字峻三，號酉岩，江蘇武進人，乾隆舉人，興化訓導〔九〕。

書法《聖教序》。《墨林今話》

翟大坤

字雲屏，浙江嘉禾人。

好書畫，書學《十七帖》、孫過庭。《墨林今話》

金　建

字子澂，號紅鵝，江蘇吳縣人。書法趙松雪、文徵仲。《墨林今話》

朱　岷

字導江，直隸天津人。

孫　衛

字虹橋，江蘇青浦人。精篆隸，工摹印，能作擘窠大字。《墨香居畫識》

吳叔元

字思堂，安徽休寧人。工書，尤善六法。《墨林今話》

王志熙

　字修竹，浙江嘉善人。

以行草書擅名。《墨林今話》

張　超

　字文圃，號樵水，江蘇婁縣人。

書學趙松雪。《墨林今話》

陳　逵

　字吉甫，江蘇青浦人。

善寫蘭，尤長竹石，其於書法，尤所究心，佳拓妙墨，搜羅甚富。《墨林今話》

莘　開

　字芹圃，浙江歸安人，武生。

工八分繆篆。《墨林今話》

好讀書，兼工書畫篆刻，歸安葉持伯贈詩云：『西京繆篆最雄奇，增損那移總合宜。墨守偏旁拘點畫，可憐未睹漢官儀。』《吳興詩話》

趙不承

字職方，號晚亭。

工書法，同郡顧畊石亟稱之。《墨林今話》

毛　懷

字士清，號意香，江蘇吳縣人。

工書，善談謔，彭秋士、吳時中輩皆善之，其書不下於師中，尤工題跋。《吳門耆舊記》

金可埰

字甸華，號心山，江蘇吳縣人。

詩有宋人風格，書法古勁秀削，學山谷，兼得惲甌香逸致。《墨林今話》

沈世勛

字芳洲，江蘇長洲人。

癖好古人書畫，朝夕臨摹，凡宋元以下各家山水、花鳥、人物，及蘇、米、趙、董字迹，脫手無不亂真，小楷法文待詔，亦精絕。《墨林今話》

魯璋

字近人，號半舫，江蘇吳縣人。

書學鄭谷口，間參板橋法。《墨林今話》

史翁

字南波，浙江人。

翁以詩與書畫擅名，當時有『鄭虔三絕』之稱。而左筆書尤爲獨步，於五臺進左筆書册，蒙欽取，以縣丞補用。成親王書法冠一代，亦深許翁之左筆。《劉孟塗文集》

蔣和

字仲淑，號醉峰，江南金壇人，舉人，官學正，湘颿之孫。書學承其祖法，著有《書法正宗》。《墨林今話》

方燮

字子和，號臺山，江西南安人。工詩古文，擅八法，行楷法二王，姿致魄力俱勝，尤工迤丈大字，年七十後益臻老境矣。少曾習畫，既棄去，閒以篆隸法寫墨竹。《墨林今話》

莊逵吉

字伯鴻，江蘇武進人，官同知。君通曉音律，好作篆，書畫學錢文敏。陸繼輅《崇百藥齋集》

錢樹

字梅簃，浙江錢塘人。

少嘗從丁龍泓受篆隸，尤工鐵筆，所摹漢銅印，幾欲亂真。《墨林今話》

陸　鼎

字子調，號鐵簫，江蘇吳縣人。

詩古文詞靡不工，精篆書，尤擅畫法。《墨林今話》

張彥真

字農聞，號復庵，江蘇嘉定人。

錢竹汀弟子，通經史古文之學，兼工小篆，精畫法。《墨林今話》

張　敔

字雪鴻，號莗園，安徽桐城人，官知縣。

為人聰穎絕世，書則真、草、篆、隸、飛白、左手，畫則山水、人物、花卉、禽蟲、白描、設色，無一不精且敏也。《墨香居畫識》

盛惇大

字甫山，江蘇武進人，召試舉人，官慶陽知府。

書學思翁，畫學子久。《墨林今話》

夏之勳

字銘斾，號芳原，江西人。

酷嗜金石文字，藏弄[一〇]書畫碑版彝鼎甚多，善篆隸書及花卉。《墨林今話》

工詩詞篆隸，善畫。《墨林今話》

孫　延

字蔚堂，江蘇寶山人。

邵士爕

字友園，號范村，又號桑棗園丁，江蘇蕪湖人。

工詩，善分隸篆刻，尤嗜畫。《墨林今話》

江 珏

字兼甫，安徽歙縣人，嘉慶庚申副榜，官教諭。

從黃左田游，工篆隸，畫花鳥。《墨林今話》

汪 恭

字竹坪，安徽休寧人，居毘陵。

書得山舟、夢樓兩家法，山水宗文衡山。《墨林今話》

鮑 汀

字若洲，號勤齋。

書宗松雪、香光，畫學倪雲林。《墨林今話》

陳 棠

字洛如，浙江海寧人。

髫歲能作擘窠書，直隸制府方公觀承延入署，令書『清慎勤』三大字，今節署堂上所

懸，九齡童子所書之傍是也。《庸閑齋筆記》

曹憙華

君能詩，善篆分，不恒作，行書、正書皆精。能畫山水，學南宋。《大雲山房文集》

字迪諧，一字山甫，安徽新建人。

嚴誠

詩學韋、柳，古隸仿蔡邕、韓擇木。《墨香居畫識》

字立庵，號鐵橋。浙江仁和人，嘉慶乙酉舉人。

楊汝諧

書學米、董，粗箋禿筆，波磔得神。《關隴輿中偶憶編》

居常，遇古拓名畫，不惜用價購眷。窗明几淨，硬黃臨仿，或行或楷，居然入海嶽、香光之室。《墨香居畫識》

字端揆，號柳汀，江蘇華亭人。

吳　鈞

字陶宰，江蘇華亭人。

篆隸并工，自可傳世。《關隴輿中偶憶編》

畢　溥

字逢源，號竹濤，江蘇鎮洋人，秋颿從弟。

工書法，深入趙、董之室，夢樓稱其如簪花美女，丰姿絶倫。《墨林今話》

温　純

字一齋，浙江烏程人。

好儲古人法書，善篆隸真草。《墨林今話》

書法臨摹晉唐諸家，尤工篆刻，所居曰『墨妙樓』，藏弄名人墨迹、精拓碑版及金石圖，閒窗静對，與古人爲徒。《頻羅庵集》

方　溥

字湛崖，安徽歙縣人。

能文，工小楷。《定香亭筆談》

程邦憲

字竹厂，江蘇吳縣人。

工書能詩。《定香亭筆談》

程贊和

字中之，江蘇揚州人。

工書能詩。《定香亭筆談》

高　塏

字爽泉，浙江仁和人。

工書，楷法極似虞永興《廟堂碑》，能詩。《定香亭筆談》

張國裕

字賓連，浙江錢塘人。

江步青

字聽香，浙江錢塘人。

二人與爽泉同時，工書。《定香亭筆談》

陳振鷺

字春渠，浙江錢塘人。

年七十，清癯似鶴。楷隸并得古法，恬然閉戶，以詩自娛，蘇公詩云『神清骨冷無由俗』，斯人頗似逋翁也。鄉人重之，舉孝廉方正。《定香亭筆談》

郭敏盤

字小華，山東歷城人，舉人。

嘗從桂未谷先生游，《未谷集》有《同馬秋藥顏心齋郭小華聯句》之作。工詩畫隸書，

專師未谷，余於山左近人隸，未谷之外殊好小華。《息柯雜著》

未谷弟子，於隸猶得其傳，爲予書《鄭公祠碑記》，頗具古法。《小滄浪筆談》

吳飛鵬

字九程，號遠庵，浙江錢塘人。

尤工小楷書，方整似顏魯公。予少時喜寫書，因延之於家，日課數千字，今架上《讀史方輿紀要》、《續通鑑長編》，皆所寫也。《養一齋文集》

李慶來

字鹿籽，江蘇武進人。

家世工書，君能承之，挈一硯游諸侯以爲養。《養一齋文集》

君才舞象，已有工書名，輩中相引重矣。《養一齋文集》

錢泳

字立群，號梅溪，江蘇金匱人。

工於八法，尤精隸古，晚歲以八分寫《十三經》，擬復鴻都舊觀，工力甚鉅，刻石未

及半而止。平生所摹唐碑及秦漢金石斷簡，不下數十百種，俱已行世。《墨林今話》

或有問余云：『凡學書，畢竟以何碑何帖爲佳？』余曰：『不知也。昔米元章初學顏書，嫌其寬，乃學柳，結字始緊。知柳出於歐，又學歐，久之，類印板文字，棄而學褚，而學之最久。又喜李北海書，始能轉折肥美，八面皆圓。再入魏晉之室，而兼乎篆隸。夫以元章之天資，尚力學如此，豈一碑一帖所能盡。』《履園叢話》

錢梅溪能詩工書，縮本唐帖，至其分書，一味妍媚，不求古雅，名雖遠播，終不近古。

張 鏐

字子貞，號老薑，江蘇江都人。

老薑善畫山水，工八分，兼長篆刻。性懶，不修邊幅，不飲酒而嘗以詩代飲。《墨香居畫識》

揚州張老薑布衣，工詩善書，兼精篆刻，不求聞達，窮老以終。《匏廬詩話》

保希賢

字蘭馨，號杏橋，江蘇通州人，貢生，元丞相保罕之裔。

齊學裘《見聞隨筆》

性嗜書畫，善鑒別。書仿顏魯公，尤工小楷，畫學黃子久。家有遁園，在城西。於東隅構屋數楹，以藏書畫，曹地山先生顏其額曰『愛日園』，綴景十二，繪圖作記。一時名公鉅卿，題咏倡和，稱其孝養。蓋杏橋尊人年已九旬外，故雖策名仕版，未嘗出也。《墨香居畫識》

校勘記

〔一〕楷法：《北江詩話》作『楷書』。

〔二〕看：原刻作『翰』，據《息柯雜著》改。

〔三〕擘：《息柯雜著》作『劈』。

〔四〕字容堂：顧玉霖《五是堂詩集·容堂行狀》載顧玉霖字柱國，號容堂。《五是堂詩集》據《北京師範大學圖書館藏稀見清人別集叢刊》影印清光緒刻本，後引同此。

〔五〕鎮洋：原刻空缺二字，據《五是堂文集》補。

〔六〕戶：原刻空缺一字，據《清史稿》本傳補。

〔七〕吳門：原刻空缺二字，據《吳門耆舊記》補。《吳門耆舊記》據《小石山房叢書》本，後引同此。

〔八〕江蘇昭文：原刻空缺四字，據《皇清書史》補。

〔九〕原刻『字』下空缺，據《墨林今話》、《墨香居畫識》補。《墨林今話》據葉山房叢抄本，《墨香居畫識》

〔一〇〕弄：原刻作『弄』，據《墨林今話》改。此字下文徑改。

震 鈞 輯

江 聲

字叔澐，號艮庭，江蘇仁和人，嘉慶元年孝廉方正。

不爲行楷者數十年，凡尺牘率皆依《説文》書之，不肯用俗字。《平津館稿》

生平不作楷書，即與人往來筆札，皆作古篆，見者訝以爲天書符籙，俗儒往往非笑之，而先生不顧也。《漢學師承記》

生平不爲楷書，雖日用記賬，皆小篆，故所刻書皆篆書焉。《揚州畫舫録》

余嘗雪中過訪，見先生著破羊裘，戴風巾，正録《尚書集注音疏》，筆筆皆用篆書。雖尋常筆札登記，亦無不以篆，讀者輒口噤不能卒也。嘗言許氏《説文》爲千古第一部書，除九千三百五十三字之外無字，除《説文》之外無學問也，其精信如此。畢秋颿尚書聞其名，延至家，校劉熙《釋名》，亦用篆體刻之。《履園叢話》

張燕昌

字芑堂，浙江海昌人，嘉慶元年舉孝廉方正。書工篆隸，畫兼山水人物，皆翛然越俗，別有意趣。《墨香居畫識》嗜金石，尤愛小品，搜奇採僻，斷缺零星，都爲一集，名《金石契》，又撰《飛白書攷》，又重刻天一閣《北宋石鼓文》。工於小楷，頗不俗。《墨林今話》

屈培基

字子載，江蘇婁縣人，嘉慶戊午副貢。淹雅能文，有古畸士風。工篆隸楷書，精鐵筆，畫山水竹石。《墨林今話》

張廷濟

字叔未，浙江海鹽縣人，嘉慶解元。

宋　湘

字煥襄，號芷灣，廣東嘉應州人，嘉慶己未進士，官湖北糧道。

芷灣襟抱豪邁，故揮毫灑翰，皆具倜儻權奇之概。《詩人徵略》

宋芷灣觀察工書，晚年作字，興到，隨手取物書之，不用筆而古意磅礴。《蔗餘偶筆》

吳榮光

字伯榮，又字殿垣，號荷屋，廣東南海人，嘉慶己未進士，官湖南巡撫。

嘉慶丁未，余與荷屋同補弟子員。丁卯，余入都，荷屋邀寓宅中。數月後，余遷至潘伯臨寓所，相距咫尺。君有暇則學書，取諸家法帖而鑒別考論之，至於古今體詩，未暇究心也。是以翁覃溪學士邀余與諸詞人拜東坡生日，秦小峴侍郎邀余與諸詞人拜秦淮海生日，都中二十四詩人集李公橋酒樓，爲荷花作生日，君皆未與會。蓋當時師友謂君於書學實深，於詩學尚淺，即君亦自以爲然也。《松心文鈔》

吳荷屋先生著《帖鏡》六卷，既列帖目次序，復詳著某刻何字殘泐、何處斷裂，一覽了然。帖賈無所容僞，故曰『鏡』。《無事爲福齋隨筆〔一〕》

湯金釗

字敦甫，浙江蕭山人，嘉慶己未進士，官大學士〔二〕，諡文端。

其學以治經爲務，主敬爲本。自明季姚江之學盛，本朝諸儒矯之，遂成水火。公不立

門户，不爭異同，大約本明道敬義挾持而兼有，取於良知即慎獨之說。《先正事略》

自七十五歲以後，每日晨起鈔經二百字，《十三經》皆遍。《先正事略》

張惠言

字皋文，江蘇武進人，嘉慶己未進士，官編修。

篆書初學李陽冰，後學漢碑額及石鼓文，嘗曰：『少溫言篆書如鐵石陷入屋壁，此最

精。晋《篆書勢》是晋人語，非蔡中郎語也。』《大雲山房文集》

爲庶吉士時嘗奉命詣盛京，篆列聖加尊號『玉寶』。《先正事略》

趙學轍

字季由，號蓉湖，江蘇陽湖人，嘉慶己未進士，官湖州知府。

善書，學米南宮，而上窺顏平原。晚年專學思翁，乞者日不暇給，乃戲寫墨蘭應之。

《墨林今話》

吳　鼎

字山尊，號仰庵，安徽全椒人，嘉慶己未進士，官翰林侍講學士。

二八六

善書畫，工駢體文，能詩。《昭代尺牘小傳》

吳嵩梁

字子山，號蘭雪，江西東鄉縣人，嘉慶庚申舉人，以內閣中書官知州。

陸繼輅

字祁孫，一字修平，又字季木，江蘇陽湖人，嘉慶庚申舉人，官貴溪知縣。

本朝工摹《石鼓》，以完白山人爲空前絕後，蓋能得其樸老渾逸之妙。繼此者，張皋文兄弟、吳山子、陸祁孫諸君子，亦稱能手。《枕經堂題跋》

黃　成

字樹穀，號香涇，江蘇吳縣人，嘉慶庚申舉人。

書法學晉唐，旁及篆隸。《墨林今話》

陸學欽

字子若，江蘇太倉人，嘉慶庚申舉人。

幼孤勵學，詩古文書畫，咸有時譽。書從晉人入手，後乃出於唐宋諸家，尤喜學米襄

陽。《墨林今話》

陳鴻壽

字子恭，號曼生，浙江錢塘人，嘉慶辛酉拔貢，官江蘇同知。

以古學受知於阮芸臺，與弟雲伯有二陳之稱。《墨林今話》

酷嗜摩崖碑版，行楷古雅有法度，篆刻得之款識爲多，精嚴古宕，人莫能及。《墨林今話》

其言曰：『凡詩文書畫，不必十分到家，乃見天趣。』洵通論也。《墨林今話》

曼生工詩古文，擅書畫，詩又其餘事矣。《定香亭筆談》

詩文書畫，皆以姿勝。篆刻追秦漢，浙中人悉宗之。八分書尤簡古超逸，脫盡恒蹊。

《桐陰論畫》

官宜興時，用時大彬法，自製砂壺百枚，各題銘款，人稱之曰『曼壺』。於是競相效

法，幾遍海內。余謂曼生詩文、書畫、印章，無所不精，不意竟傳於曼壺，亦奇事也。《履

園叢話》

《開通褒斜道石刻跋》云：明以前無人肄習此體，近則錢塘陳曼生司馬心摹手追，

幾乎得其神駿，惜少完白山人之千鈞腕力耳。《枕經堂題跋》

謝蘭生

字佩士，號澧浦，廣東南海人，嘉慶壬戌進士，授庶吉士。

時推古文好手，餘事作詩人耳。然刻削緊嚴，與書品畫品皆能以儷永見長。《嶺海詩鈔》

顧 蒓

字希翰，一字吳羹，號南雅，江蘇長洲人，嘉慶壬戌進士，官通政司副使。書工楷法，師歐陽率更，下筆英挺，早爲竹汀宮詹所賞。行草分隸，亦沉鬱入古。《墨林今話》

公文壇老尊宿之譽，日益四馳，知與不知，皆爭乞書畫以自貴飾。書由大歐入，晚乃效褚登善，間亦作墨繪。《程侍郎遺集》

程壽齡

字漱泉，江麟甘泉人，嘉慶壬戌進士，官庶子。

工篆隸真草，山水、花卉、人物、白描，至於詞曲，及笙笛簫管之屬，咸能通習。《履園叢話》

李兆洛

字申耆，江蘇陽湖人，嘉慶乙丑進士，官安徽知縣。

自題草書後云：原其形用，厥有二端，或法天地之迴旋，或象龍蛇之夭矯。迴旋者，其用圓；夭矯者，其勢長。右軍之作，取圓者多；大令之章，於長爲近。其在唐人，孫虔禮得法於右軍者也，長史、藏真，得法於大令者也。自爾以外，合作蓋寡。晉唐名賢，遺墨既不可復得，摹刻則往往失真，甚或長短乖方，點畫倒置，以斯傳習，遂墮迷津。非悉意追求，冥心體會，略其皮毛，取其精神，固未易語於此道矣。《養一齋文集》

予偏嗜臨池，逮經三紀，古人之作所見日多，摹仿之勤，不問寒署。《養一齋文集》

朱爲弼

字椒堂，又字右甫，浙江平湖人，嘉慶乙丑進士，官漕運總督。

少耽墳籍，通六書，尤嗜吉金文字，阮芸臺相國最重之。《墨林今話》

林則徐

字少穆，福建候官人，嘉慶乙丑進士，官大學士，諡文忠。

公書具體歐陽，詩宗白傅。在官，事無巨細必躬親。家居，必熟訪民間利病，白諸當道，求題咏者雖踵接，不暇應也。至是始得肆意，遠近爭寶之。伊犁爲塞外都會，不數月，縑楮一空，公手迹遍冰天雪海中矣。《先正事略》

程春海贈少穆督部聯云：『理事若作真書，縣密無間；愛民如保赤子，體會入微。』

少穆最工作小楷，出聯自然關合。《楹聯叢話》

周　濟

字保緒，一時介存，號止庵，江蘇荊溪人，嘉慶乙丑進士，官淮安府教授。

於諸雜藝無不長，其持論好獨出自己，嘗謂《史記》叙事勝《左傳》，於詩稱陶、杜，然痛詆謝康樂，而以近人顧炎武之詩爲少陵後一人。書學王大令，畫以北宋爲宗，意主不同於俗。《荊溪縣志》

淮南諸商爭延重君，遂措資數萬金，托君辦䲧淮北。君則以其資購妖姬，養豪客劍士。過酒樓酣歌恒舞，裙屐雜沓，倚聲度曲，悲歌慷慨。醉持丈尺矛，揮霍如飛，滿堂風雨。醒則磨墨數斗，狂草淋漓，或放筆爲數丈山水，雲垂海立，見者毛髮豎，人皆莫測君爲何許人。《古微堂外集》

孫原湘

字子瀟，一字真長，晚號心青，江蘇昭文人，嘉慶乙丑進士。

行楷隸古皆有法。法石飄祭酒有《三君咏》，蓋謂舒鐵雲、王仲瞿與君也。《墨林今話》

何凌漢

字雲門，一字仙槎，湖南道州人，嘉慶乙丑進士，官吏部尚書，謚文安。

公書法重海內，敬書《全唐文御序》。朝鮮、琉球貢使索書，應之不倦。《先正事略》

姚元之

字伯昂，號薦青，又號竹葉亭生，安徽桐城人，嘉慶乙丑進士，官左都御史。

先生工隸書行草，畫筆精妙。《墨林今話》

《卒史碑跋》：近時習此體者，則推吾鄉姚伯昂總憲，然總憲間架取法，而波撇風神則參之《邰陽令曹全碑》也。《枕經堂題跋》

《曹全碑跋》：近時姚伯昂總憲乃復拓而大之，雖畦逕有未化處，而縱橫揮灑，實有山飛泉立、玉佩紳垂氣象。《枕經堂題跋》

屠倬

字孟昭，號琴塢，晚號潛園，浙江錢塘人，嘉慶戊辰進士，官袁州知府。

工詩古文，旁及書畫、金石、篆刻，靡不深造，篆隸行楷妙絕。《墨林今話》

包世臣

字慎伯，晚號倦翁，安徽涇縣人，嘉慶戊辰舉人，官知縣。

中年書從顏歐入手，轉及蘇、董，後肆力北魏，晚習二王，逐成絕業。《安吳四種》叙錄

客冬保緒來，奉手書并墨刻三卷，歡喜無量。所寫真能導源元常，合分隸而一之，以六朝門户開迪後來，不朽之業也。《養一齋文集》

字有九宮。九宮者，每字為方格，外界極肥，格內用細畫界一井字，以均布其點畫也。凡字無論疏密斜正，必有精神挽結之處，是為字之中宮。然中宮有在實畫，有在虛白，必審其字之精神所注，而安置於格內之中宮[三]，然後以其字之頭目手足分布於旁之八宮，則隨其長短虛實而上下左右皆相得矣。每三行相并至九字，又為大九宮，其中一字即為中宮，必須統攝上下四旁之八字，而八字皆有拱揖朝向之勢，逐字移看，大小兩中宮皆得圓滿，則俯仰映帶，奇趣橫出矣。《藝舟雙楫》

然而畫法字法，本於筆，成於墨，則墨法尤書藝一大關鍵已。筆實則墨沉，筆飄則墨浮。凡墨色奕然出於紙上，作紫碧〔四〕者，皆不足與言書。必黝然以〔五〕黑，色平紙面，諦視之，紙墨相接之處，仿佛有毛，畫內之墨，中邊相等，而幽光若水紋徐漾於波發之間，乃爲得之。蓋墨到處皆有筆〔六〕，筆墨相稱，筆鋒著紙，水即下注，而筆力足以攝墨，不使旁溢，故墨精皆在紙內。不必真迹，即玩石本亦可辨其墨法之得否耳。嘗見有得筆法而不得墨者，未有得墨法而不由於用筆者也。《藝舟雙楫》

用筆之法，見於畫之兩端，而古人雄厚恣肆，今人斷不可企及者，則在畫之中截。蓋兩端出入操縱之故，尚有迹象可尋〔七〕，其中截之所以豐而不怯，實而不空者，非骨勢洞達不能幸致。更有以兩端雄肆，彌使中截空怯者。試取古帖橫直畫，蒙其兩端，而玩其中截，則人人共見矣。《藝舟雙楫》

北碑畫勢甚長，雖短如黍米，細如纖毫，而出入收放、偃仰向背、避就朝揖之法備具。起筆處順入者無缺鋒，逆入者無漲墨，每折必潔淨，作點尤精深，是以雍容寬綽，無畫不長。後人著意留筆，則駐鋒折穎之處，墨多外溢，未及備法而畫已成，故舉止匆遽，界恒苦促，畫恒苦短。雖以平原雄傑，未免斯病。至於作勢裹鋒，斂墨入內，以求條鬯手足，則一畫既不完善，數畫更不變化，意恒傷淺，勢恒傷薄，得此失彼，殆非自主。山谷謂征西《出師頌》筆短意長，同此妙悟。《藝舟雙楫》

杭州龔定庵藏宋拓《八關齋》七十二字，一見疑爲《鶴銘》，始知古人『《鶴銘》極似顏書』之説有故。《藝舟雙楫》

問：自來論真書，以不失篆分遺意爲上，前人實之以筆畫近似者，而先生駁之，信矣。究竟篆分遺意寓於真書，從何處見？

篆書之員勁滿足，以鋒直行於畫中也。分書之勁發滿足〔八〕，以豪平鋪於紙上也。真書能斂墨入豪，使鋒不側〔九〕者，篆意也。能以鋒攝墨，使豪不裹者，分意也。有漲墨而篆意埋，有側筆而分意漓，誠懸、景度以後，遂滔滔不可止矣。《藝舟雙楫》

問：先生常言『左右牝牡相得』，而近又改言『氣滿』，究竟其法是一是二？

作者一法，觀者兩法。左右牝牡，固是精神中事，然尚有形勢可言。氣滿〔一〇〕，則離形勢而專説精神。故有左右牝牡皆相得，而氣尚不滿者。氣滿，則左右牝牡自無不相得者矣。《藝舟雙楫》

學書如學拳。學拳者，身法、步法、手法，扭筋對骨，出手起腳，必極筋力〔一一〕所能至，使之內氣通而外勁出。《藝舟雙楫》

學者有志學書，先宜擇唐人字勢凝重、鋒芒出入有迹象者，數十字多至百言習之，用油紙悉心摹出一本，次用紙蓋所摹油紙上，張帖臨寫，不避漲墨，不辭用筆根勁。紙下有本，以節度其手，則可以目導心追，取帖上點畫起止〔一二〕肥瘦之迹，以後逐本遞奪〔一三〕，

見與帖不似處，隨手更換，可以漸得古人回互避就之故。約以百過，意體皆熟，乃離本，展大加倍，盡己力以取其回鋒抽掣、盤紆環結之巧。又時時閉目凝神，將所習之字，收小如蠅頭，放大如榜署，以驗之，皆如在睹，乃爲真熟。故字斷不可多。然後進求北碑，習之如前法，以堅其骨勢。然後縱臨所習之全帖，漸遍諸家，以博其體勢，閑其變態。乃由真入行，先以前法習褚《蘭亭》肥本，筆能隨指環轉，乃入《閣帖》，唯《爭座位》至易滑手，一入方便〔一四〕門，難爲出路。要之，每習一帖，必使筆法章法，透入肝膈，每換後帖，又必使心中如無前帖。積力既久，習過諸家之形質性情，無不奔會腕下，雖曰與古爲徒，實則自懷杼軸矣。唯草書至難，先以前法習永師《千文》，次征西《月儀》二帖，宜遍熟其文，乃縱臨張伯英、二王，以及伯高殘本《千文》。善夫吳郡之言乎，『背羲、獻而無失，違鍾、張而尚工』，是擬雖貴似，而歸於不似也。《藝舟雙楫》

太傅嘔血以求中郎筆訣〔一五〕，逸少仿鍾書勝於自運，子敬少時學右軍代筆人書，可見萬古名家，無不由積學醞釀而得，雖在體勢既成，自辟門户，而意態流露，其得力之處，必有見端。趙宋以來，知名十數，無論東坡之雄肆，漫士之精熟，思白之秀逸，師法具有本末。即吳興用意結體，全以王士則《李寶成碑》爲枕中秘，而晉唐諸家亦時出其腕下。至於作僞射利之徒，則專取時尚之一家，畫依字橅，力求貌似，斷不能追蹤導源，以求合於形骸之外。故凡得名迹，一望而知爲何家者，字字察其用筆結體之故，或取晉意，或守

唐法，而通篇意氣歸於本家者，真迹也。一望知爲何家之書，細求以本家所習前人法而不見者，仿書也。以此察之，百不失一。《藝舟雙楫》

薩迎阿

字湘林，滿洲鑲黃旗人，嘉慶戊辰進士，官西安將軍。

何子貞題《沙南侯猗碑》後云：『薩公工書我習見，政暇尋帖意甚殷。』注云：『湘林先生昔守長沙，公餘惟作書評帖而已。』《東洲草堂詩鈔》

朱 沆

字達夫，號浣岳，順天大興人，官兩淮運判。

浣岳工畫山水人物，無不入妙，尤善狂草，興酣落筆，幾欲奪索靖之席。《藥欄詩話》

郭尚先

字蘭石，福建莆田人，嘉慶己巳進士，官大理寺卿。

先生以工八法名嘉道間，作字甫脫手，輒爲人持去，片縑寸楮，咸拱璧珍之。書法娟秀逸宕，直入敬客《塼塔銘》之室。行書嗣體平原《論坐帖》，中年以後幾與董思翁方駕

齊驅。在京時，索書者趾接於戶，先生每呼酒，飲至醉，方濡染落紙。

不經意處。惟署跋金石，鈎稽真贋，手題掌錄，恒矜莊研究，不肯率意下筆，獨得晉唐無諍

三昧。或以泥金盡書每册餘紙，凝厚婀娜，并露毫端，良可寶貴也。龔顯曾《芳堅館題跋》叙錄

《跋褚書房玄齡碑》云：顏書出自中令，此處離合，須能理會。近來學中令書，只

知弱筆取妍，豈知中令書高處在筆力遒婉，故與魏晉暗合孫吳耶。以下皆《芳堅館題跋》

褚中令書，其秀得之晉賢，其清勁絕俗則由其人品高[一六]。忠臣義士書，骨氣自是不

凡，顏魯國、蘇文忠是也。米襄陽爲蔡京狎客，畢生脫不得一賤字。趙吳興書亦病此耳。

唐人評魯國書如『荆卿按劍，樊噲擁盾，金剛瞋目，力士揮拳』；李重光至目爲『叉手并

脚田舍漢』，米元章服膺顏行草，而云『正書便有俗氣』。是三說皆非真知顏魯國書者。

明趙子函評顏書如『登高臨深，巍巍翼翼』；董思白臨顏《八關齋記》，嘆其有篆隸氣，

無貞觀、顯慶諸家輕綺之習，黃石齋言，《新唐書》評顏書曰『遒婉』，最有識鑒，後來

學顏者但知其遒，而不知其婉，所以與魏晉遺法判若鴻溝，苟能觀其會通，原是一家眷屬。

斯皆深知顏書。魯國有靈，當拊手稱快。

曩歲得唐拓《麻姑仙壇記》，臨摹月餘，始知晉法惟顏魯國得之最多，不第《宋廣平》

碑側可證也。

《跋廟堂碑》云：伯施書，評者以爲『層臺緩步，高謝風塵』，謂其韻度勝耳。然細

觀之，氣力仍極沉厚。蓋與歐、褚同一畫沙印泥，而從容出之，得大自在。

右軍內擫法，唐人惟季海、清臣用之，然皆有迹可尋，惟伯施渾然無迹。

又跋顏書云：學魯國書，知徐會稽是正法眼藏，不能如魯國之大耳。董香光論書，創『不說定法』，四字實爲千古未發之覆，知此纔可與學顏魯國、楊少師書，而權衡各家高下也。

竊謂顏魯國書如天童舍利，青黃赤白，隨人見性，都非真相。董思白所以敢訶懷仁集書者，正於此處得法眼耳。

學書不過魯國一關，終身門外漢。過魯國一關，却大不易，非專意勁厚便可爲魯國法嗣也。

觀古人書只須望其氣韻，便自不同，不待規規論形似也。

晉唐宋元諸大家，得力全是個『靜』字，須知火色純青，大［一七］非容易。六朝人書惟《張猛龍碑》結體奇變，運筆亦峭厲，然却與魏晉無涉。趙子函言歐、虞知此便入二王之室，尚非通論。

晉人小楷，最須玩其分行布白處。唐風雖歐、褚大家［一八］，似爲烏絲欄所窘，《東山帖》便蕭遠有致。

漢人書以《韓勑造禮器碑》爲第一，超邁淵雅，若卿雲在空，萬象仰曜，意境尚當在

《史晨》、《乙瑛》、《孔宙》、《曹全》碑石上，無論他石也。

廿載京師，得宋拓《醴泉銘》三，以此爲冠。高華渾樸，法方筆圓，此漢之分隸、魏晋之真〔一九〕楷，合并醖釀而成者。伯施以外，誰可抗衡。誠懸學之，加以開張，見爲有餘，實乃不足。蓋羽扇綸巾，與縵胡短後，相去難以數計。墨守定法如脫鑿者，更不足言。

懷仁集書，千古絶作，其病在字體銜接太緊，不得縱宕。香光疑爲懷仁自運，蓋匀圓整潔，止是唐法，晋人無是也。此碑神觀，自不及懷仁，而分行稍疏，轉覺古穆。《跋半截碑》

《端州石室記》磨泐殆盡，然其結體運筆，可與子敬十三行參觀。

張長史傳魯國十二意，止是唐人法耳，於魏晋相隔尚遠。魏晋人書非不結構嚴密，然其章法之妙，如絳雲在空，隨意舒卷，有意無意，尋繹數四，但覺深遠無際。如子敬此書，疏密斜整，映帶成趣，隨手之變，更不知如何靈異，莊子之文，青蓮之詩也。唐賢有字法無章法，所以一覽易盡。宋以後并字法未審，何有章法。

道光壬午，承竹泉觀察招來鷺門講學。笈中都未携得金石文字，乃從雲麓司勳借《快雪堂帖》以遣長夏。世重此帖，争賞其《樂毅論》，所謂『看牛皮也須穿』也。此帖精華，曰《快雪》、《力命》、《丙舍》、《玉潤》，世將二表、敬和二帖、大令《昨遂不奉》、柳跋十三行、顔魯國《蔡明遠》、《過埭》、《寒食》三帖而已。此以古今書旨言之，非爲習干祿字者言之也。

上下三千年，能爲縱橫勢者，子敬、清臣而下，自當歸之子瞻，景度尚遠在。學香光書，不得其真迹細觀之，專向墨刻求生活，非佻則滑。即天分十分高者，不過到明暢二字，與香光至境無涉也。

墨磨濃後候冷，以羊豪蘸之，紙又滑膩受墨，書成當有天際真人想。此興到時偶有此數行，非能有意爲之也。

錢東塾

字學仲，號東橋，自號石文，江蘇嘉定人，竹汀官詹次子。

好書畫，尤喜寫山水。書工分隸，樸茂得漢人氣息。晚年俱不輕作。《墨林今話》

瞿中溶

字木夫，生於長至日，又字萇生，晚號木居士，嘉定人，竹汀之婿。

博綜群籍，尤精金石之學，藏弄〔二〇〕甲〔二一〕於婁東。後官湖南藩掾，政簡身暇，復搜奇訪僻於人烟稀冷之境，所獲益多。當代之嗜金石者，靡不願與定交，以資考證也。平生珍賞諸品，若漢鐙、銅象、古泉、山〔二二〕古鏡，富貴長樂漢磚，皆葺室貯之，以顏其楣。

居士篆隸悉有法，行楷學六朝人，晚年隨手塗抹，彌見天趣。《墨林今話》

錢　杜

字叔美，號松壺，浙江仁和人，官主事。

詩宗岑、韋，字法歐、虞。《桐陰論畫》

先生畫書詩俱極超妙，以貴公子落魄浪游，足迹幾遍天下。《練川名人畫像小傳》

年七十五而精神矍鑠，尚能作細筆山水，蠅頭小楷，一如文衡翁晚年。《墨林今話》

陳　均

初名大均，字受笙，浙江海寧人，嘉慶庚午舉人。

工詩，善篆隸鐵筆，又嗜金石文字，所至搜訪，手自椎拓。《墨林今話》

吳　鼇

字味琴，浙江歸安人。

味琴先生，余老友平齋之先德也。工書法，始學李北海，後學趙吳興，雖率爾命筆，動合法度，亂後散佚無存。平齋於故紙中得其四紙，裝成一小冊，嘗以示予，蓋其家田畝

契券之標題也。當時不過草草紀載之筆，而字字可入名人法帖中，洵可謂一筆不苟者矣。

《春在堂隨筆》

朱英

字宣初，順天大興人，官山東知府，文正公之孫。

精於六書，出其餘藝，得顧愷之、吳道子筆妙，山水、人物、花草、鳥獸、蟲魚、潑墨濡毫，出人意表，其運用自然，造於精微，宴游憩醉後，乞書者紛至沓來，一一應之無倦色。或筆墨不具，以烟煤隨手寫之，每饒別趣。人得其片楮，珍逾拱璧。《朱氏譜傳》

李福

字子仙，又字備五，江蘇吳縣人，嘉慶庚午舉人。

擅詩詞及行楷書，書宗褚河南，圓勁多姿，所居蘭室多藏古今妙迹，故亦深明畫理。

《墨林今話》

洪上庠

字序也，安徽歙縣人，官兩淮運判。

君好學工書，於篆隸尤所深嗜，自少至壯，日爲之不輟。梅曾亮《柏梘山房集》

應讓

原名謙，字地山，號退庵，江蘇丹徒人。

地山書法極工，幕游數十年，卒於揚州。《京江七子集》

董燿

字繼華，號枯匏，浙江秀水人。

博覽群籍，旁及內典，工端楷，曩曾見其於貝多葉上寫經十餘種，細如蠅頭，未易爲也。《墨林今話》

平翰

字越峰，浙江山陰人，官貴州知府。

書學褚河南，所刻有《求青閣帖》行世。余游白太傅祠，見所書楹帖，精妙無匹，後見太守，云此十五年前所作。《寄心盦詩話》

陳 銑

字蓮汀，秀水人。

好古精鑒，善書法，少即游山舟學士之門，親受秘訣，往還尤密，故所詣入神。《墨林今話》

校勘記

〔一〕筆：原刻無「筆」字，據《無事爲福齋隨筆》補。《無事爲福齋隨筆》據《叢書集成新編》影印《功順堂叢書》本，後引同此。

〔二〕士：原刻無「士」字，據《皇清書史》，湯金釗官協辦大學士。

〔三〕宮：原刻無「宮」字，據《藝舟雙楫》補。

〔四〕作紫碧：《藝舟雙楫》作「瑩然作紫碧色」。

〔五〕以：原刻無「以」字，據《藝舟雙楫》補。

〔六〕墨到處皆有筆：原刻作「筆到處皆有墨」，據《藝舟雙楫》改。

〔七〕尋：原刻作「迹」，據《藝舟雙楫》改。

〔八〕足：原刻無「足」字，據《藝舟雙楫》補。

〔九〕使鋒不側：原刻作「鋒足不測」，據《藝舟雙楫》改。

〔一〇〕滿：原刻作「象」，據《藝舟雙楫》改。

〔一一〕力：《藝舟雙楫》無「力」字。

〔一二〕起止：原刻無『起止』二字，據《藝舟雙楫》補。

〔一三〕奪：原刻作『套』，據《藝舟雙楫》改。

〔一四〕原刻此處有『法』字，據《藝舟雙楫》刪。

〔一五〕訣：原刻作『缺』，據《藝舟雙楫》改。

〔一六〕高：原刻無『高』字，據《芳堅館題跋》補。《芳堅館題跋》據《藏修堂叢書》本，後引同此。

〔一七〕大：原刻作『天』字，據《芳堅館題跋》改。

〔一八〕《芳堅館題跋》此處有『緒』字。

〔一九〕真：原刻無『真』字，據《芳堅館題跋》補。

〔二〇〕弄：原刻作『弃』，據《墨林今話》改。

〔二一〕甲：原刻作『申』，據《墨林今話》改。

〔二二〕山：原刻及《墨林今話》皆有『山』字，疑因瞿中溶齋館名『古泉山館』而衍。

程恩澤

字雲芬，號春海，安徽歙縣人，嘉慶辛未進士，官户部右侍郎。

學識超乎流俗，六藝九流，皆好學深思，以知其意。本工篆法，益熟精許氏《説文》之學。《擘經室集》

篆字必須正鋒，須用飽筆濃墨爲之。近人率用禿筆，或竟剪去筆尖，不可爲訓。王虛舟篆體，結搆甚佳，惟用剪筆枯豪，不足以見腕力。今人中惟趙謙士侍郎，近惟程春海侍郎，得其法，而春海筆力尤壯。昔人言，篆之善者，就中視之，必有一綫濃墨在每畫之中間，豪無偏倚。此豈剪筆枯豪之所能爲哉。《退庵隨筆》

李在青

字貫時，號白橋，湖南湘潭人，嘉慶辛未進士，官中書。

爲文清勁刻露，書法入趙吳興室。《印心石屋集》

陳延恩

字登之，玉方先生子，官知府。《見聞隨筆》

張琦

字宛鄰，號翰風，江蘇陽湖人，嘉慶癸酉舉人，山東知縣。嗜書，移漢分法入真行，又以北朝真書斂分勢，并騰踔蘊藉，當世無與比。《齊民四術》君工分，晚以分法入真行，尤沉酣蹈厲，完固不可犯。《齊民四術》書長於分隸，蓋懷寧鄧石如之亞，而真行書與涇縣包慎伯齊名，慎伯推之，以爲舉世無與比。《初日樓文續鈔》

徐元禮

字淞橋，浙江桐廬人，嘉慶癸酉拔貢，官知縣。書法直造晉唐，與郭蘭石大理齊名，小楷或勝之。《無事爲福齋隨筆》湘橋深於中令書，其靈俊處實出天賦。《芳堅館題跋》

梁藹如

　　字遠文，號青崖，廣東順德人，嘉慶甲戌進士，官內閣中書。君好吟咏，善書畫，著有《無怠懈齋詩集》。詩學陶、韋，篆學《嶧山碑》，隸學《夏承碑》，草書學右軍，真書學魯公，行書學坡公，畫學一峰老人。得其書畫者，寸縑尺幅皆珍之。《松心文集》

韓　桂

　　字古香，江蘇武進人。少從畢焦麓學畫，嘗以爲作畫必先通書，四體并工，然後筆有古趣，於是學《靈飛經》。《墨林今話》

沙神芝

　　字笠甫，浙江嘉興人。工篆隸，學懷素狂草，筆力雄健。《墨林今話》

潘廷與

字驤雲，江蘇元和人。

好金石，工篆書，嘗游粵西，得磚刻薛稷《蘭亭》，及唐碑《鄭君墓誌》，皆罕見物。

《墨林今話》

姜 皋

字少眉，號香瓦樓主，江蘇吳縣人。

小隸書人能品。《墨林今話》

溫肇江

字翰初，江蘇江寧人，道光壬辰進士〔一〕。

工隸書。《墨林今話》

陳 經

字抱之，浙江烏程人，官主事。

嗜金石，藏三代尊彝，及秦漢以下古錢、私印、古磚極多。所居魚計亭，爲鄉前輩鄭

子餘讀書處，竹垞題額尚存。君葺而新之，更闢一室，曰求古精舍。成《金石圖》一書，

儀徵相國嘔加賞嘆。精於隸書。《墨林今話》

葉志詵

字東卿，湖北漢陽人。

郎葆辰

字文臺，號蘇門，又號桃花山人，安吉人，嘉慶丁丑進士，官御史。

工詩，善行楷書，尤長寫生。《墨林今話》

方履籛

字彥聞，江蘇陽湖人，嘉慶戊寅舉人，官閩縣知縣。

彥聞之爲學善變。其爲駢體也，初愛北江洪先生，效齊梁之體，綺集相逮矣，已而曰

『此不足以盡筆勢』，則改爲初唐人規格，雄肆亦復逮之矣，自以爲未成。爲隸書，慕完白

鄧先生，爲之傳贊，精心仿之，既又以不能出完白上，思別出一奇，變爲古瘦，亦未成也。

此其學完白時所爲，體勢逼效，而古俊之氣，流於毫端，要能自成其家。《養一齋文集》

博學於文，自天文、地理、氏族、金石、錢幣及六書、九章之法、梵夾之典，靡不綜貫。尤嗜金石文字，少壯行萬里，所至深山古刹，必携氈椎與俱，遇殘跌斷碣，隱隱有字，必手自捫拓以歸，如獲拱璧。足所未到，必屬所知代訪。所積紙萬種，多王氏《金石萃編》、孫氏《訪碑錄》所未載。游伊闕，居山中彌月，遍搜石刻，得唐以前造像題名八百餘種。《左海文集》

陸繩

字古愚，江蘇吳江人。

古愚秉承家學，隸書直追漢人。流寓潭西精舍，所交皆四方知名士。尤喜金石刻，嘗跨蹇驢，宿春梁，遍游長清、歷城山巖古刹，搜得神通寺造象十八種，及靈嚴寺諸小石記百餘種，皆以裨余。纂錄搜奇之勤，莫能過此。又嘗刻金石款識，列爲屏幅，用硏蠟法，較之氈搨施墨者，既速且易，亦巧思也。《小滄浪筆談》

胡仁頤

字扶山，河南光山人。

丁巳杪春由歷下至都，距扶山寓廬僅數十武，一握手外，即縱談古今書勢，互證兩人別後八法進境。《東洲草堂集》

查礨桐

字琴齋，安徽懷寧人。

吾鄉查琴齋明經，學《曹全碑》不下二十年，無論詩文序跋，皆集此碑中字應之，積有成書，不下數卷。其徑寸內外諸字，娟秀絕倫，有美人不勝羅綺之態，是又得此中之一體者。《枕經堂題跋》

趙　鶴

字鳴皋，號白山。

善草書，畫蘭竹亦以草書法行之。年既耄，猶作書。《墨林今話》

張金鏞

字海門，浙江平湖人，道光辛丑進士，官編修。

善分隸。《墨林今話》

張祥河

字元卿，號詩舲，江蘇華亭人，嘉慶庚辰進士，官刑部尚書，諡溫和。

君初以孝廉留京師，富陽董相國延至邸第，與袁少迂上舍、周芸皋太史講求六法。時《大清會典》將告成，館臣以君充繪圖，得敘知縣，有『他年誇野老，曾繪六官來』之句。良以香光書如東坡詩，輒引人入勝，全在一箇動字，動則變，變則化。《關隴輿中偶憶編》

余嘗有句云：『文人至晚年，棲心必空王。書家至晚歲，融神必香光。』

《墨林今話》

汪大經

字西村，浙江秀水人，貢生。

明經書學香光，繼而專學張文敏，求書者接踵於門。《關隴輿中偶憶編》

惲秉怡

字潔士，一字梧岡，江蘇陽湖縣人。

君書畫皆入能品，而書尤善，受法於同里莊然一。然一師歐陽率更父子，而君以徐季

海爲宗，論者以爲各有勝處。《初月樓文續鈔》

沈道寬

字栗仲，順天大興人，嘉慶庚辰進士，官湖南知縣。

工書畫，求者踵門不絕。畫不肯輕作，書則一縑片紙，人得之珍如拱璧。方濬頤《沈公家傳》

沈栗仲善琴工書，報慈寺壁閒多其手迹，有集《鶴銘》字貽寺僧聯。《褒遺草堂詩注》

翟雲升

字文泉，山東東萊人，嘉慶五年[二]舉人。

東萊同年友翟君文泉，性耽六書，尤嗜隸古，吉金樂石，搜奇日富，蓋寢食於中者四十餘年。楊以增《隸篇序》

程　荃

字蘅衫，安徽懷寧人，□□□□拔貢。

程蘅衫明經、師釋雲衫上人，皆受業於完白山人之門數十年。二公皆在吾邑西門外，予於暇日嘗造廬親訪，叩其所習，俱云：『先研許氏之學，次究秦相諸刻，然後出入古今，

則得矣。」《枕經堂題跋》

程蘅衫篆隱園，自言經營三十載始成，屋宇不多，布置幽雅，蒔松種竹，鑿沼引泉，皆老翁親自料理。雖半畝之區，而花木繁茂，臺榭玲瓏，處處引人入勝。《夢園叢說》

黃乙生

字小仲，江蘇陽湖人，仲則之子。

君又嗜書，攻之甚力。自董文敏後二百年書癲靡無可采，君志在復古，嘗曰：『書訣多僞託，唯「用筆者天，流美者地，非凡庸所知」，是真太傅語也。』余嘗從君問筆法，語在《述書》，近之能書者踵出，而君實爲始事。《齊民四術》

君善病，每病輒三四月不飲食，亦不困，猶手古拓作書，然自以爲不工，書成輒塗抹，以故傳書甚少。《齊民四術》

乙亥夏，與陽湖黃乙生小仲同客揚州，小仲攻書，較余更力，年亦較深。小仲謂余書解側勢而未得其要，余病小仲時出側筆，小仲猶以未盡側爲憾。相處三月，朝夕辨證不相下。小仲曰：『書之道，妙在左右有牝牡相得之致，一字一畫之工拙不計也。余學漢分，悟其法，以觀晉唐真行，無不合者。』又云：『唐以前書，皆始艮終乾，宋以後書，皆始巽終坤。』《藝舟雙楫》

伊念曾

字少沂，號梅石，福建汀州人，墨卿之子。

何子貞詩云：少沂作吏治譜存，作書亦惟家法尊。《東洲草堂詩鈔》

吳　育

字山子，江蘇吳縣人。

又晤吳江吳育山子，其言曰：『吾子書專用筆尖直下，以墨裹鋒，不假副毫，自以爲藏鋒內轉，衹形薄怯。凡下筆須使筆豪平鋪紙上，乃四面圓足。』此少溫篆法，書家真秘密語也。《藝舟雙楫》

山子在河南，歲杪當歸，見時即屬其作篆書奉寄。《養一齋集·與徐星伯書》

朱昂之

字青立，號津里，江蘇武進人。

書學董文敏，行草筆墨精妙。《墨林今話》

善畫工書，均極超逸，爲時人稱重。《桐陰論畫》

許希沖

字子與，一字壽卿，江蘇青浦人，錢竹汀之婿〔三〕。

貌清偉，性奇僻，厭薄世俗，每有擺脫塵鞅之想。然嗜韻語，好倚聲，耽古人書畫。書於晉唐宋元，罔不搜討，不專習一家。畫梅蘭竹菊外，閒作設色小品。又喜作印章硯銘，游戲奏刀，神與古會。凡些小殘缺之物，經其手製，無不精妙完好。《墨林今話》

陳焯

字無軒，浙江烏程人，官廣文。

勤學修節，能詩工書。《定香亭筆談》

吳德旋

字仲倫，江蘇宜興人。

德旋少年時篤好韓退之詩文，見退之有『性不喜書』之言，即亦絕不措意。三十歲後，有所激發，於爲書亦甚嗜之，而在儕輩中質最劣。然以質之劣也，而思之較深，於古人之所以離合得失，實能心知其故，但運之於手，不能如吾意之所欲出耳。《初月樓文集》

喻宗崙

字東白，號桐鄉，江西新城人，優貢生，候選知縣。

七齡能詩，十三能擘窠書，尤精小楷，兼善八分。《東白小象記》

鄧傳密

字守之，完白山人之子。

鄧守之乃完白先生之子，作篆有家法。《東洲草堂詩注》

守之篆法，近承家學，還紹斯冰。《息柯雜著》

周邰

字于封，號太平里農，浙江嘉禾人。

書有板橋風格。《墨林今話》

高銓

字蘋洲，浙江湖州人。

書法秀勁，精鑒賞，善臨摹。《墨林今話》

徐　嶧

字桐華，浙江仁和人。

書學褚河南，兼精隸古，喜藏硯，名所居曰壽石齋。嘗得梅花庵小印，是仲圭故物，尤所珍賞。《墨林今話》

潘　鼎

字彝長，號小昆，浙江泰順人。

書類張得天。《墨林今話》

汪景望

字企山，江蘇宜興人，孝廉。

深於《易》，有《易論》行世。工草書。《墨林今話》

王溥

字雲泉，江蘇太倉人，官典史。

書學蘇、米，并善分隸。《墨林今話》

畢紹棠

字也香，直隸天津人，官知州。

畫宗二王，無劍拔弩張之態，書法亦蒼勁有力。《墨林今話》

徐淪

字心潛，本姓嚴，浙江錢塘人。

書畫宗法香光，與蔣山堂仁皆喜作一筆書，必至筆渴而後已。有人飲以佳釀，輒作書畫報之，未嘗易錢也。梁山舟學士見其書，嘆爲不及，其欽佩如此。《墨林今話》

朱瑋

字秀珩，號皋亭，江蘇嘉定人。

工畫學，兼習分隸，晚年養疴，輒假漢碑，日臨數百字以爲樂。家傳一硯，失而復得，又燬於火，乃自號破硯生。

謝希曾

字孝基，江蘇吳縣人。

潛心理學，尤邃於《易》。家藏碑帖，自晉迄明，悉以勒石，凡八卷，爲《稧蘭堂帖》。精小楷，山水得倪黃意。《墨林今話》

倪稻孫

字米樓，浙江仁和人，貢生。

性嗜金石，所至搜採，考據辨駁，多載其《海漚日記》中。精篆隸書，喜畫蘭。《墨林今話》

袁　沛

字少迂，江蘇元和人。

君於書法亦深造，尤工徑尺字，所蓄端硯多上品，椒堂少京兆爲書『二十四硯山房』額。《墨林今話》

計　姓

　　字守恬，江蘇吳江人，甫草裔。

書宗二王。《墨林今話》

顧　洛

　　字西梅，號禹門，浙江仁和人。

書法古勁圓厚。《墨林今話》

屈頌滿

　　字宙甫，江蘇常熟人。

數歲能作擘窠大字，既長，工行草篆隸。《墨林今話》

趙之琛

　　字次閑，浙江錢塘人。

精心嗜古，邃金石之學，篆刻得其鄉陳秋堂傳，能盡各家所長，兼工隸法，善行楷。

《墨林今話》

吳文徵

字南蓟，安徽歙縣人。

書工分隸，行草皆適媚入古。《墨林今話》

孟耀廷

字心閑，江蘇陽湖人，諸生。

工大小篆及行楷書，著有《閑居散論》，論書與畫，俱動中肯綮。《墨林今話》

王有仁

字淇園，號懶園，江蘇吳縣人。

書工行草，摹文太史而能軼出範圍，時得天趣。《墨林今話》

涂 炳

字子文，又字叔明，雲南人。

性嗜古，精攷據，行楷規摹晋人。《墨林今話》

袁　桐

字琴甫，號琴南，浙江錢塘人，隨園從子，官通判。
能詩，善隸法，下筆奇恣，類曼生司馬。篆刻師鐘鼎漢磚，胎息甚古。《墨林今話》

錢元章

字子新，號拜石，江蘇嘉定人。
其尊甫麗軒丈工書，幼禀庭訓，習古篆隸，宗其家竹汀宮詹、十蘭別駕兩公法，兼精
鐵筆，善山水。《墨林今話》

厲　志

字駭谷，浙江定海人。
書法學明人，尤精行草，兼畫蘭竹山水。《墨林今話》

張維屏

字子樹，號南山，廣東番禺人，道光壬午進士，官南康知府。

鐵夫詩云『打門一輩但求書』，又云『書好何曾換得鵝』，又云『苦教磨墨累家童』。鐵夫負重名，故書雖不甚工，而求者甚眾。余名不及鐵夫，乃索書者亦日踵於門，甚至如索逋之急。余嘗倩區方山、陳丹厓、沈竹坪、袁壽山諸君代筆，自余觀之，諸君書皆工於余，而索書者必欲得余手書。凡善書者多樂此不疲，余不善書，但覺疲而不樂，可笑也。

《聽松廬詩話》

稚齒工吟咏，長復肆力古法，兼工書法。《玉壺山房詩話》

湯貽汾

字雨生，江蘇武進人，以難蔭雲騎尉，官浙江副將，告歸，殉癸丑金陵之難。

雨生以廕為雲騎尉，蒙阮文達賞拔，積官至樂清副將。能詩，善書畫，畫仿思翁，字亦學之。《無事為福齋隨筆》

雨生先生《畫梅樓詩稿》，多沉雄奇宕之作，書畫則清而有韻，各有獨絕之詣。及金陵陷，殉節死，繼其祖若父，三代孤忠，一門節義。其遺迹之重於世，雖金寒石泐，不能

朽也。《息柯雜著》

姚柬之

字幼楷，一字伯山，安徽桐城人，道光壬午進士，官雲南知府。

伯山先生書學坡翁，勝於青總憲遠甚，惜知者甚少。

鮑俊

字宗垣，號逸卿，廣東香山人，道光癸未進士，官刑部主事。

逸卿太史以工書名於時，道光癸未成進士，殿試卷在進呈十本之內，其工小楷如此。而大小行草以及擘窠大字靡弗工，故遠近求書者踵相接。《松心文鈔》

趙光

字蓉舫，號退庵，雲南昆明人，嘉慶庚辰[四]進士，官刑部尚書。

退庵先生書法思翁，頗有諸城風度，官京師，日縑素盈門。

陳 烱

字寅甫,號月樵,江蘇元和人。

工四體書,行楷初學董,後兼顏柳。《金有容文集》

陳 潮

字東之,江蘇泰興人,道光乙未舉人。

陳 奐

字碩甫,號南園,江蘇長洲人,道光辛亥孝廉方正。

吳中老輩,余所及見者二人,一宋于庭先生翔鳳,一陳碩甫先生奐,皆乾嘉學派中人也。碩甫先生專治《毛詩》,吟咏非所長,然能爲篆書,嘗書楹帖見贈,云『金尊日月三都賦,玉洞雲霞二酉文』。其書甚佳,非如老輩人作篆書剪筆頭爲之者,亦非時下人專摹鄧完白一派者可比。俞樾《春在堂隨筆》

何士祁

字竹薌，浙江會稽人，嘉慶壬戌進士，官同知。

博學工書，藏書之富，甲於江浙。《墨林今話》

徐渭仁

字文臺，號紫珊，江蘇上海人。

少時及見山舟學士，繼與曼生、叔未、椒畦爲書畫金石友，嘗獲開皇時《董美人誌》，珍秘特甚，自號『隋軒』。又購得述庵藏雁足鐙，因顏曰『西漢金鐙之室』。工於書，篆隸行楷悉有法，鉤摹尤精。《墨林今話》

江　介

字石如，原名鑑，浙江杭州人，官廣文。

書法歐陽率更，妙於波磔，有清峭出塵之概。《墨林今話》

徐君問蘧嘗謂余曰：石如年弱冠時所作楷，斬釘截鐵，逼近冬心，後乃化爲軟美，仍是老辣，其入手不凡也。生平好藏王莽貨布，及宋『大觀』『崇寧』諸品泉，積至數百，

而又未嘗蓄他品。蓋『崇寧』『大觀』，取其瘦金書極有姿態，莽布取其懸鍼書極爲挺拔耳。《墨林今話》

趙懿

字懿子，號縠庵，浙江錢塘人。

工書，尤精篆刻，與其從父次閑同受陳秋堂法，嘗入都，隸古鐵筆，俱見賞於覃溪閣學。《墨林今話》

嚴寅

字同甫，號介堂，江蘇常熟人。

工書，尤妙篆法，筆力圓勁，類王虛舟，與世之貌鐘鼎爲古者有別。《墨林今話》

崇恩

字仰之，號語鈴，又號香南居士，覺羅正藍旗人，官山東巡撫。

何子貞贈詩云：香南居士詩字格，於眉陽叟最服膺。因於顏行極戀嫪，想見胸次常崚嶒。我書泛濫不媒壹，居士許爲同志朋。《東洲草堂詩鈔》

陳孚恩

　　字子鶴，江西新城人，道光乙酉拔貢[五]，官侍郎。

何子貞贈詩有云：　揮毫果擅雲烟妙，要築糟邱頗[六]費才。　注云：　君善書而不能飲。

《東洲草堂詩鈔》

沈　烜

　　字樹棠，江蘇吳縣人。

工文翰，善篆隸，與人交有真意，獨其書與畫不苟爲人作。《墨林今話》

查仲誥

　　字广庆，號作舟，浙江海鹽縣人，聲山五世孫。

家學相承，代擅書畫，作舟喜作四體書及鐘鼎文。《墨林今話》

程　普

　　字少山，浙江錢塘人。

善作書，行楷篆隸，靡不精妙，尤工鐵筆。《兩般秋雨庵筆記》

李　森

字直齋，江蘇長洲人。

書工漢隸，得同郡杜拙齋之傳。《墨林今話》

孫義鈞

字子和，江蘇吳縣人，諸生。

博覽群籍，不爲世俗之學，卓有撰述，其學以經爲主，以小學爲從入之路。書品在晉唐間，隸古無近人畦徑，曼生司馬首推之。《墨林今話》

戈　載

字順卿，江蘇吳縣人。

工作隸書。《墨林今話》

季士訢

　　字尚迁，江蘇常熟人。

　　書學董香光，宕逸多姿，絕去塵俗。《墨林今話》

陳　瑗

　　字筠谿，維揚人。

　　工畫山水，謹守王司農法，筆極蒼厚，尤工草書。《墨林今話》

王曰申

　　字子若，江蘇太倉人，麓臺玄孫。

　　頗能篆隸，能入古人堂奧，曾爲萬廉山縮橅百漢碑研。《墨林今話》

郭　驥

　　字友三，江蘇吳縣人。

　　工四體書。《墨林今話》

慎宗源

字雲艇，江蘇吳縣人。

書學真西山。《墨林今話》

楊　振

字蕉隱，初名振甲，江蘇陽湖人。

書法勁秀，在歐褚間，嘗作《後書譜序》，補孫過庭論所未及。《墨林今話》

馮承輝

字少眉，一字伯承，江蘇婁縣人。

閉門研學，有歐陽集古之嗜，篆摹《石鼓》，隸學《史晨校官碑》，著有《石鼓文音訓攷證》、《兩漢碑跋》。《墨林今話》

吾鄉馮少眉茂才，體甚魁吾，工八分，所居名『梅花樓』，余過之，贈聯云『蟾蜍蝕墨八分體，大蝶騎風七尺身』，并贈錢叔美所畫墨梅張於壁。《關隴輿中偶憶編》

常道性

　　字芝仙，安徽蕪湖人。

　　書學米襄陽。《關隴輿中偶憶編》

張　式

　　字抱翁，號荔門，又號夫椒山人，江蘇無錫人。

　　書法胎息河南，出入晉宋，能懸臂寫蠅頭楷。《墨林今話》

鈕　晉

　　字受茲，號少雲，江蘇吳縣人，非石從子。

　　工書法，氣息近古，得非石指授。《墨林今話》

校勘記

〔一〕道光壬辰進士：原刻作『嘉慶』二字，據溫肇江《鍾山草堂遺稿》改。《鍾山草堂遺稿》據《清代詩文彙編》影印清光緒刻本。

〔二〕嘉慶五年：原刻此處空缺四字，據《皇清書史》及《隸篇序》補。據《皇清書史》，翟爲道光二年進士。

《隸篇》據《續修四庫全書》影印清道光刻本。

〔三〕之婿：原刻無「之婿」二字，據《墨林今話》補。

〔四〕嘉慶庚辰：原刻作「道光□□」，據《清史稿》本傳補正。

〔五〕乙酉拔貢：原刻作「□□進士」，據《清史稿》本傳補正。

〔六〕邱頎：原刻作「頎邱」，據《東洲草堂詩鈔》改。《東洲草堂詩鈔》據《續修四庫全書》影印清同治長沙

無園本，後引同此。

何紹基

字子貞，號蝯叟，湖南道州人，道光丙申進士，官編修。

何子貞太史工書，無帖不摹，尤喜臨《爭坐位帖》。《楹聯叢話》

子貞現臨隸字，每日臨七八葉，今年已千葉矣。近又考訂《漢書》之譌，每日手不釋卷。蓋子貞之學，長於五事，一曰《儀禮》精，二曰《漢書》熟，三曰《說文》精，四曰各體詩好，五曰字好，渠意皆欲有所傳於後。以余觀之，三者余不甚精，不知深淺究竟何如，若字則必傳千古無疑矣。詩亦非時下諸人所及。《曾文正家書》

太史平日博覽群籍，卓犖自豪，雅量能飲，工書，考訂金石，補前人所未逮。客與之言，侃侃窮日夜，非其心服，雖名公卿，不苟推許。而一材一藝之士，或時蒙特賞。《國朝正雅集小傳》

何貞老書專從顏清臣問津，積數十年功力，探源篆隸，入神化境。此冊書《黃庭》，圓勁精渾，仍從琅邪上掩山陰，數百年書法，於斯一振。如此小字，人間不能有第二本。

震鈞輯

仰雲寶藏，當覓精能手鈎摹上石，使後世不獨寶重山陰也。《息柯雜著》

何貞老書探源篆隸，晚年尤自課勤甚，摹《衡興祖》、《張公方》多本，神與迹化。此聯未著款，爲石若所得，筆筆有漢人風味。《息柯雜著》

北海書與魯公同時并驅，所撰書多方外之文，其剛烈不獲令終亦略相似。余於顏書，手鈎《忠義堂帖》，收藏宋拓本《祭伯文》、《祭姪文》、《大字麻姑壇記》、《李元靖碑》。於李書見《北雲麾》原石全本於番禺潘氏，收《宋拓麓山寺碑》於杭州，蒐得《靈巖寺碑》兩段於長清，見古拓《廬府君碑》於崇雨聆中丞處。今復得此帖，墨緣重疊，可云厚幸。竊謂兩公書律，皆根矩篆分，淵源河北，絕不傍山陰。余習書四十年，堅持此意，於兩公有微尚焉。何蝯叟《法華寺碑跋》

《題坐位帖》云：模楷得精詳，傳自張長史。莫信墨濡頭，顛草特戲耳。欲習魯公書，當從楷法起。先習《爭坐帖》，便墮雲霧裏。未能坐與立，趨走傷厥趾。烏乎宋元來，幾人解道此。《東洲草堂集》

《題周芝臺協揆宋拓閣帖》後云：一秋不雨冬不雪，千林落盡聞飢鷹。敝裘塵土無處洗，命酒來招靡不承。芝臺先生篤舊好，容我散漫脫拘繩。醉餘閒話到書律，側筆吾厭虞永興。因茲愜論令推闡，大似魯國逢錢僧。我言書勢至魏晋，始著名姓分神能。堅特古重碑版貴，流美便利簡札稱。法異方圓力厚薄，大鑱嚴石細楷繒。豈宜一例規不朽，空亭

墨妙長登登。南北書派各流別，聞之先師阮儀徵。小子研摩粗有悟，竊疑師論猶模稜。右

軍手腕怯碑版，茂漪女子師資憑。《曹娥碑》仿度尚格，自安小國如邾滕。《曹娥碑》度尚分書，右軍以真書仿之。

層。官奴勝父語誠妄，臭味亦僅殊淄澠。王家未能伏庾、謝，大令差可傲徽、凝。《禊叙》

荒涼三百載，已落方外蘽榛藤。忽媒越寺缸面酒，來伴昭陵千歲鐙。歐顏褚李輩杰峙，各

抱古法無因仍。無如百卷《晉史》出，羲之一傳天筆騰。推爲隸書冠今古，從此規矩迷高

曾。南唐庸陋工附影，趙宋沿襲來伏膺。文皇藝祖兩英主，同嗜軟美嫌崚嶒。《官帖》彙

集更叢僞，混謬千載爲一朋。《大觀》、《潭》、《絳》遂嗣出，人間萬本附驥蠅。魷生自幼

禀庭誥，每念心畫生戰兢。欲從篆分費真草，恒苦挈弱任不勝。先生聞言發長嘆，憂時搔

首髮鬖鬖〔二〕。命書此語附帖尾，傾酒磨墨成層冰。《東洲草堂詩鈔》

《猨臂翁詩》云：書律本與射理同，貴在懸臂能圓空。以簡御煩靜制動，四面滿足

吾居中。李將軍射本天授，援臂豈止兩臂通。氣自踵息極指頂，屈伸進退皆玲瓏。平居習

書頗悟此，將四十載無成功。吾書不就廣不侯，雖曰人事疑天窮。同心忽遇三二子，篆分

隸楷各殊工。皆用我法勝我巧，巧不可傳法可公。惟當努力躡前古，莫嗤小技如雕蟲。烏

乎書本六藝一，蕲進於道養務充。閱理萬端讀萬卷，消長得失惟友躬。外緣既輕內自重，

志氣不一非英雄。笑余慣持五寸管，無力能彎三石弓。時方用兵何處使，聊復自呼猨臂翁。

《東洲草堂詩鈔》

覃溪論書，以永興接山陰正傳，此說非也。永興書欹側取勢，宋以後楷法之失，實作俑於永興。試以智師《千文》與《廟堂碑》對勘，格局所判，一俊一佻儁，消息所判，明眼人自當辨之。至其意味不惡，又爲文皇當日所特賞，遂得名重後世。若論正法眼藏，豈惟不能并軌歐顏，即褚薛亦尚勝之。余雖久持此論，而自覃溪、春湖兩先生表彰《廟堂》，致學者翕然從之，皆成榮咨道之癖，余不能奪也。允臣世兄酷嗜余書，一日得《廟堂》古拓，欣然持示，且云：『近日方肆力習之。』其帖果佳。然翁、李之說，余不敢坳會也。適允臣屬書此卷，輒走筆吐所欲言，并占小詩奉粲，幸秘之勿令它人見也。真行原自隸分波，根巨還求篆籀蝌。豎直橫平生變化，未須欹側效虞戈。咸豐丁巳中秋節前二日漫草於都門米芾胡同之寓齋。蝯叟何紹基。 真迹，亦見《東洲草堂詩鈔》

何編修紹基工書，有重名，達官富商齎金幣求之，往往弗得。嘗之永州訪楊翰，距城數里，忽覺飢倦，因憩村店具食。時資裝已先入城，食已，主人索錢，紹基無可與，請爲作書。主人不可，乃質衣而行。楊翰聞之，笑曰：『何先生書亦有時不博一飽耶？』《瞑庵雜識》

曾國藩

字滌生，湖南湘鄉人，道光戊戌進士，官大學士、兩江總督，謚文正。

吾讀《孫子》至『鷙鳥之疾，至於毀折者，節也』句，悟作字之法，亦有所謂節者，無勢則節不緊，無節則勢不長。《曾文正日記》

作字之道，剛健婀娜，二者闕一不可。余既奉歐陽率更、李北海、黃山谷三家以爲剛健之宗，又參以褚河南、董思白婀娜之致，庶爲成體之書。《曾文正日記》

董香光專用渴筆，以極其縱橫使轉之力，但少雄直之氣。余當以渴筆寫吾雄直之氣耳。《曾文正日記》

余老年始略解書法，而無一定規矩態度。今定以間架師歐陽率更，而輔之以李北海，丰神師虞永興，而輔之以黃山谷；用墨之鬆秀師徐季海所書之《朱巨海》，按當作『朱巨川』。而輔之以趙子昂『天冠山』諸種，庶乎爲成體之書。《曾文正日記》

作字之法，險字和字，缺一不可。《曾文正日記》

作書之道，寓沉雄於靜穆之中，乃有深味。雄字須有長劍快戟、龍拏虎踞之象，鋒芒森森，不可逼視者爲正宗，不得以『劍拔弩張』四字相鄙。但作一種鄉愿字，名爲含蓄深厚，非之無舉，刺之無刺，終身無入處也。作古文古詩亦然，作人之道亦然，治軍亦然。

古之書家，字裏行間，別有一種意態，如美人之眉目可畫者也，其精神意態不可畫者也。意態超人者，古人謂之韻勝。余近年於書略有長進，以後當更於意態上體驗。因爲四

（頁首）

語曰：『骹屬鷹視，撥鐙嚼絨，欲落不落，欲行不行。』《曾文正日記》

作字之道，二者并用。有著力而取險勁之勢，有不著力而得自然之味。著力如昌黎之文，不著力如淵明之詩。著力則右軍所謂『如錐畫沙』也，不著力則右軍所謂『如印泥』也，二者缺一不可，亦猶古文家所謂陽剛之美、陰柔之美。《曾文正日記》

余之書勢，應以斗、跌、刷、縮四字爲主。《曾文正日記》

大抵寫字，止有用筆、結體兩端。學用筆，須多看古人墨迹，學結體，須用油紙摹古帖，此二者，決不可易之理。《曾文正家訓》

吾自三十時已解古人用筆之意，只爲欠却閒架工夫，便爾作字，不成體段。生平欲將柳誠懸、趙子昂兩家合爲一鑪，亦爲閒架欠工夫，有志莫遂。《曾文正家訓》

梅植之

字蘊生，江蘇江都人，道光己亥舉人。

君書跌宕遒麗，頗宜觀者，然煅煉舊拓，必見其血脈所注，精氣所聚，使奔赴指腕下，則非觀者所能知。吳熙載與君同昌江左遺法，所得至深醇，而持論每不敢先君。《藝舟雙楫》

何紹業

字子毅，子貞之兄。

子毅世丈與子貞孿生兄弟，筆墨超拔流俗，幼年即著名壇坫，善書嗜琴。《息柯雜著》

姚配中

字仲虞，安徽旌德人。

君嗜書，爲《書學拾遺》四千言，又注智果《心成頌》，以傳立書大字執筆之法，又和余《論書次東坡韻》五言十四韻，實如親受[二]法於晉唐諸公，掃宋氏以來謬說。而自書亦足踐其言，時流無與比者。《藝舟雙楫》

仲虞自離揚州歸旌德，閱十數年。今年首夏過其家，仲虞出其《説智果心成頌》文，謂此乃傳立書之法，撥鐙止宜於坐書，至長幅大字，不得不立書者，則其法著于《心成頌》，而注家誤會於其言執筆安足者，皆以字體畫形説之。蓋立書長幅，必不能用左手稱翼如之勢，以平其氣，是以右半腹必貼几，右腹貼几，則左半腹側離几，左足舒而往後，則氣不至偏右而上浮，故言『長舒左足，潛虛半腹』也。右手斜伸如一角向前者，則右肩必展，故言『回展右肩，峻拔一角』也。非仲虞之精心鋭思，不能及此。《藝舟雙楫》

《和東坡韻論書》云：書學緘秘多，啓篇恃有我。我氣果浩然，大小靡不可。使轉貫初終，形體隨偏楷。如松對月閒，如柳迎風娜。書之大局以氣爲主，使轉所以行氣，氣得則形體隨之，無不如志，古人之緘秘開矣。請言使轉方，按提平且頗。注墨枯還榮，展毫斜異裹。字有骨肉筋血，以氣充之，精神乃出。不按則血不融，不提則筋不勁，不平則肉不勻，不頗則骨不駿。圓則按提出以平頗，是爲絞轉。方則平頗出以按提，是爲翻轉。知絞翻則墨自不枯，而毫自不裹矣。此使轉之真詮，古人之秘密也。尤有空盤紆，與草爭眇麼。草原一脈承，真亦千鈞荷。真草同原而異派。真用盤紆於虛，其行也速，無迹可尋。草用盤紆於實，其行也緩，有象可睹。唯鋒俱一脈相承，無間藏露，力必通身俱到，不論迅遲，盤紆之用神，草真之機合矣。真自變歐褚，抽挈同發笴。門戶較易尋，授受轉難夥。字有方圓，本自分篆，方者用翻，圓者用絞，方不能翻，則滯而成疣，圓不知絞，則痺而爲瘻。河南用絞，多行以抽筆，渤海用翻，多行以挈筆。抽用按提，挈用平頗，兩家之所以分也。歐褚合則宛然舊觀矣。愧余玩索頻，徒戒臨摹惰。行之雖有時，至焉每苦跛。先路道懇勤，遵途騁駊騀。旨哉《雙楫》篇，後塵附諸左。《藝舟雙楫》

愛自幼學執筆，未能遠覽，隨人作計，謬涉恒蹊。弱冠後讀山谷題跋，見其數稱《瘞鶴銘》之妙，且云『大字無過瘞鶴銘』，求之未易得也。因意其言如是，必素所追慕者，乃即以所云『心能轉腕，手能轉筆』之法，學其所書《陰長生詩》，不似則輾轉以求之。又以山谷稱歐陽信本『似吾家叔度』，慕之而習渤海《皇甫君碑》，不似則反側以求之。繼得舊拓褚登善《聖教序》，喜其輕重徐疾，筆意可尋〔三〕，摹擬較便，悟其法與歐陽各自名

家，而俱未明其所由〔四〕致也。復於舊書肆得抄本《翰林要訣》及《法書通釋》，讀之益知

作書之難，而轉病其法之多。丁丑游揚，就正於包世臣慎伯，見其作書，聞其言論，而得

包氏法，又獲鄧石如篆隸八分，因窺鄧氏法，皆溯源揣本者也。法則備矣，未遑一一習之。

館於揚者五年而歸茅居，自適經學之外，唯好琴書。於琴得古百衲焉，書則依慎伯法，求

得隋以前碑十餘種，唐碑之佳者亦十餘種。時撫三尺之桐，或弄五寸之管，不以寒暑間也。

《琴學》兩卷，撰於癸巳、甲午歲。唯書雖略有所得，而了無發明，非小雕蟲，恐成刻鵠

耳。昔蕭子雲欲作《論草隸法》，言不盡意，遂不能成。蓋書學真傳，由來匪易，造有淺

深，言別當否，不必盡枕中秘也。故書學失傳，自誤而誤人者不少。此聞疑稱疑，得末行

末，孫過庭所由深慨，而撰執、使、轉、用之方也。其言曰：執，謂深淺長短；使，謂

縱橫牽掣；轉，謂鉤環盤紆；用，謂點畫向背。數語真所謂文約理贍者。然途必己經，

方始省悟，豈過庭緘秘，蹈勢評家故轍哉。實亦紙墨難形，非手授莫能〔五〕曉耳。是以慎伯

《述書》，取『撥鐙』及『永字』法，以伸執、使、轉、用之理，蓋不啻手授焉，神而明

之，變化自出，書學無餘蘊矣。所最服膺者，莫若《論書詩》『轉換心如旋，駿發勢每頗。

攝水墨無溢，開鋒毫不裹』之句。其於《述書》、《筆談》，詳言之者，不一而足。是誠換

骨金丹，何異安期之方，服半劑便成地仙者乎。而以示學者，猶復不解〔六〕。余因爲伸之以

絞轉、翻轉，仍據『撥鐙』及『八法』，詁其義以明之，使知古法原〔七〕存，人自不省，授

受之真詮，非依違之虛造也。陸希聲之『撥鐙』五字，曰：擫、押、鈎、抵、格。林復

夢之『撥鐙』四字，曰：推、拖、撚、拽。此一執筆，一用筆，合之即過庭之執、使、

轉、用〔八〕也。陸氏五字，蓋執管以大指擫其裏，中指鈎其表，食指押其上，名指抵其下，

復以小指格之。擫者，《說文》云：『一指按也。』王子淵《洞簫賦》云：『捫扡擫㧫。』元

微之《連昌宮詞》云：『李謩擫笛傍宮墻。』簫笛謂之擫，則大指當用上節外之肉際，斜向

上以按管矣〔九〕。大指斜向上，餘四指皆斜向下。押，亦按也。《漢書·揚雄傳》：『蠢迪檢

押。』□□注云：『檢押，猶隱括也，言動由檢押也。』《唐書·百官志》云：『朝會……監

察御史二人押班。』則押有檢押、管押之義。蓋大指、中指用力，筆易入掌〔一〇〕，名指、

小指抵格之，令不入掌。而管又偏向裏，俱以食指用上節骨際，及上節外之肉斜押之，令

下四指用力無偏也。謂之鈎者，狀其形也。鈎用上節外之肉，略近指尖。《說文》云：

『鈎，曲也。』謂之抵格者，言其勢也。抵，《說文》云：『擠也。』用名指上節外裏半甲肉

之交擠筆，令不入掌。格，《說文》云：『木長貌。』格即扞格、支格之義。《學記》疏云，

『扞，拒扞也』，『格，謂堅彊』，蓋小指用裏半甲肉之際，格名指近尖外半之肉，其勢長於

名指，則小指中節亦倚名指中節而助之，筆自不入掌矣，是之謂格。此執管之定法也。能

執，斯可言用矣。林氏四字所云推、拖者，方之用也。《說文》云：『推，排也』『拖，曳

也』。推之則毫開，因拖而翻轉之，則方矣。此平頗出以按提也。所云撚、拽者，圓之用

也』。

也。《説文》云：『撚，執也……一曰蹂也。』蓋筆著紙，按之環轉如蹂物，撚而拽之，絞轉而圓矣。此按提出以平頗也。但拖、拽義無大別，而爲法不同者，何也？按《少儀》『僕者，負良綏，申之面，拖諸幦』，《論語》『加朝服，拖紳』，則凡曳而加之於上者爲拖，非翻轉乎？拽即曳之俗體，亦通抴。《説文》云：『曳，臾曳也。』束縛捽抴爲臾。又云：『捽，持頭髮也』，『抴，捈也』，『捈，臥引也』。《曲禮》：『車輪曳踵。』疏云：『曳，拽也……不得舉足，但起前拽後，使踵如車輪曳地而行〔一二〕。』則凡曳而轉於下者爲拽，非絞轉乎？且以《説文》『束縛捽抴』審之，其爲絞轉無疑。此二法者，詳究訓詁，決非創自唐人。晋成公綏《隸體》云：『操筆假墨，抵押豪芒。』此非即言執筆之抵、押乎？又云：『輕拂徐振，緩按急挑，挽橫引縱，左牽右繞，長波鬱拂，微勢縹眇。』此非即推、拖、撚、拽之施於八法者乎？宋鮑明遠《飛白書勢銘》云：『超工八法，盡奇六文。』齊王僧虔《筆意贊》云：『努如直槊，勒若橫釘。』則八法之名，不始自唐矣。相傳在昔，信不誣也。能執能用，則八法可得而悉，雖其變無方，有如張懷瓘所云『智則無涯，法固不定』者，然要不外按提、平頗、絞轉、翻轉之用交易其間。蓋筆有往來，爰生跌宕，往來所以成形質，跌宕所以見情性。按提出以平頗者，以按提爲往來，以平頗爲跌宕。按提之中，或平或頗，以絞豪使轉也。平頗出以按提者，以平頗爲往來，以按提爲跌宕。平頗之中，或按或提，以翻〔一三〕豪使轉也。過庭云：『真以點畫爲形質，使轉爲情性；草以

使轉爲形質，點畫爲情性。』蓋真之點畫，筆之往來也；真之使轉，筆之跌宕也。草之使

轉，筆之來往也；草之點畫，筆之跌宕也。凡作草不得一概盤紆，須於當點畫處跌宕以出

之。雖無點畫之迹，而識者玩之，知其中有點畫之情性也，不然則春蚓秋蛇而已。作真不

得徒存形質，須於往來時跌宕以出之，有鋒芒，有婉態，必如庾肩吾所云『烟華落紙，將

動風彩，帶字欲飛』，乃盡其妙。若不得太傅之鋒芒，右軍之婉態，則平直相似之算子而

已。古人作書，絞翻互用，體雖不同，法皆兼備，是以錯綜百變，莫可端倪。自歐、褚各

立門戶，工巧已極，變化斯窮。學歐者既用平頗，豈無按提？然於往來之中，絜〔一四〕筆

直過，不能按以融其血，提以勁其筋，故較之古人，多形拘檢。無他，筋血不充而情性斂

也。學褚者既用按提，豈無平頗？然於往來之中，抽筆直過，不能平以勻其肉，頗以峻其

骨，故較之古人，多形怯弱。無他，骨肉不堅而情性薄也。以云盡善，必在精通，若徒求

之髣髴，則如過庭所譏『任筆爲體，聚墨成形』者，何嘗無肥瘦之形，何嘗無轉折之狀，

而終不窺古人籬落者，何哉？其法非也。且試遍言之：翻轉者筆勢微頗，令豪鋪滿，豪

勢亦微頗，不得徑過，須且按且提，至收處更復一按，翻轉提回收之，使豪仍直，無論轉

折橫豎皆然。惟平頗非一律，隨勢所向，有上下左右之異耳。慎伯所云『鋒既著紙，即宜

轉換，於畫下行者管向上，上行者管向下』是也。右軍《題筆陣圖》云：『大小偃仰，平

直振動。』偃仰者，平頗之施，振動者，按提之用也。知翻轉，則墨雖飽而不洩，筆雖乾

而仍潤。緣平頗之中，寓以按提，豪之四面俱用，故翻轉而墨自注，豪起而墨自隨也。絞轉者，提豎筆鋒用力，令墨入紙，則毫蹴開，隨即絞之。若提筆落則按筆絞，按筆落則提筆絞，按提之中，寓以平頗，力乃能入紙。紙墨相戀，斯蹴之得開，絞之得轉。絞之墨注，提筆將墨攝起，又用平頗蹴開，蹴開又絞，則墨又注，又提筆攝之，如絞澣衣，一絞一散，乃愈絞而水愈下。此成公子安所云『點黠折拔，摯挫安按』，過庭所云『帶燥方潤，將濃遂枯』，『乍顯乍晦，若行若藏』者也。以八法驗之：一曰側，《詩》曰『輾轉反側』，書之作點，有反側之義。將筆鋒向上側擲之，按令入紙，則豪蹴開而向下旁出，乃絞轉提鋒收回使圓，此按提出以平頗也。筆鋒雖向上，而勢向右側按之，筆微頗而豪鋪，按筆提收，翻折使〔一五〕方，此平頗出以按提也。二曰勒，《說文》云：『勒，馬頭絡銜也。』用筆四面開鋒而收束之，如絡銜之勒馬然，故曰勒。將筆承上勢拂入，其鋒始則向右，按之絞轉則鋒向左，此慎伯所云『逆入平出』也。跌宕至畫末，絞使收圓。亦有盤紆於空，直挫落紙，即按之使絞者。昔人謂『意在筆先』，『筆短意長』，皆謂筆未落紙之先有盤紆筆墨外之筆墨也。盧安期云『大凡點畫，不在拘之長短遠近，但無過其勢，俾令筋骨相連』是也。此按提出以平頗也。承上勢拂入畫端，翻之使出鋒，方筆微頗勒之，跌宕右行，至收處又一按，翻筆提回使方，此平頗出以按提也。三曰努，四曰趯。《方言》云：『努，勉也。』努有勉強用力之義，努力、努目，皆用力於內，而情性見乎外，作努亦如之。不與

勒相連之努，承勢擲筆側入，落紙後絞轉，趺宕至努之近趯處，將筆微向下，筆勢向下，鋒仍向上。

絞轉提趯，則趯含蓄。至作趯處，管側向裏，筆端與鋒俱向上，按鋒蹴毫，用肘掌之力送上趯出，則趯沉雄。《説文》云：『趯，踴也。』《詩》『趯趯阜螽』，《毛傳》云：『趯，躍也。』須躍踴而出，蓄勢以趯之。其連勒之努，則於畫之發端便作勢，至勒努之交，按筆絞轉，使鋒向上，提至努末作趯如前法。然亦有提轉按至努末者，得勢則在所用之。

至於垂露懸鍼，皆須不失努力之義，筆必收回，始復落筆，亦盤紆之謂也。此言絞轉也，若翻轉，則筆鋒向上，鋪毫趺宕下行，努末之趯，翻轉令方是也。五曰策，六曰掠。《説文》云：『策，馬箠也。』《論語》：『策其馬』，是以策鞭馬，亦謂之策。其法趯處起勢，提筆過作策之位，乘勢落紙，若人之提策策馬，然此空處起勢，乘勢作掠。《説文》〔二六〕云：『掠，奪取也。』作掠之始，如手之奪物，鋒開即提緊掠出，則如取也。掠末殊非翰札。』亦謂真之空處有盤紆，但不著紙耳。提至策掠相交之際，過庭云：『真不通草，

文用暗轉則出鋒收回，明轉則轉而右顧，有似分法，此絞轉也。若翻轉，則起筆平鋪如作勒，右提出鋒，乃將筆鋒翻轉作掠，出鋒提回，亦有掠之起處乘勢掠筆直入似分法者。七曰啄，八曰磔。　無論絞轉翻轉，俱掠末收回便運筆至啄端，挫落絞轉，出鋒如鳥啄物。《説文》云：『啄，鳥食也。』《釋名》云：『鳥曰啄，如啄物上復下也。』啄雖短，筆勢必勁。乃乘之作磔，提筆挫入，按豪鋪開，趺宕中抽〔一七〕，出鋒收回，則磔之上下俱滿、四面皆足而

圓矣。若擲筆翻轉作啄，提筆出鋒，承之作磔，側筆鋪毫，按之往右，更復一按，掃出收

回，則磔方矣。以撥鐙之法，馭八法之變，至熟至精，隨勢利用，推之行草，亦無不該。然撥鐙而

出之矣。《爾雅》：『祭風曰磔。』疏云：『披磔牲體，如風之散物。』則磔乃披散而

之法，肘腕爲先，曰推拖，側、勒、努、趯，曰策、掠、啄、磔，有不提肘腕而

能之者乎？曰大字立書，肘腕自然提空，其推拖撚拽之際，肘則或戟或回，腕則或平或

側，必用暗勁，將通身之力，注之寸口〔一八〕腕掌交關之際，委宛出之於筆端，以盡八法之

妙。如法運榦〔一九〕，莫非自然。此蔡氏《九勢》所云『勢來不可止，勢去不可遏』者也。

小字坐書，眼注於字，首必微伏，高懸肘腕，非特不靈，且亦易倦。惟將腰際之勁，暗提

至肩，肩臂交關之際，展落如扣弦開弓狀。用力將肘暗提，令腕之寸口外側平著几，提勁

由腕掌交關之際，以達於指端，使腕與掌指合而爲一。腕按則筆自按，腕提則筆自提，腕

平則筆自頎，腕側則筆自平。推、拖、撚、拽，無不以腕運之。雖蠅頭小楷，起伏頓挫，

爽爽然有飛動之神，此其訣在肘提而腕運也，若肘不暗提，則腕不能運。至於字有方寸，

則須自肘以及掌指合而爲一，將腕提活運之，則手有筆勢矣。以故大字筆勢，心使臂而臂

使指，望之有似用指力者，其實則手隨勢變，宛轉注〔二〇〕通身之力於筆端，以盡其法，非

徒用指也。慎伯所云『五指齊力』者，此也。非但作字然，即驗之百工，凡手指用力之

事，其力莫非出自腰脊，輪扁所謂『應於手，厭於心，而可以至妙』者也。求之指則左

矣。若〔二一〕小楷則無藉手勢，肘腕主運，指但知執耳。蓋小字局促，往來跌宕，憑肘腕出之，乃有筆短意長之妙。故字無論大小，其要〔二二〕全在腕掌交關之際，按之使沉，乃復提起，提之愈勁，則運之愈靈矣，乃所謂撥鐙也。是故使轉之法精，虛實之法備，如蔡希綜所云：『急回疾下，鷹視鵬遊，信之自然，猶鱗之得水，羽之乘風，高下恣情，流轉無礙。』則一字既筆筆相逐〔二三〕，一行復字字相顧，以至終篇，氣無或阻。不問行之疏密，字之多寡，有格無格，爲草爲真，俱有一種生氣行乎其間。視之似不爲法拘，其實則無法不備。蓋必無法不備，乃能不爲法拘。昔賢工書，未有不神明於法者。余得其緒餘，未能深造，略舒管見，聊備遺忘。學無止期，尚將刪補。獨惜洴澼之方，拙於用大，倘有聞而請之者，其亦足以啓余之蓬心也乎。《書學拾遺》

袁祖惠

字少蘭，浙江錢塘人，簡齋之孫也，官四川夔州府。

長兄祖惠，號少蘭，官四川夔州府，善書法。《隨園瑣記》

徐　退

字進之，初名宗勉，江蘇興化人。

儀徵厲吉人孝廉從余游，其自揚州來，以徐進之所書楹帖贈余，云『心上無鈎不掛事，眼中有尺慣量人』二語，若有意，然亦甚淺。詢之吉人，知爲進之撰句。進之工書，善畫蘭竹，有鄭板橋大令之風。性尤兀傲，赴京兆試，久不遇，遂佯狂，醉後輒行歌於市。嘗往來西山靈光、戒壇諸寺，草笠衲衣，不入城者幾二十年。咸豐八年，鄉人强之歸。《玉井山館筆記》

吳　儁

字冠英，江蘇江陰人。

工書畫。

吳熙載

初名廷颺，以字行，更字讓之，江蘇儀徵人。

前歲過維揚，晤吳翁讓之，年已七十有五，東南書法大宗也。偶作墨卉，亦非凡筆。《墨林今話續編》

善各體書，兼工鐵筆，邗上近無與偶。餘事作花卉，亦有士氣。《伯山詩話》

吳文學書法之妙，直欲凌轢儕輩，方駕古人，詩才幾爲書名掩矣。《褎遺草堂詩鈔》

乞向竹西來菊本，蕭疏清氣滿乾坤。筆枯有韻秋心化，墨影如無古意存。摹研世驚遺老在，高南阜《硯史》爲讓翁所摹。求書人識布衣尊。懷寧蟬蛻安吳逝，篆勢蒼茫孰與論。張皋文嘗仿蔡中郎《篆勢》贈懷寧鄧完白。安吳包慎伯極推服完白。慎伯，讓之師也。息柯贈詩。

齊學裘

字子貞，號玉谿，安徽婺源人。

玉谿工書畫，以貴公子隱居綏定山中。《寄心盦詩話》

趙丙

字日修，號蓮淑，江蘇甘泉人。

蓮淑書有晋唐人風範，自以爲不工，而善書者往往稱之。《正雅集小傳》

張琴

字鶴泉，天津人。

喜吟詩，字仿板橋。《餘墨偶談》

吳　咨

　　字聖俞，江蘇武進人。

　　通六書之學，精篆隸。《墨林今話》

　　亦工篆隸。《墨林今話》

吳　傲

　　字子慎，咨之弟。

楊家彥

　　字七橋，浙江鄞縣人。

　　書法董文敏。《墨林今話》

馬　爕

　　字閑林，浙江錢塘人。

　　工書。《墨林今話》

方　朔

字小東，安徽懷寧人，官同知。

余客金陵，方小東持詩過訪寓廬，快談移晷。長白花松岑、法可盦諸先生并重其才，延爲上客。工篆隸書，善駢文。《寄心庵詩話》

予於八九歲時，問隸法於吾鄉雲衫上人，蓋完白山人及門弟子也。上人示以『孔廟三碑』，遂刻意摹之。後晤查琴齋明經丈，亦善隸者。又問欲學小隸書如小楷式，當法何碑。明經乃云：『只將《禮器》熟臨即可作小隸書矣。』予於學楷之外，無日不摹此碑。里人見予能是，多出紙素丐求，無論長短廣狹，無一不摹此書應之，加以玩味，斂以格式。後即能作細書，五寸之硯，一尺之箋，皆可縮臨千餘字之漢碑一通矣。《枕經堂題跋》

《張遷碑》字雄厚朴茂，予童時已極醉心。繼游南北，見伊墨卿太守所作各書，皆極力摹仿，遂亦偶一學之。蓋既不寒儉，亦不癡肥，清廟明堂之間，仍有夏鼎商彝之氣，固可貴耳。《枕經堂題跋》

又出雲衫上人出完白山人油素手鈎《泰山石刻》二十九字見示，喜不可言，遂常臨仿。繼又出《琅琊臺石刻》鈎本，復并臨之。自此知山人篆學在是。《枕經堂題跋》

程祖慶

字忻有，號稱蘅，江蘇嘉定人，官鹽大使。

畫承〔二四〕家學，以《停雲》爲宗，工分隸篆刻。《正雅集小傳》

如　山

字冠九，滿洲鑲藍旗人，道光庚子進士，官四川按察使。

楊　翰

字伯飛，號海琴，又號息柯居士，道光乙巳進士，官鎮篁道。

息柯工書善畫，酷好金石文字，官永州時，浯溪石刻搜剔無遺。《光緒順天府志》

蝯叟書雖信手塗抹，皆有一段真率之趣。息柯居士極力摹擬，尚不過得其皮毛耳。《夢園叢説》

工書，求者嘗數年不得，積紙至數十箱，奴婢竊以糊壁，翰弗知也。《儒林瑣記》

俞 樾

字蔭甫，號曲園居士，浙江德清人，道光丁未進士，官編修，著有《俞氏叢書》。

江艮亭先生生平不作楷書，雖草草涉筆，非篆即隸也。一日書片紙付奴子至藥肆購藥物，字皆小篆，市人不識，更以隸書往，仍不識。先生慍曰：『隸本以便徒隸，若輩并徒隸不如耶？』余生平亦有先生之風，尋常書札率以隸體書之。湘鄉公述此事戲余，因錄之以自嘲焉。《春在堂隨筆》

勒少仲同年方錡寄宣紙長一丈有二尺者，索余書大字作�尋帖。其來書云：『曩在京師，見伊墨卿先生以六尺素紙作五言榜帖，可喜之至，惜未購得，至今憾之。同年中，平時欽佩出於肝鬲，無逾兄者，如不能多得兄書，他日老去，定以爲憾矣。』余深愧其言。《春在堂隨筆》

李筱泉中丞以筆見贈，來書云：『長頭羊毫筆，昔姚伯昂先生最善用之，弟苦不能用，管城子嘆失所久矣。公精篆隸，必能任意揮灑，爲此子一吐氣也。』語甚雋永。《春在堂隨筆》

校勘記

〔一〕醫肆：原刻作『髻鬟』，據《東洲草堂詩鈔》改。

〔二〕　親受：原刻作『受親』，據《藝舟雙楫》改。

〔三〕　輕重徐疾，筆意可尋：原刻作『筆意可尋，輕重徐疾』，據《書學拾遺》改。《書學拾遺》據復旦大學圖書館藏吉川幸次郎抄録東方文化學院手抄本，後引同此。

〔四〕　由：原刻無『由』字，據《書學拾遺》補。

〔五〕　莫能：《書學拾遺》作『未由』。

〔六〕　解：《書學拾遺》作『能』。

〔七〕　原：《書學拾遺》作『徒』。

〔八〕　執、使、轉、用：原刻作『轉使執用』，據《書學拾遺》改。

〔九〕　則大指當用上節外之肉際，斜向上以按管矣：原刻作『則大指當用外之上際，斜上以按管矣』，據《書學拾遺》改。

〔一〇〕蓋大指、中指用力，筆易入掌：原刻作『大指、中指用筆，力易入掌』，據《書學拾遺》改。

〔一一〕不得舉足，但起前拽後，使踵如車輪曳地而行：原刻作『不得舉足使前起拽後使踵如車輪曳地而行』，據《曲禮疏》改。《曲禮疏》據清阮元校刻《十三經注疏》本。

〔一二〕翻：原刻作『絞』，據《書學拾遺》改。

〔一三〕此處原刻有『平頗出以按提者，以平頗往來爲以按提爲跌宕。平頗之中，或按或提，以翻豪使轉也』，語意重複，據《書學拾遺》删。

〔一四〕絜：原刻作『抽』，據《書學拾遺》改。

〔一五〕使：原刻作『四』，據《書學拾遺》改。

〔一六〕《説文》：《説文》無『掠』字，當爲《説文新附》。

〔一七〕抽：原刻無『抽』字，據《書學拾遺》補。

〔一八〕口：原刻作『勹』，據《書學拾遺》改。

〔一九〕翰：原刻作『翰』，據《書學拾遺》改。

〔二〇〕注：原刻無『注』字，據《書學拾遺》補。

〔二一〕若：原刻無『若』字，據《書學拾遺》補。

〔二二〕要：《書學拾遺》字作『力』。

〔二三〕逐：《書學拾遺》字作『承』。

〔二四〕承：原作『成』，據《國朝正雅集小傳》改。《國朝正雅集小傳》據清咸豐刻本。

震　鈞　輯

閨　秀

黄媛介

字皆令，嘉禾黄葵陽先生族女也，適士人楊世功。

髫齡即嫻翰墨，好吟咏，工書畫，楷書仿《黄庭經》，畫似吳仲圭，而簡遠過之。《無聲詩史》

善詩詞，楷書摹《黄庭經》、《十三行》，畫山水有元人筆致，長安閨秀多師事之。《續圖繪寶鑑》

以詩文擅名，書畫亦佳絕。《續本事詩》

與姊媛貞俱擅麗才，媛介尤有聲香匳間。書法鍾王，人以衛夫人目之。《檇李詩繫》

閒作詩畫，臨小楷，書法筆意蕭遠，無兒女子態。《愚山文集》

吳梅村題《鴛湖閨咏》：「石州螺黛點新妝，小拂烏絲字幾行。粉本留香泥蛺蝶，錦囊

添綫鄉鴛鴦。秋風擣素描長卷，春日鳴箏製短章。江夏只今標藝苑，無雙才子掃眉娘。《梅村詩集》

王端淑

字玉暎，號暎然子，遂東先生思任女也，適錢塘丁兆聖。

天資高邁，楷法二王，畫宗倪、米。《正始集》

博學，工詩文，善書畫。順治中欲援曹大家例入禁中，教諸妃主，暎然力辭。《畫徵錄》

孔素瑛

字玉田，浙江桐鄉人，博士毓楷女，貢生金尚東室。

精小楷，得衛夫人筆意，工寫山水，畫已即題詩自書之，時稱三絕，片紙人爭寶貴，余藏有楷書《金經》一部，端莊流麗，希世之珍也。《閨秀正始集小傳》

董　白

字小宛，江蘇江寧人，冒辟疆妾。

善書畫，通詩史。《閨秀正始集小傳》

嘗佐辟疆選《唐詩全集》，又另録事涉閨閣者，續成一書，名爲《匲艷》。又有手書唐人絶句一卷，落筆生姿，杜于皇極贊賞之。《廣陵詩事》

吳 綃

字素公，號水仙，江蘇長洲人，通判水蒼女，巡道許瑶室。

工小楷，善丹青，家有古琴，月下時撫弄之。《閨秀正始集小傳》

堵 霞

字綺齋，號蓉湖女史，梁溪進士伊令女，庠生吳音室。

喜吟咏，兼工蠅頭小楷，博通經史，游情繪事，遇得意輒信筆題跋其上。《擷芳集》

殳 默

字齋季，小字默姑，浙江嘉善人，丹生之女。

九歲能詩，刺綉刀尺亦無不入妙，兼工小楷。《檇李詩繫》

姜氏

字淑齋，號廣平內史，山東膠州人。

善臨《十七帖》，筆力矯勁，不類女子。《池北偶談》

書法摹二王入神，王阮亭尚書極賞其紈素便面。朱竹垞太史題其詩卷有《太常引》，辭云：『三真六草寫朝雲，幾股玉釵分。仿佛衛夫人。問何似、當年右軍。　鬱金堂外，青綾賬裏〔一〕，小字訝初聞。門掩謝池春。定書遍、雙鬟練裙。』其見重如此。《閨秀正始集小傳》

商

字婉人，浙江會稽人。

工楷法，常仿吳彩鸞寫《唐韻》，作廿三先、廿四仙。武林沈碉芳爲題絕句云：『簪花舊格自嫣然，顆顆明珠貫作編。始識彩鸞真韻本，廿三廿四是先仙。』《香祖筆記》

顧荃

字芳若，直隸豐潤人，巡撫馬雄鎮側室。

善書，工寫楳竹。《閨秀正始集小傳》

葛　宜

字南有，浙江寧海人，諸生朱爾邁室。

南有書畫算弈無不精妙。《閨秀正始集小傳》

徐昭華

字伊璧，浙江上虞人，徵士咸清女，駱加采室。

爲女史商景徽女，幼承母教，詩名噪一時。工楷隸，善丹青。《閨秀正始集小傳》

毛西河《觀昭華畫障》：吾郡閨房秀，昭華迥出群。書傅[二]王逸少，畫類管夫人。《西河集》

王

江蘇上海人，王玠右女。

學二王草書，蒼勁有骨。《大瓢偶筆》

張學聖　張學賢

學聖字古誠，學賢字古明，山西太原人，張孟恭二女。

學顏柳，能書屏障。《大瓢偶筆》

林以寧

字亞清，浙江錢塘人，錢石臣室。

能文章，工書善畫，尤長墨竹。《閨秀正始集小傳》

曹鑑冰

字葦堅，號月娥，江蘇金山人，婁縣張殷六室。

張貧，鑑冰授學徒以自給。能書善繪，造請者咸稱葦堅先生。《撷芳集》

蔣季錫

字蘋南，江蘇常熟人，大學士廷錫女弟。

工書精弈，繪事娟秀，得虞山宗派。《閨秀正始集小傳》

方京

字彩林，廣東番禺人，知縣元女。

尤工書，有鍾太傅遺意。《閨秀正始集小傳》

馬荃

字江香，浙江□□人。

工書畫，求者貴若拱璧。《江南通志》

陳氏

號爽軒。

九歲從學於舅氏顧履庵，授以《楚辭》，不期月而覆之不失一字，履庵奇之，遂教以詩。自綉一大士像懸案頭，無事時則焚香燭坐，臨池作字。《汪棟傳略》

唐惠淑

字冰心，江蘇金山人，唐醇女，金羲綬室。

能文章，工書畫。《撷芳集》

周 巽

字順吉，浙江山陰人，諸生沈一心室。

工書法，精繪事。《撷芳集》

吳 山

字巖子，安徽當塗人，縣丞卞琳室。

工草書，善畫。《閨秀正始集小傳》

蔣蒜英

字石巖，爲巨室小星。

幼讀書警悟，凡技藝一一涉獵，而於琴尤得絕調。書法酷摹董文敏，亦時作蘭竹小畫，詩絕似義山、飛卿，後度爲比邱尼。《韓鉅巖詩序略》

孔繼瑛

字瑤圃，浙江桐鄉人。

工書善畫。夫遠游，課子讀書，而身率小婢，終夜紡織。《閨秀正始集小傳》

李 氏

山東長山人，諸生趙伯麟室。

工書，筆力蒼古，兼精詩餘。《閨秀正始集小傳》

孫鳳臺

字儀九，江蘇崑山人。

父大登，工篆隸，儀九傳其家法，尤長鐵筆，深得漢人神趣。《閨秀正始集小傳》

許 琛

字德瑗，號素心，福建侯官人。

年及笄有詩名，工書畫。《閨秀正始集小傳》

單某妾

書學右軍，楷法似《黃庭》、《遺教》二經。《池北偶談》

倪貞淑

字幼貞，浙江仁和人，諸生一擎女。

為女史蘇香巖女，詩法皆經口授，尤工駢體，兼精小楷。《閨秀正始集小傳》

顧蘊玉

字絳霞，江蘇崑山人，主事彭希涑室。

工書，結體遒整，酷肖率更，世有藏其縑素便面者，甚珍秘之。《閨秀正始集小傳》

閔肅英

字端淑，江西奉新人，指揮宋鳴珂室。

端淑尤工筆札，淡思鳴珂字官指揮時，凡文移柬答，皆一人佐之。《閨秀正始集小傳》

瑩川

字如亭，寧古塔氏，滿洲人，尚書鐵保室。

如亭讀經史，工大草，善寫蘭竹，兼精騎射，識大體。冶亭歷中外，多所贊襄。魚軒嘗過濟州，登太白樓，憑欄賦詩，胸懷灑落，非尋常閨閣所及。《閨秀正始集小傳》

黃 氏

浙江嘉興人，劉文清公墉側室。

諸城有攝夫人黃氏，嘉興人，筆勢極似，惟工整已甚，韻微減耳。諸城晚書多出黃手，小真書竟至莫辨。有家書十冊，夫人書後，諸城批答，皆妙絕。世人罕有知者。《藝舟雙楫》

《淵雅堂集》有句云：『詩人老去鶯鶯在，甲秀題籤見吉光。』自注云：『石庵相國有愛姬王，能學公書，筆迹幾亂真。惕甫蓋嘗見姬爲公題《甲秀堂帖》籤子也。』《鷗陂漁話》

曹貞秀

字墨琴，江蘇長洲人，王芑孫室。

墨琴年二十三歸山人爲繼妻，墨琴無金粉之好，所好作詩寫字。山人以詩名，復以書

稱於時，人或持縑素求山人書者，必兼求墨琴書，所作書必自署『寫韻軒』。《淵雅堂集》

墨琴以書法名，尤工小楷，所臨《十三行》石刻，士林推重。《閨秀正始集小傳》

墨琴夫人書氣静神閑，娟秀在骨，應推本朝閨閣每一。《鷗陂漁話》

蔣

字□□□□人，石韞玉室。

夫人工書法，張船山題其小照云：『斑管雲箋妙入神，曇花偶現女郎身。只將餘慧教夫婿，已是瓊林第一人』。《小庤説詩》

汪玉軫

字宜秋，號小阮主人，江蘇吳江人。

宜秋工詩善書，所適不偶，乃賣文以自活。

張崇桂

字秋崖，東海翁裔。

好讀書，解吟咏，小楷以下原缺。

清朝書人輯略

三七二

金禮嬴

字雲門，號五雲，又號昭明閣女史，山陰人，王昙〔三〕室。

幼嫺翰墨，著淑行，自歸仲瞿，益以詩文書畫相商切。書法晉唐，兼工漢隸，詩多清靈淒婉之致。《墨林今話》

鍾若玉

字文貞，號元圃女史，江蘇崑山人。

工寫墨梅，書法更蒼古，一洗閨閣纖弱柔媚之習。《墨香居畫識》

王圓照

字婉佺，山東福山人，主事郝懿行室。

婉佺書法歐柳，工古文，得六朝人筆意。尤精漢學，握鉛懷槧，日與蘭皋考訂經史疑義，疏《爾雅》，箋《山海經》，名噪都下。《閨秀正始集小傳》

以鬻字自給，腕力蒼老，不類閨閣人書。《墨林今話》

王韞徽

字澹香，江蘇婁縣人。

澹香克承家學，工詩善書，嘉慶癸亥，曾以扇囑余畫，并親書詩扇相贈，至今什襲藏之，而實未謀面云。《閨秀正始集小傳》

金　淑

字慎史，浙江嘉善人，沈錫章室。

金氏本舊家，多藏名人手迹，慎史習見臨摹，動多神似。亦精楷法，工吟咏。《墨林今話》

郭文貞

字恕宣，河南新鄉人。

恕宣解繪事，工大草，曾贈余書畫合璧册，草書揮灑奇妙，殆可追仿板橋。《閨秀正始集小傳》

王堯華

雲南大理人。

堯華工楷書，尤善畫松，筆力蒼勁。《閨秀正始集小傳》

楊湘芷

字佩芳，浙江仁和人。

佩芳工小楷。《閨秀正始集小傳》

熊　好

字孟嫻，廣西永康人，巡道方受女。

工書畫，因無兄弟，侍親不字，以貞孝稱。《閨秀正始集小傳》

張　藻

字蘭芳，浙江錢塘人，縣丞沈本室。

早寡，工書畫，流寓江南，又遭水患，以苦節稱。《閨秀正始集小傳》

王貞

字慕貞，江蘇太倉州人，馮策勳聘室，夫亡，殉死。

工詩及楷法，假物攄情，均寓共姜之志。偶書婢扇，長者曰：『勿書扇，恐墮男子手。』遂終身不書。 馮偉《仲廉文集》

唐静閑

字種玉，田婦，江蘇南匯人。

工書，所臨《靈飛經》為世寶重。性至孝，母病亟，曾割臂以療疾，果愈。《閨秀正始集小傳》

李素貞

江蘇甘泉人，朱重慶室。

工詩，善楷書。抱經應京兆試，李寄以詩，有『閑抛離落黃花瘦，枉逐風塵白髮生』之句，都下盛傳之。《小滄浪筆談》

女紅之外，雅好文墨，并諳琴理，兼工小楷。《墨林今話》

方　外

詮　修

字二勝，自號蒙泉道人，本姓李，名子柴，江蘇崑山人。

能詩，工八分，善畫人物花鳥。《崑新合志》

無　可

字藥地，本姓方，名以智，爲明末四公子之一，安徽桐城人。

博奧淹雅，著《通雅》，庖莊經世出世皆備。字作章草，法二王，亦工畫。《圖繪寶鑑續集》

道　濟

字石濤，號清湘老人，又號大滌子、苦瓜和尚，前明楚藩後。

尤精分隸書，王太常云：『大江之南，無出石師右者。』可謂推許之至矣。《桐陰論畫》

自扃

字道開，結廬於吳門山塘。

詩字并佳，又善山水。《圖繪寶鑑續集》

焉文

書善小楷，畫仿大痴。《圖繪寶鑑續集》

山陰人，出家於徑口。

靈壁

善山水蘭竹、花菓果品，兼長草書。《畫徵錄》

號竹憨，江蘇吳江人。

元逸

博雅好古，植木栽花，書學二王之小楷，畫學子久之高曠。《圖繪寶鑑續集》

字秋遠，住嘉興祥符寺。

實　如

字寄舟，平湖人。

張文敏照嘗稱其書。《婁縣志》

文　山

爲揚州靜慧寺僧。

書學退翁，受知於盧雅雨，爲書蘇亭額。《揚州畫舫錄》

達　受

字六舟，浙江海寧人。

吳門滄浪亭畔有大雲庵，六舟上人主之。六舟精於金石篆隸之學，收藏甚富，雲臺相國以金石僧呼之。兼工書畫，陳芝楣中丞延主斯席，齊梅麓太守贈以聯，云：『中丞教作滄浪主，相國親呼金石僧。』嚴問樵邑侯亦爲撰一聯，云：『商彝周鼎漢印唐碑，上下三千年，公自有情天得度；酒膽詩腸文心畫手，縱橫一萬里，我於無佛處稱尊。』《楹聯叢話》故名家子，耽翰墨，不受禪縛，行脚半天下，名流碩彦，無不樂與交游。精鑒別古器

及碑版之屬，阮太傅以金石僧呼之。間寫花卉，得青藤老人縱逸之致。篆隸、飛白、鐵筆并妙，搨手尤精絕，能具各器全形，陰陽虛實，無不逼真。嘗拓古銅器二十四種，同人各掇以折枝花卉裝成巨卷，古雅絕倫，觀者詫爲『得未曾有』。儲藏甚富，懷素小字《千文》，愈爲希世之珍，故又自號爲『小綠天庵僧』。《墨林今話》

際　祥

字主雲，浙江歸安人。

主雲書畫皆宗法吾鄉董文敏香光，而其畫尤有骨力。《墨香居畫識》

超　然

字友蓮，號松谿，海寧白馬廟僧。

工書，善蘭竹。書學董文敏，藏其佳帖最夥，暇即臨摹不肯輟管。人以縑素請者，必

扃戶爲之，勿令窺視，故其書畫多有靜妙之致。《墨林今話》

明　儉

字几谷，江蘇丹徒人，姓王氏。

能詩，善摹晉人法帖，工畫山水花卉。《墨林今話》

明辰

字間樵，揚州建隆寺僧。

禪誦之餘，夙好畫梅，不必遠師古人，下筆輒有逸趣。亦工八分，摹鄧石如者幾可亂真。《墨林今話》

悟本

字雲衫，安徽懷寧人。

吾鄉雲衫上人，蓋完白山人及門弟子也。《枕經堂題跋》

女冠

王蓮

字韻香，號清微道人，江蘇無錫人。

自幼出家，住持雙脩庵，工詩善詞，畫蘭尤精。楷書初學《靈飛經》，中歲習劉石庵

相國楷法，古雅異常。《見聞隨筆》

侍蓮

字修梅，號蒔香，又號瀟華道人，江蘇無錫人。

所居城南曰『薈香水榭』。工畫蘭，楷法遒媚，閒事吟咏，評者謂爲清微道人之繼，賦性閒靜，疑或過之。《墨林今話》

校勘記

〔一〕裏：原刻作『外』，據《江湖載酒集》改。《江湖載酒集》據吳文鑄刻印朱彝尊手書底稿本，後引同此。

〔二〕傳：《西河集》作『傳』。《西河集》據《四庫全書》本，後引同此。

〔三〕昦：原刻無『昦』字。王昦，字仲瞿，著有《仲瞿詩錄》、《烟霞萬古樓文集》等，見《清史稿‧藝文志》。

11

8

十一畫

索　引

索引以本書傳主爲收錄範圍，以筆畫排序。

圖書在版編目（CIP）數據

清朝書人輯略／（清）震鈞輯；蔣遠橋點校. —— 上
海：上海書畫出版社, 2020.1
（中國書畫基本叢書）
ISBN 978-7-5479-2254-5

I. ①清… II. ①震… ②蔣… III. ①漢字—書法評
論—中國—清代 IV. ①J292.112.6

中國版本圖書館CIP數據核字(2020)第009894號

清朝書人輯略

〔清〕震　鈞　撰　蔣遠橋　點校

責任編輯	雍　琦
審　讀	田松青　李保民
整體設計	王　崢
技術編輯	顧　傑
出品人	王立翔

出版發行	上海世紀出版集團
	上海書畫出版社
網　址	www.ewen.co
	www.shshuhua.com
地　址	上海市延安西路593號　200050
E-mail	shcpph@163.com
印　刷	上海中華商務聯合印刷有限公司
經　銷	各地新華書店
開　本	720×1000mm　1/16
印　張	27.75
字　數	274千字
版　次	2020年3月第1版
	2020年3月第1次印刷
書　號	ISBN 978-7-5479-2254-5
定　價	128.00圓

若有印刷、裝訂質量問題，請與承印廠聯係